LOCUS

LOCUS

LOCUS

LOCUS

catch

catch your eyes ； catch tour heart ； catch your mind······

catch 15 背著電腦，去歐洲流浪

作者：劉燈
責任編輯：陳郁馨
美術編輯：方塊工作室

法律顧問：全理法律事務所董安丹律師
出版者：大塊文化出版股份有限公司
台北市104南京東路四段25號11樓
讀者服務專線：080-006689
TEL：(02) 87123898　FAX：(02) 87123897
郵撥帳號：18955675　戶名：大塊文化出版股份有限公司
e-mail:locus@locus.com.tw
行政院新聞局局版北市業字第706號
版權所有　翻印必究

總經銷：北城圖書有限公司
地址：台北縣三重市大智路139號
TEL：(02) 29818089 (代表號)　FAX：(02) 29883028　29813049

電腦輸出／製版：中原造像股份有限公司
印刷：吉鋒彩色印刷有限公司
初版一刷：1998年5月
初版5刷：2000年11月
定價：新台幣280元

Printed in Taiwan

背著電腦，

Backpacking Europe With My Pad

去歐洲流浪

劉燈 ⊙ 著

contents

目錄

台北・家 finale

prélude
前奏
vor der Reise
1.Mai-6.Juli

Bewegt, nicht zu schnell
澎湃，但不快

離開這裡，那就是我的目標
我的預定行程， beta 搶鮮版
帶著 Pad 一起出門
打包準備去旅行

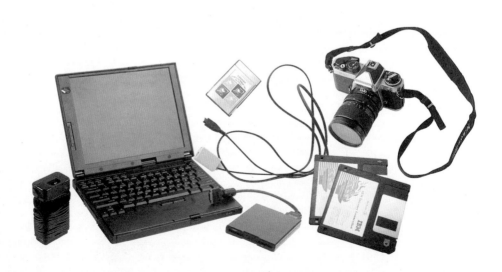

prélude

離開這裡，那就是我的目標

" Weg von hier, das ist mein Ziel. "

「離開這裡，那就是我的目標。」

說這話的人，除了卡夫卡，還會有誰？

人們渴望移動。渴望，因為想逃離，哪怕只是暫時的也好……暫時地脫離原有的溫馴，完全靠自己的語言嗅覺在陌生的都市裡暴走；暫時忘記制式的資訊吸取模式，從謠言和八卦中吸取養份；暫時逃離自己堅守的性道德禁忌，到紅燈區看 table dance……在這個夢想太少的時代裡，流浪，於是成為了最有商品價值的夢工廠製品，被每個旅行的人不斷地放大、去背景、剪貼、上色。

· · ·

想要去歐洲很久了。一九九七年的暑假，我藉著去德國遊學的名義，在歐洲

10

待了兩個月。頭一個月我住在布萊梅（Bremen），在那的學校學德文，後一個月的時間裡我造訪了幾個城市，有好一段時間是完全獨自一人的。

獨自旅行需要一點衝動。也許我的衝動太多了點也說不定。好比說，我決定把我的Pad（我的筆記型電腦）收進隨身背包裡，帶著它一起旅行。又好比說，我一個人在對布拉格什麼都不了解的情況下，就搭著從柏林出發的最早班火車前往布拉格。美其名將那稱為具有冒險精神的流浪，其實不如說是在一種無知和愚蠢的衝動下開始一處移動到下一處的，而且，還背著我的電腦。

‧
‧
‧

誰知道呢？說不定將來帶著電腦，也會變成一種新興的旅行方式。行動科技的發達，將來每個人說不定都可以帶著辦公室一起出門——不，其實更正確地說，工作／休閒，辦公室／家，空間的界限也一起模糊掉了。

但背著電腦旅行，對我來講畢竟是一次空前的嘗試。我冒了險，一路走來也非常擔心自己的Pad會出任何意外（我沒有為它保任何險）。但我竟然也安然渡過…我來了、見了，還寫了這些e-mail，作為我記憶的見證。

獨自旅行的過程中，我難掩對自己的驕傲。突然發現一切都是可能的：在異地憑著自己的能力和人交談、試著將眼前正在經歷的和書本上的聯結起來。也覺得旅行是需要一點愚蠢的勇氣和運氣的。事前規劃的太多，按步就班地走，竟然是完全不合我的旅行風格的。因為靠著這麼一點蠻力，所以也有不可預期的挫折。我在瑞典因為高估自己的體力而差點淹死、在阿姆斯特丹被高昂的物價打敗，存款簿大失血⋯⋯

但我仍要說，獨自旅行就應該是一種隨興創作（impromptu）。如果說「即興」是這個沒有時代精神（Zeitgeist）的年代的唯一精神，那麼我要說，旅行為什麼不能也是即興的。

到最後，去哪裡其實已不再重要（雖然我還是很挑剔的）。重要的是要離開這裡，離開現有的狀態，去看和嘗試新的事物，去跨越那些有形無形的界限：能力、知識、性別觀點⋯⋯

希望每個人都能在書中找到一塊他想要的東西，不管是對城市的感覺、對旅行的喜愛，或者是任何對流浪的共鳴。

離開這裡，那就是我的目標。

12

itinerary version 0.95「我的預定行程」，beta搶鮮版

人家說，要看一個人是不是旅行老手，從他的行程規劃就看得出來。顯然，我是生手：打從一開始我的行程就是模模糊糊的，而且低估了從一地到另一地所花的時間和體力。

剛開始我的行程是這樣子的：

我要在頭一個月的三個週末假日造訪以下都市：

* 漢堡（或多特蒙Dortmund）

* 科隆

* 柏林（或漢諾威Hannover）

所以很顯然的呢，我連要去哪都還沒拿定主意。我想去漢堡，因為別人也去漢堡。去科隆是因為所有的人都想去科隆。後一個月的行程就更誇張一些：

* 萊比錫（Leipzig），或德勒斯登（Dresden），兩天

- 布拉格，兩到三天
- 比利時＋盧森堡，三天
- 阿姆斯特丹，兩到三天
- 倫敦（及附近都市，七天）
- 巴黎，七天
- 最後回到法蘭克福。

安排這樣的行程，當然是很刺激的。當我這份「0.95版」的行程寄給幾個朋友後，果然馬上就有人寫信來吐槽了……

"Bist Du verrückt? Du willst auf einer Reise so viele Länder besichtigen?...Aber ich mag das leider nicht! Sonst nehme ich an einer Reisegruppe teil!..."

「你瘋啦？你想在一次旅行就把所有的國家看遍？……我是絕對不幹這種事的，要嘛我也會參加觀光旅行團。」

我可要聲明一點，我才不是要把所有的「國家」給看遍。我想做的，是一場歐洲的大都市之旅；後來這份行程表不斷隨興更動，不過停留過的都市，數目上倒是和這份行程相差不多。

14

為什麼喜歡大都市？

我喜歡都市。我喜歡告訴別人我喜歡都市，儘管有很多人不能同意。他們都說我對都市的喜愛是一種變態。也許吧，這可能是一種黑色美學的沉溺。

這就是為什麼第一次去歐洲，我就立志要跑遍西歐的三大都市：柏林、倫敦、巴黎。對於別人說第一次出國最好求深不求廣，或是為了節省時間而盡可能只待在一兩個國家的建議，我通通聽不進去。對我來說，大都市是一種迷人的生命體，它既是國家的焦點（傾注所有的資源而造成極大的分配不公平）、消費文化和物質崇拜的聖壇，卻又彷彿在這些符碼體制之外有另一個獨立的生命。城市是有生命的。或者毋寧說，每個城市都有它的一種氣質(ethos)。而追尋這種迷魅般(charismatic)的氣質，正是我想去大都市的最重要動力。

所以後來我發現行程怎麼安排並不重要，我自己真正想去的地方，只有柏林、倫敦和巴黎三個大都市而已。這份「0.95版」的行程，最終並沒有變成我的旅行計劃。

15

帶著Pad一起出門

Of Pad and me

一九九七年五月。一點八公斤……我一直在猶豫要不要帶我的Pad一起去歐洲。

六月中，期末考快結束。出國該辦的手續都差不多辦好了，身旁的同學紛紛開始準備打包。動作比較快的Brian早已從夏威夷的朋友家寫來e-mail問好，而我卻還在考慮要不要帶Pad一起去歐洲。

Pad是我那台ThinkPad筆記型電腦的暱稱。我從很久以前便不再喜歡那種被桌上型電腦釘死在一個空間的感覺，照顧一台desktop 所需花費的心力（不斷地更改硬體設定、升級，諸如此類等等）也令我感到厭倦。於是從三年前擁有第一台筆記型電腦後，我發現我再也回不去那種坐在桌前瞪著螢幕熬夜的日子。我開始背電腦上學、帶著電腦旅行。倒不是我真的那麼需要無時不刻用到它。不過當興之所至，想要坐下來寫封信，或者是上課前兩小時躲在麥當勞趕作業時，有一台可以帶著走的「家當」，真的是很方便，也很刺激的（如果是趕作業的話）。

一開始我就想要帶Pad一起出國。

Why not？我又不是沒帶著它去旅行過。甚至當初選擇了這台輕量級的ThinkPad，也是想說會有這一天的到來。帶著電腦去歐洲旅行，坐在前往布拉格的火車上寫信，坐在巴黎的咖啡館寫遊記……這些聽起來都蠻像一回事的。

但我對帶電腦旅行的信心，很快地就開始動搖。我秤了秤電腦的重量：1.8公斤。雖然這已經是所有筆記型電腦中次輕的了，但我還得帶著充電器、軟碟機、相機，還有一堆雜七雜八的東西一起出門。我原來只想帶一個登山背包就出門的——就像那些瀟灑天黏在螢幕前不到處去走走看看吧？可是似乎又應該帶著電腦隨時寫點東西上個網路。我難道非得要和別人做不一樣的選擇……？我陷入了兩難(dilemma)。

我的Pad

17

有一次和多年的朋友謝老師談到我的dilemma，沒想到她竟然很決斷地說：

「我看你還是少帶幾件衣服，把你的電腦一起帶去流浪比較好。」

「為什麼？」

「不帶電腦去你會後悔的啦，歐洲不是聽說很不發達嗎？像你這樣和電腦『相依為命』的人，一定會想上個網寫點東西什麼的。帶著帶著。記得寫點東西回來。」

「有道理。」我的制式回答。

甚至在和唸建築的Robert聊起我要出國遊學時，他也這樣問我：

「你難道不把你的『情慾遊戲機』（他常說我花在電腦上的時間比對lovers還多）給一起帶出去嗎？」

「有道理。」

我老天，你們說得實在太有道理了。我怎麼能不帶著Pad一起出門呢？兩個月沒有電腦在身旁的生活簡直難以想像。再說就算有網路咖啡屋，我也總得寫一點東西——中文的，更何況用別人的電腦再怎麼說就是不方便。我真的應該帶自己的電腦出門的。

後來我並沒有只背著登山背包就瀟瀟灑地出門（人生真是充滿著不可意料的意外），反而還多帶了一只大箱子，那時是福是禍還不知道。唯一可以確定的是我不會把iPad丟在皮箱裡任由航空公司隨意扔丟託運，它會一直躲在我的隨身背包裡，跟著我一起經歷兩個月的異地行。

打從決定要把電腦帶去旅行的那一刻起，我在想我的旅行是一定要和別人有所不同了。但一直到後來我才慢慢接受了我的不同，踏上我的旅程。

How did I pack, and what I have read

打包準備去旅行

打包很重要，這是廢話。打包之外，你所需要的，不過就是旅行的知識而已。「你知道的越多，你需要的越少。」喔，差點把錢給忘了。

我的隨身背包

前面說過，原本我只打算帶一個大登山背包出門的。說穿了，還不就是想模仿國外流行所謂的那些「背包旅行者」(backpack traveler)，帶個背包就瀟灑出門。出門前一天差點沒為此和家人吵架……家人堅持兩個月的長途離家，應該要多帶個大箱子，好把兩個月的生活所需裝進去。

好啦，我承認最後我是需要那只箱子的……不過並不是因為一個大背包裝不下我要帶的東西，而是後來我發現我想要買的東西實在太多了，如果只帶一個背包，根本就帶不回那些東西（書、海報、衣服，後來竟然還有鞋子……）。另外就是好在歐洲的大火車站都有夠大的置物櫃，可以讓我到達一個城市後，就把箱子

丟在車站，只帶著背包到處走。

現在回想起來，那個時候帶的東西，最大的幾項有：

．Pad、它的軟碟機，還有電源供應器（很棒，因為它的變壓器是全球通用的。聽說後來台灣賣的ThinkPad改附台灣專用的電源供應器，重量是輕了一點，但出國就得另外買電源供應器了。所以我是很幸運的。）

．德文字典一本（我帶的是牛津的德英英德字典）

．三天份的換洗衣物

．防水外套一件（可以充當雨衣）

．Nikon FE2相機一台＋閃光燈、底片（正片＋負片）十二卷（後來發現帶太少了⋯）

．⋯⋯一些雜物

其實這些東西，放進一個大登山背包剛好塞滿。我的背包是那種有子母包設計的，還附了一個小的隨身背包，可以把Pad放在裡面當書包用。後來因為多帶了個大箱子，我把Pad和筆記本拿出來放進隨身背包裡，把大背包丟進皮箱裡任飛機託運。

Pad 裡面裝些什麼

和打包整理比起來，Pad 裡裝的東西就簡單得多。其實這些軟體都是我平常在用的，倒沒有為了旅行而特地去「灌」什麼軟體：

・網景「通訊家」(Netscape Communicator) 4.0 版：4.0 版的「通訊家」是我出國前兩個禮拜才終於換用的，之前我用的是 3.0 版——上一代「航海家」(Navigator) 閱覽器。其實我比較喜歡用微軟的 Internet Explorer 來看網頁，我裝 Netscape，是為了用他的電子郵件程式。

・微軟的 Word 和 Excel：裝 Word，當然是為了寫作，Excel 則是為了記帳。這兩個軟體是我一直在用的程式。

・Langenscheidts 公司的 PC-Bibliothek 德文辭典：這是一套電子版的德英、英德辭典。字彙不多，但是很實用。

・微軟 Encarta 百科全書裡面附的 American Heritage 字典：這是從 Encarta 百科全書光碟裡抽出來安裝的英英字典。為什麼要裝英英字典呢？因為有些時候，我會看不懂德英字典裡的英文解釋……

・Lotus Organizer 電子記事本：當初買 Pad 時就附贈在電腦裡的軟體，用來做

22

我的通訊錄和每日記事用。

- *Sid Meier* 的「文明帝國」電玩：無聊的時候玩的……

還有就是因為怕 Pad 在旅程中出問題，還把 Pad 附的「全球服務電話」小冊帶在身上。

旅遊指南的比較

原本我以為我會不需要用到旅遊指南的──這都是出發前聽一位同學說，只要到了一個地方，再向當地的觀光局索取旅遊資訊就可以。可是我發現這對自助旅行者來說幫助不大，觀光局所給的資料多半是要你花錢參加的導覽，去的地方也多半就是那幾個著名景點，走馬看花，缺乏深度。所以一本自助旅行手冊還是有必要的。

因為我的旅行手冊都是到國外才買的，所以它們都是英文的。我用過的手冊有：

- *Let's Go*：雖然這是一本為英語系讀者所設計的手冊，但它所提供的資訊可說是最適合喜歡自己決定要去哪裡玩的人用。沒有

廢話，也沒有太多不必要的圖片（反正你到了那個地方就會看到照片上所有的東西了嘛）。我一共買了三本 *Let's Go*：*Let's Go to Germany, Let's Go to France, Let's Go to London*。嚴格說來，我覺得以一個國家爲單位的 *Let's Go* 資訊量最剛好。*Let's Go to London* 已經太爲瑣碎，而全歐性的 *Let's Go to Europe* 又太過簡略。如果眞的要說 *Let's Go* 有什麼大缺點，那就是它實在是太美國化了。它用了太多美國式的俚語和俗語。你如果要用它，可能還得帶本字典在身上。

・*Lonely Planet*：其實我只有一本 *Lonely Planet Prague*，是在布拉格的時候買的。但我覺得這一整系列的書旅遊觀念

網路版的 *Rough Guide*。很炫，
但是資訊不足。

都太陳舊，比較強調手冊編輯爲你規劃的旅遊路線。對於歷史和背景性的資料則嫌瑣碎欠規劃。

· Rough Guide：我閱讀的是網路版的 Rough Guide，但我發現它太過簡略，只適合帶很多鈔票或信用卡的人使用（因爲它推薦的食宿點都很貴）。傳統版（書本）的 Rough Guide 和 Lonely Planet 都是屬於英國系統的。Rough Guide 編排比較接近 Let's Go，但玩樂性似乎還遜了些。

· Time Out：這是一群英國的年輕人所辦的刊物（一開始只有報紙型的倫敦週遊資訊，後來漸漸發展成各類旅遊雜誌、指南等），不過它似乎想把太多資訊塞在一本書裡——Time Out 是一本用銅版紙印刷、無數黑白照片，像百科全書一樣詳細的旅遊指南（我買的是 Time Out London）。

——太詳細了，反而把你自由探索的空間給扼殺了。

如果覺得自己英文閱讀能力不錯，那麼其實上面幾本手冊挑一本合自己 style 的，就可以 up-and-go 了。旅行需要的是新資訊，買最新版本，那會很受用的。

關於本書的e-mail

這本書裡的e-mail是我在歐洲時所寫的；從一九九七年七月十七日到九月三日，總共寫了十四封這樣的「遊記／家書／e-mail」。

這些e-mail，最初是寄給我的家人，還有郵件地址簿裡所有還在聯絡的朋友。為了他們的隱私我都是用BCC: (blind carbon copy) 的方式寄出，所以沒有人知道這封信還寄給哪些人。為了同樣的理由，書裡面的收件人地址我只留下最具代表性的幾個暱稱。

發信人部份，我的e-mail地址確實是 dennisl@ibm.net，但我回台灣後就很少用它了。我現在的地址是 dennisl@neto.net。

在整理這些e-mail的過程中我盡可能做到原文照錄。但我還是更動了標點符號、

26

德文和法文的母音（例如把Buero
改成 Büro，cafe改回café），以及英
文信中文法和拼字錯得離譜的
部份。除此之外就是年代或人
名的一些記憶上的錯誤，我也
在回台灣後一併查了資料把它
們改回來了。這些更動都只是
資料性的。至於在寫 e-mail 時所
用的那些笑臉符號、有時可能
很ㄍㄧㄥ的語氣、玩笑……這些當時
隨興而起的文字紀錄，我通通留了下
來。

就這麼一點要說明的地方。

27

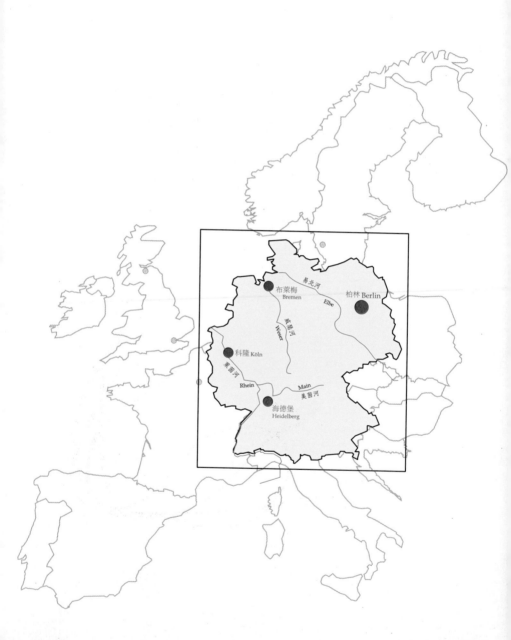

布萊梅
Bremen

易北河
Elbe

柏林 Berlin

威瑟河
Weser

科隆 Köln

萊茵河
Rhein

Main
美茵河

海德堡
Heidelberg

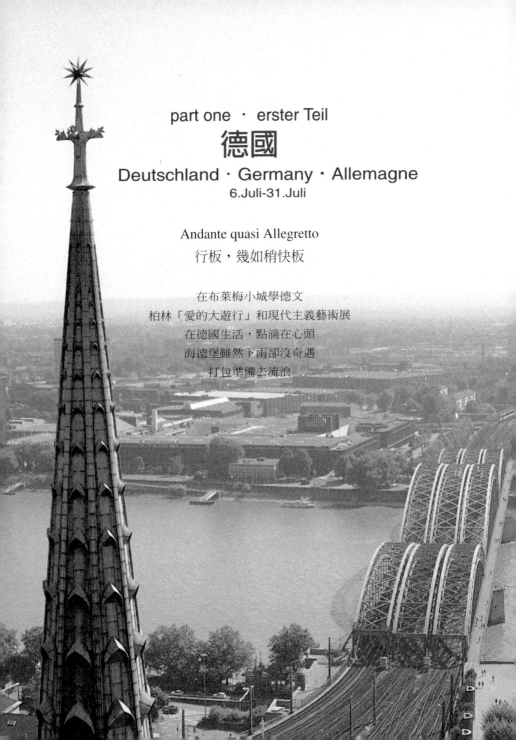

part one · erster Teil

德國

Deutschland · Germany · Allemagne
6.Juli-31.Juli

Andante quasi Allegretto
行板，幾如稍快板

在布萊梅小城學德文
柏林「愛的大遊行」和現代主義藝術展
在德國生活，點滴在心頭
海德堡雖然下雨卻沒奇遇
打包準備去流浪

first impression
初見德國

這是我第一次來到歐洲，如果你沒聽我這樣說，你一定猜不出來，其實我是個國外旅行的生手。

從香港坐了十四個小時的飛機最後來到了德國的法蘭克福機場，十四小時的旅程中吃了兩餐。吃晚餐的時候還遇到亂流，餐盤和餐具在桌上跳來跳去。坐在我旁邊的「Frau 顧」（我們用德文互稱，我是「Herr 劉」）說她就是不喜歡坐飛機時遇到亂流，我則用英文說 "It's fun. It's a part of flight."（這是坐飛機的樂趣之一），好像我坐飛機的經驗有多老到一樣。其實我是在想像我自己是電視廣告裡那些二年到頭飛來飛去的大企業主管。原來電視廣告販賣給我的不是「坐飛機」這個商品，而是「坐飛機

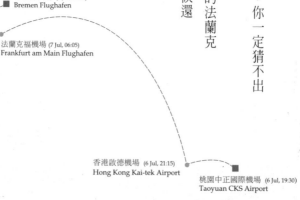

布萊梅機場 (7 Jul, 10:10)
Bremen Flughafen

法蘭克福機場 (7 Jul, 06:05)
Frankfurt am Main Flughafen

香港啟德機場 (6 Jul, 21:15)
Hong Kong Kai-tek Airport

桃園中正國際機場 (6 Jul, 19:30)
Taoyuan CKS Airport

30

的感覺」這種虛幻的東西。看來我真是典型的拜物教信徒 (fetishist)。

事實上，坐在我右手邊的英國女士 Anna 才是真正的旅行老手：她一上機就沉沉睡去，途中只吃了一頓晚餐，直到目的地抵達才醒來。她住在香港，在德國工作，一年要在兩地間來回個十來次。她說，那些在飛機上大啖點心和看院線片的，一定不會是那些要在兩地奔走的空中飛人。在飛機上辦公的場景或許還可能在國內線看到，坐國際線的人哪還有體力可以消耗在飛行上。早點睡著是明智的。

Anyway，我們雖然是要去國外遊學／流浪，但本質上我們仍只是那種難得才出一次國的觀光客，所以還是好好享受飛行吧。

我和 Anna 唯一一次的交談，是在吃晚餐時進行的，我問她：

「呃，香港的『被接收』（我用 "takeover" 一字）對你們有沒有影響呢？」

「沒有，嗯……也許還早吧（"maybe not yet"），不過我拿的是英國護照，

德文的人名稱謂

德文的人名稱謂是這樣的：和英文一樣，德文也有 "Mr." 和 "Ms." (Miss 和 Mrs. 現在似乎真的看不到了) 的對應詞，Herr 和 Frau (在英文裡這兩個字是專門用來稱德國人用的，就好像 monsieur 和 madame 之於法國人一樣)。所以像我就是「Herr 劉」，而坐在我身旁的「Frau 顧」，後來還會和我及另外兩位同學一起參加柏林「愛的大遊行」。■

31

其實影響不大，雖然有點感傷……我是在香港長大的英國人啊。」

她吃完飯後果然又沉沉睡去。

從法蘭克福到布萊梅

德國有兩個法蘭克福：一個在美茵河(Main)畔，一個在波蘭邊境的奧德河(Oder)旁，在前東德境內。兩德統一後為了分辨彼此，於是在地名後面都加了註解：西部的 Frankfurt am Main（「在美茵河旁的法蘭克福」），簡寫為 Frankfurt a.M.）和東部的 Frankfurt (Oder)。法蘭克福機場在西部，機場甚大（事實上歐洲的主要機場都很大），大到甚至要有機場內的捷運（！）來負責連接不同的登機門，由此可見一斑。

我們從法蘭克福機場坐國內線班機最後抵達了布萊梅。我一下飛機就不斷提醒自己是來這裡學德文的。話是這麼說不錯，可是畢竟是第一次到歐洲，那種想玩的心情還是壓抑不了的。

在 Hochschule Bremen 學德文

德國的學制很複雜，高等教育除了有大學系統 (Universität，跟英文很像吧)

32

外，還有類似專科的所謂 "Hochschule"（字面意義是「高等學校」），但和大學一樣是四年制的。布萊梅一地就有布萊梅大學 (Universität Bremen) 和 Hochschule Bremen 兩所高等學校。大學在布萊梅市郊，佔地極廣（我猜大概有花蓮東華大學的三倍大），以物理、機械等科系為主；Hochschule 有名的則是造船、航海等技術性的科系，不過也有經濟、管理等「實用」的科系。我們就是要在這所 Hochschule 參加為期三週半的暑期德文班。

剛到布萊梅的第一天當然是混亂的，註冊、安排住宿、買公車月票、簡介布萊梅小城。哇，Hochschule 所有的職員都是講德文的，以前在台灣學的德文，現在要真槍實彈地上場使用了。偶爾有些不會的單字還是得要用英文含混帶過，例如：春捲（和德國人聊起台灣小吃是我最感到沒力的時候，可見我德文實在還不夠好）。

羅蘭

倒是，明明三十分鐘可以辦好的註冊手續，我們一行四十幾個人卻等了快三個小時。此之謂「德國人的效率」，以後我們還會繼續見識到。

我的房東

註冊完畢，領了公車月票和房東的地址，就離開學校，去和房東會合。我選擇民宿，原本希望是住「寄宿家庭」的。當初報名德文班的時候，在「宿舍」(Wohnheim) 和「私人住宅」(Privat) 選項裡，我選了後者。後者在德國既可以指寄宿家庭也可以指民宿，原來這是一種讓有空房的人提供分租機會的制度。現在的德國有越來越多人獨居空房，所以倒也蠻願意將多出來的房間分租給我們這種短期學生。「真正」的寄宿家庭在德國並不多見，反而比較多像我這樣的情況。

我的房東 Holger 是土生土長的布萊梅人，他好像是做什麼財務管理和經紀的工作，竟然不用上班，一個人在家工作，只有在與客戶和銀行打交道時才出門。他住在布萊梅郊區 (坐公車也要快四十分鐘才到舊市區，好遠) 一間公寓的一樓，有非常高的挑高和明亮的室內採光，不便宜。可見他的經濟狀況應該不錯。我說我很羨慕像他這樣子 Home/office 的工作形態。他倒說，"Aber weißt du, Arbeit ist Arbeit."（不過你知道的，工作就是工作。） 他跟我說其實這工作並不輕鬆，有時當別人早

已下班時他還得去拜訪客戶。

我們一開始講好互稱「你」(du)，而不稱「您」(Sie)，典型的德語交談禮節。其實我比較喜歡用較禮貌的「您」來稱對方，因為文法比較簡單。不過就好像在中文裡我們聽到熟人講「您」會掉滿地雞皮疙瘩一樣，德文的 Sie 也有相等霹靂的效果。所以第一天晚上我只好坐在房裡翻出字典的動詞變化表，複習「第二人稱單數」的動詞變化。好慘。

Holger 配置非常歐式的公寓裡一共有三個房間，其中一間就是我要待上整整三星期的窩，另外一間租給另一個室友，Karsten。

Karsten 也是道地的布萊梅人，以

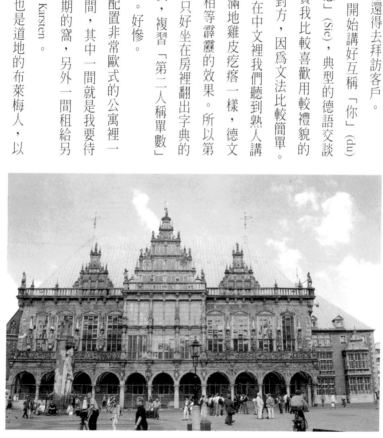

Bremem 廣場

35

前是機械工程師，目前失業中，不過他每週末仍照樣參加當地足球社團的比賽，白天閒的時候讀讀書修修他的腳踏車，或是星期日開車下南部找他的女朋友。Karsten 除了修腳踏車外，另一個特長是會講北德的一種方言，俗稱 Plattdeutsch 的「低地德語」。原來德國也有方言的，而且還很多種呢！

第一天晚上，Holger 請我去當地一家莊園式的餐廳吃飯，我們晚上六點出發，走出餐館時已經晚上八點半了，天還是亮著的，渾然不覺一天又過去了。我和 Holger 提到我想在這裡上網。他說，Hochschule 裡有電腦室可用，附近也有網路咖啡。雖然我其實真正想的是在自己住的地方用 Pad 上網，可是不想一開始就提這麼麻煩的問題（我怕他會嫌接電話線麻煩），於是……

尋找網路 café……

於是我的 Pad 從被拿出來的那一刻起，就一直孤單地擺在桌上，被我當高級電子日記和高級電子字典用。我發現只帶著 Pad 和數據機卡就隻身來到德國，實在是把「上網」這件事想得太單純了。

Holger 拿了一張廣告單給我，說是在 Hochschule 附近的一家網路 café，叫我不妨去那邊看看。我在開始上課後的第二天下午跑去那家 café，一杯大杯可樂要五

36

馬克，可以上網一小時。我在那裡坐了一段時間才等到空的座位，卻發現那裡的電腦連不上台灣的機器。我用 ping 這個程式查了一下這家 café 的網路連線，發現它層層相連，資料根本在傳到台灣之前就莫名所以地遺失了。

後來 Holger 又跟我說，Hochschule 電腦室暑假也有開放，不過只有一早的時候可以供我們這些暑期班的學生使用，其他時候電腦室給另外的課程用去了。我找到了電腦室的負責人，填了一張申請表，「領」到了一個帳號。不過電腦室裡的電腦都是舊的 486 機器，只有 Windows 3.1 可用，連線速度則是非、常、的、慢……我在電腦室如熱鍋螞蟻般地待了一個小時，竟然只讀了四封信，我根本連寫回信的力氣都沒了。當下決定要想辦法把 Pad 給弄上網，雖然那時候我還不知道怎麼辦。

……還有上課和逛布萊梅

其實如果不是上網不方便的話，在這裡的生活實在是美極了。

我一改在台北時的慵懶和混亂作

每一個人到布萊梅一定會
拍攝的「布萊梅音樂家」

息，在這裡早睡早起。上課的前一天（到達布萊梅的第二天），學校為每個學生舉行分班考，本人憑微弱的記憶和被聯考訓練出來的瞎猜功力，竟然被能力分班到「高級班」（Oberstufe）去。一開始我還在猶豫要不要去上的……一個大班二十幾個人，每個人都講一口流利的德文啊。第一天上完課後我本來就講轉班的，後來被老師慫恿說參加高級班可以鞭策自己努力複習德文，想想偶爾做一點超出自己能力的事，似乎也蠻刺激的。這是個天大的錯誤決定……等到我上了兩週的課開始吃不消的時候，要換班已經來不及了。

每一天下午，Hochschule 都安排了各種自由參加的活動和講座。第一天上課完，學校安排了市區導覽，由兩位導遊帶我們穿越布萊梅的 Schnoor 古街和 Domsheide。

Domsheide 指的是以 St. Petri 教堂為中心的舊市區。大體說來，歐洲有點歷史的都市，一開始都是以大教堂為中心向四周發展開的。工業革命的時候，火車站的興建造成了第二個「新」市中心（不過通常大教堂和車站的距離都不會太遠，有時甚至比鄰而居，例如科隆）。這個新的市中心要一直發展到火車開始沒落，密集的新形態商業區興起後，地位才被取代。

布萊梅在德國都市裡算是個小小異數：它只有五十萬人口，卻是德國少數的

在法蘭克福機場買的明信片。一張要三塊五馬克，太誇張了。後來才知道這是天價，根本不該在機場買任何東西的。

「獨立市」（和每一個大「邦」同等地位的都市）。一九六〇年代後期，布萊梅一直是德式自由精神的聖地。有一本書甚至這樣形容布萊梅的自由精神：這可能是你在德國唯一行人闖紅燈不會被罰的地方。突然想到，導演法斯賓德（R.W. Fassbinder）有一部劇本就叫《布萊梅的自由》(Bremer Freiheit)，講的是一個名叫 Geesche 的女性為了尋得自由而毒殺了一個又一個解放之路上的阻礙：丈夫、母親、朋友、小孩……幸好不是每個布萊梅人都像 Geesche 那麼瘋狂。

買了幾張明信片，卻沒什麼寫信的力氣。想等到有了 e-mail 後再說。

在法蘭克福機場停留時買了一張五十馬克（約合台幣八百元）的電話卡，第一週還沒結束前已經用罄。這裡的國際電話好貴啊。是誰說只有台灣的電話費坑人的？

和同學商量要前往柏林

我們待在德國的這段期間，正好碰上德國一年一度的舞曲盛事——柏林的

就是這兩張磁片改變
了我旅行的命運

「愛的大遊行」(Love Parade)。「愛的大遊行」原來是幾年前一群ＤＪ開著幾台貨車播放 techno 舞曲，在街上號召人群一齊起舞遊街。這幾年，遊行的聲勢越來越大，從「全歐洲最大的 party」搖身一變成「地球上最多人參加的 techno 舞會」。我們恭逢其盛，幾個台灣來的同學於是便討論要不要趁週末——也就是遊行的高潮——去柏林見見大場面。

後來和另外三個台灣來的同學決定要購買「週末火車周遊券」，搭六個小時的車前往柏林。每個人都是第一次去柏林，不知道會遇到什麼狀況。我們在這種什麼都沒準備的情況下就貿然決定動身，至今想來還是很刺激的。

行程敲定，一切靜待週六的到來。在此同時，我也一直在擔心著如何上網的問題，不停地打聽各種上網的方式。

最後我終於連上線，送出當時在飛機上寫的家書，還有跟幾個同學問好。不過那都已經是我從柏林「愛的大遊行」回來後的事了。

Just say hello from Europe...

這是我從歐洲寫回家的第一封 e-mail……其實我一開始是用英文寫，中文是事後整理時翻譯出來的。翻譯的時候才發現許多幽默（尤其是帶有嘲諷味的黑色幽默）是中文翻不出來的，不過姑且讀之。

Subject: Just say hello from Europe...!

Date: Tue, 15 Jul 1997 22:20:06 +0100

From: Dennis Liu <dennisl@ibm.net>

Reply-To: dennisl@neto.net

Organization: Foreign Langs. & Literatures dept., National Taiwan Univ.

To: Lawrence, Autrijus, Dad, YFH, [lots of people], etc.

Hi,

　　首先要和你們為我遲來的 e-mail 說聲 sorry……我已經在德國的布萊梅待了一整個禮拜啦，可是一直找不到可以上 Internet 的好地方。德國有名的是它的文化和嚴肅精神，不過在科技便利度上似乎並不如想像那樣方便。

　　嗯，有點想念你們說。這裡既沒有二十四小時的 7-Eleven，許多地方也不如台灣方便。不過除此之外，這裡的一切都很好——this is an otherwise-too-good-to-be-true hinterland (這個 irony 是中文翻不出來的，呵)。老爸老媽之前「我會吃不慣德國菜」的預言，很抱歉，竟然沒有成真。我還蠻喜歡德國食物的說。只是吃在這裡實在是太貴啦，只有在付錢的時候我才會想起家鄉的路邊攤小吃……

　　再多寫一點關於這裡的生活好了：布萊梅其實是個小城市（當然啦，哪能和漢堡或柏林比），步調緩慢，住宅品質頗高，老人也蠻多的。目前為止，在這裡上的德文課也是一切都好。雖然我以前就有聽說，可是當我發現德文「真的」是許多東歐人的第二外語時，我

Hi,

everybody,

first of all, sorry about w***ng to ALL of you so lately....I've already stayed here in Bremen, Germany, for a whole week, yet it's not easy to have a decent Internet connection and e-mail here; Germany is famous for its culture and austerity, perhaps not for that "shallow, ephemeral American toy". Well, by "toy", I mean, of course, the Internet.

Oh I miss all of you. The lack of 7-Eleven and technological backwardness of Germany (and maybe of the whole Europe?) make me feel living in an otherwise-too-good-to-be-true hinterland. To dad and mom's surprise, I like German food. However, eating costs so must that I begin to miss Taiwan's food carts (Lu4 Bien1 Tan1)....

I'd like to write you more about the living here. Bremen is a small city (compared with Hamburg and, naturally, Berlin) with a easy pace, quiet apartments, and lots of senior citizens. The German course I'm taking here is so far so good. And I'm surprised (though I've been told before) that German is really the SECOND language of Eastern Europeans. It seems that it takes still some more time for the corporate America (like MTV Channel, Calvin Klein, or, oops, Micro$oft) to penetrate into this once heart of Europe (for the decline and fall of the Eastern Europe, see T.S. Eliot's grande-oeuvre *The Waste Land*.)

You may tell, from my flowery usage of words, that I'm talking like a German philosopher too.

Last Saturday I went to Berlin with three other people. Berlin was fascinating, even though the Love Parade wasn't. The Parade, itself claiming the "biggest party on the Planet" with more than 1M participants, was actually smaller (the police estimated there were less than 350,000.) The techno musics that besieged Berlin for a whole night were lyricless and also content-free. So bad were these technos that I couldn't imagine that this is the continent that gives me Twenty Fingers, Los del Rio (Macarena), and Robert Miles, whose Children may be one of the best techno/house mixes I've ever heard.

Germany's youth culture is also fascinating, if not shocking. The so-called "Körperkult" (body-worshiping cult) is so prevailing that people with no piercing or green hair like me were stared with unfriendly gazes in the Parade. Anyway, Berlin is an international city. Since most of the true Berliners had joined the party last year, there weren't many of them in the Parade this year. That might explain why when I sat in the famous Berline U-Bahn, I didn't heard much German.

I left Berlin on Sunday. Before I left I did walk through the WHOLE Straße des 17. Juni (Street of June 17)! I walked from the Ernst-Reuter Platz to the Brandenburger Tor. In the first half of the street, I could see the Siegessäule shining under the sun from the East. Yes, Siegessaule. You may want to ask, what the hell is that? Well, literally it means "the Pillar (of the Goddess) of Victory". It's where the angels stand in Wim Wender's *Wings of Desire* and *Far Away, So Close!* I gazed at the sky of Berlin and thought of the German title of *Wings of Desire: Der Himmel über Berlin*, the sky (and heaven) over Berlin....

Towards the end of the Straße des 17. Juni there stands a sculture with a famous line of Petrarch underneath: "Ich gehe durch die Welt, und rufe: FRIEDEN FRIEDEN FRIEDEN." (I go thru the world / And shout I: peace, peace, peace!) I didn't know why, but that touched me and made me feel like crying....

Ok, I gotta stop here now. I'll write to you later. Please feed me some news of Taiwan. How's the messy constitution reform going? Are there more scandals this week? Ach I should better really stop now, for cynicism is also too European for me to follow....

還是有點驚訝的。看來「美帝」文化（像什麼MTV頻道啦、卡文克萊啊、或者是微軟啊）要在這裡獲得全面勝利，還有一大段路要走。（And，如果你對東歐的沒落有興趣，據說艾略特的《荒原》是一段極精采的見證。）

嗯，我該不會是在學那些德意志大頭哲學家的語氣在說話吧。太嚴肅了。（還是戲謔一點比較好說。）

上週六和三個台大的同學一起去柏林。柏林……該怎麼說呢？「很霹靂」，也許可以這樣說。不過我們專程去柏林參加的那鍋「愛的大遊行」（Love Parade）則不甚了。「愛的大遊行」自己號稱是「地球上最盛大的party」，有百萬人一起狂歡，實際上據市警局的估計「只有」三十五萬人而已。整個星期六晚上，柏林都浸泡在techno舞曲的轟炸中。老實說，那些techno舞曲實在不怎麼樣，你在台灣的bar都可以聽到比他們好的東東。有點難以想像這裡是歐洲，這裡是那些酷異舞曲（隨便想想就有Twenty Fingers, Los del Rio, Robert Miles等人哪）的誕生地說。

德國的年輕人次文化也頗嚇人。「身體崇拜」在這裡幾乎快變成一種宗教。耳環不算什麼，鼻環、眉環才是當今主流。像我們這種台灣來的一環不掛的，反而變得有點奇怪。Anyway，柏林算是個相當國際化的都市了：真正的柏林人據說在去年已經受夠了Love Parade' 96這場party，所以今年你看到的全都是外來客。當我坐在柏林的U-Bahn時，聽到各種南腔北調，反而聽不到多少道地的德文。

第二天我就離開柏林了。離開柏林前，我把整條六月十七日街從頭到尾地走完──從Ernst-Reuter廣場一直走到布蘭登堡大門！走在街的前半部上，迎面而來的就是溫德斯(Wim Wenders)《慾望之翼》電影裡有名的那座勝利之神像。那時上午的太陽已經爬過女神的肩上，天氣好得嚇人。我走在長長的街上望著柏林的天空，突然想到《慾望之翼》的德文本名，不就正是「柏林的天空」(Der Himmel über Berlin)嗎？但在德文裡，天空也有天堂的意思，我好奇地想知道是否有天使在看著走在街上的人們……

在六月十七日街的盡頭（再過去就是以前東西柏林的分界──布

蘭登堡大門）立著一座名為「吶喊自由」的雕像，下面寫著義大利詩人佩脫拉克（Petrach）的詩：「世界走盡了，我吶喊著…和平 和平 平吧」。回頭望著長長的街，我突然有一種無以名之的想哭的感覺…

嗯，我得在這裡暫時打住了。再寫信給你們吧。能不能寄一些台灣的新聞給我呢？修憲的山中傳奇搬演到第幾部了呢？這一週又爆發了什麼醜聞呢？嘿，我真的該打住了。再這樣下去，我真的會變成太歐洲式的犬儒說……

這是有一天下午，Hochschule 辦的專題演講所發的補充資料，講的是關於德國的仇外 (Xenophobia) 問題。

"only to connect......"

上網：怎麼連上線的

最後我是怎麼連上 Internet 的？連我自己都覺得 *unglaublich* (德文：不可思議)。

出國前，我曾在網路上聽說有這個 IBM Global Network 的網路服務，可以讓你在全世界各大都市上網。那個時候我想反正出國後再找當地的 IBM 就可以了，而且也許會有更便宜的上網方法也說不定。

我錯了。在德國上網的費用並不便宜。更何況我在七月之後還有一整個月要在別的國家上網呀。

在試過網路 café 和 Hochschule 的電腦室後，我又回到了原點——好吧，去申請 IBM Global Network 的帳號。

Aber wie? (But how?)

我在電話簿上查到 IBM 在布萊梅的分公司——幸好它們在布萊梅真的有分公司——找到了負責軟體服務的那位先生 (他說他名叫 Hapke)，和他一半德文一半英文地解釋了原委，他說，我難道不知道，IBM 網路的申請和連線軟體，

都要事先從網路上下載的？我聽了差點昏倒。最後我問他：

「嗯，難道你們真的沒有連線軟體的磁片，例如試用版、送給客戶的，那一類的東西？」

他說：「喔，Moment (德文⋯稍待一會)⋯⋯嗯，我們是有兩張上網套件的磁片，不過版本很舊，不知道這對『您』有沒有用，『您』方便到我們公司一趟來拿這兩片磁片嗎？」

我決定再也不用「您」這麼有禮貌的說話方式了。

最後我決定翹掉下午的德文講座 (講題：「德國在後工業時代的經濟發展」)，隻身跑到IBM大樓。那棟大樓竟然原來就在我住的那條街後面而已！坐電梯到五樓客服部 (全世界的IBM好像都一樣，都是一棟大樓，有一些安檢措施，然後有著安靜得莫名所以的電梯，和一式一樣的接待處，有意思)。Hapke先生很好心地送我那兩張磁片。我還問了他一些關於德國電話系統的問題，他說他不知道美國規格的數據機能不能在這裡使用，不過值得一試。

Anyway，有總比沒有好。至少我又向上網邁進了一小步。

但是興奮地回到家中把軟體安裝起來，竟然發現那兩套軟體是設計給Windows 3.1用的，意思是說我在機器裡裝的所有32位元軟體 (包括Telnet、FTP、

Netscape 4.0)通通變成廢物了。幸好磁片裡還附有 Telnet 和 Netscape Navigator 1.1。

把軟體安裝起來後我還得解決電話線的問題。德國的電話系統和台灣的美式系統有些不同，我不能把電話線直接接到數據機上。我又不想買轉換接頭（其實是因為根本不知道到哪去買），最後靈機一動竟然把**連到話筒的線**給拆下來接到Pad 的數據機上，成了。這簡直是外神通內鬼，mission impossible 嘛。

連上線後，我在線上註冊了一個新的使用者帳號（ＩＢＭ 網路是用信用卡付款的）。接下來的問題還是存在，因為只有 16 位元的 Telnet 和 Netscape 1.1，我其實還是什麼事都做不了啊（連離線後閱讀電子郵件都沒辦法，因為 e-mail 功能要一直等到 Netscape 2.0 後才成為閱覽器的一部份）。好事多麼，我只好在每秒中 500 byte/sec 的速率下把一套ＩＢＭ多的 32 位元套件給下載回來。所幸 Netscape 閱覽器還可以當 FTP 檔案傳輸工具用。不幸中的大幸。

終於連上網了，我和 Pad 對看至早上兩點；以一般德國人的作息來說，實在不尋常。太想家，以至於上「台大椰林風情」BBS 站（telnet://bbs.ntu.edu.tw）和網友talk 到很晚。第二天吃中飯的時候，講到我在德國上台灣的 BBS，還被學弟笑。

「神經，人到德國還要上椰林風情和網友 talk。」

而我只是疲倦地笑笑。

上課，在柏林坐 U-Bahn，還有其他

Subject: 上課，在柏林坐 U-Bahn，還有其他

Date: Sun, 20 Jul 1997 22:47:51 +0100

From: Dennis Liu <dennisl@ibm.net>

Reply-To: dennisl@neto.net

Organization: Foreign Langs. & Literatures dept., National Taiwan Univ.

To: Dad, LJM, Lawrence, [lots of people], etc.

　　過去一個禮拜在忙碌中度過，我其實並沒有多少時間上線。因為是「高級」班德文，所以每天都有很多材料要讀要討論的。Well，我是盡可能開口講德文，不過我還是不太能忍受東歐人還有義大利人的口音。

　　今年據說來參加課程的外國人都比較悶，這是去年有參加過的

同學一致的看法。這裡的東歐學生和我們印象中的東歐人大大不同，他們多半是上層社會的小孩，關心政治，大多數人修習法律；拉丁文自然是人人必修了，而德文則是他們的「第一」外國語。東歐畢竟曾是（或更應該說，「才是」）古老歐洲的文化心臟，連帶地使他們無論在做事或討論上，都多了一份沉重和嚴肅：一般人講到「西方的沒落」，其實指的是東歐（和中歐）的墮落：理性主義發展到最後，竟然變成了極權和一種政府高於一切的思想。事實上如果不是納粹仇視猶太人，愛因斯坦是很有可能幫希特勒造原子彈的（！）。

法西斯在一九三○年代是歐洲人的共同信仰；科學家的道德光環，其實是美國政府為了戰爭目的而創造出來的神話。

由於經濟不發達，物質上東歐自然不能與台灣相比。在技術上，尤其是電腦還有網路，台灣不但甚為發達，而且在歐人心中還是甚有名的。

除了東歐人，我身旁的同學還有北義大利人和西班牙人。北義人和我們印象中的義大利人也差距甚大。講到義大利，我們會想到

威尼斯 Venice（義大利文的發音是 way-Ni-tsche）、Cappucino 咖啡、米蘭的時裝、O sole mio 等等。但是除了時裝之外，上面的這些印象全是屬於南義的。北義予人一種較勤奮、嚴肅、冷漠的感覺，幾乎和德國人一樣。比較起來，西班牙人的感覺就比較親切、活潑，有時候甚至是耍寶了。我到現在，義文和西文都只各學了一句話：yo non hablo Españo no／parlo Italiano, gracias。（我不會説西班牙文／義大利文，謝謝。）

除此之外，北義人也似乎給人一種，刻意要與南方人有所區隔的感覺：米蘭自然是義大利的財經和文化中心，而羅馬只有古蹟、tourism，還有 political scandals（政治醜聞）……

在德國，人們一聽到台灣，馬上想到的是總統選舉，還有就是和中國的問題，還有，你們大概猜不到吧，竟然還有「檳榔西施」（我是在上廁所時聽德國國家電台 Deutsche Welle 聽到的）。比較讓我感到溫暖的是：不少人看過台灣導演的電影，侯孝賢《戀戀風塵》、楊德昌《獨立時代》、李安《喜宴》、《飲食男女》etc.，都是大多數人

看過的電影。一想到台灣也開始有「文化出口品」，而不再只是雨傘

球鞋電腦，就令人蠻感動的。

我的房東做的是 corporate financing/brokerage 的工作。昨天他還請

我到布萊梅近郊一個自然保護區附近的餐館吃飯。餐館的風格是純

北德田園式的，我們吃了一些 Bremen 的私房菜，還到 Bremen

Univerisität 逛。北德的田園景觀和台灣自然大不相同，放眼望去就是

一大片一大片的綠色與金黃色，還有乳牛和馴馬。自然保護區後，

則是著名的不限速公路 (Autobahn)。德國人開車甚猛，幾乎全是手排

車。不過他們開車雖快，道路倒井然有序。我想，我大概是無緣體

會在 Autobahn 上開快車的感覺了⋯我房東開的車是雪鐵龍的精典小

車 "Dolly"，那是台連開到時速九十公里都會覺得快要解體的車。

來這邊的另一個印象是：他們的公車系統發達，Bus 和 街車

(Straßenbahn) 四通八達。如果配合腳踏車 (德國簡直是單車騎士的天

堂) 的話，幾乎可以在都市裡任意遊動，完全不需要開車。而公車的

發達和準時，還不是只有在布萊梅一地而已，柏林的公共運輸更是

方便。我和幾個同學冒險前往柏林，但是一點都沒有陌生的感覺，我想這要歸功於它的 U-Bahn (地鐵，Untergrund-Bahn) 和 S-Bahn (郊區快車，Suburban-Bahn)，可以讓任何人在很短的時間內就熟悉一個城市。

目前為止，我所看到的大致如此。大都市 (eg 柏林、漢堡、布萊梅) 的街道還算大體保持乾淨，不過菸蒂之多令人不敢領教 (狗屎倒不如想像中的多)；而火車站廁所的髒亂，則台北車站與之相較，小巫見大巫，還算馬馬虎虎。我去柏林的第一天，是搭所謂的「週末周遊券」(Schönes Wochenendeticket) 去的。一張三十五馬克的票，可以在週末兩天裡，五人同行，搭乘任何普通車種的火車，到任何地方，而且還可以免費搭乘各地的 U-Bahn、S-Bahn 和公車。這是德國國鐵這幾年增加盈收的一大秘訣，但同時也造成德國人週末不開車，集體擠火車的瘋狂景象。去柏林的時候正好遇上 Love Parade 百萬人大遊行，車上之混亂，光頭族 (Skinhead) 的恣意，竟然和余秋雨筆下文革時「革命大串連」的景象頗有呼應的地方，令我覺得不太舒服。

Anyway，週日回來時，我就改用我事前買的 Eurail Pass (歐洲火車聯

），訂了一個 IC (InterCity) 的車位回來。IC 平均時速 160 km/hr，從柏林回布萊梅，只花了三個小時。如果沒有 Eurail Pass，則大概要花上一百二十馬克的車資，而我只花了三馬克的訂位費而已。其他平快車種自然無法和 IC 的快速舒適相比。

德國幾個不方便的地方：商店太早關門，沒有 7-Eleven，吃的東西奇貴無比（口味沒什麼問題，鹹鹹酸酸，我倒頗享受），還有就是電話和郵政也貴。有些時候我在想，no wonder their economy gets nowhere，因為凡事步調都慢，做事情成本太高。布萊梅十年前還算自給自足，如今整個北德都得靠巴伐利亞省來補貼。歐洲的失業率其實分佈極不均。雖然各國平均都有 13%～17% 左右，但單在布萊梅港，失業率就高達 20%，反觀慕尼黑（在巴伐利亞省）卻只有不到 6% 的失業率！同樣的情況也發生在北法、北義，貧富極不均，也難怪他們的社會問題會鬧得這麼兇了。

左派右派是歐洲政治的老套。德國當權的是中間偏右的基民黨，而兩大新聞刊物：老字號的《明鏡週報》(Der Spiegel) 屬於左派，幾

年前新起的畫報《焦點》(Die Focus Zeitung) 則屬親當政的右派。比較起來，《明鏡週報》在報導台灣時比較親台，而相對的《焦點》（還有整個德國政府的立場）自然就較往「中國」靠了。不過這都是後話，是我和一些德國人聊天，還有讀報的心得，和我的生活已經沒什麼關係了。

OK，就先寫到這。只是告訴你們，我在這生活還頗順利，現在要開始規劃課後前往布拉格和斯德哥爾摩的旅程了。

希望大家一切都平安。

註：寫信的時候，我還沒坐過德鐵的最高級車種 ICE，所以自然認為 IC 是最舒適的了。另外就是，我的瑞典朋友其實並不是住在斯德哥爾摩，而是一個名叫 Trollhattan 的都市，位於瑞典西部（斯德哥爾摩位於東部），事實上相隔甚遠，不過後來我也懶得解釋為什麼當初會這樣寫了。

Love Parade '97, Berlin
柏林：愛的大遊行

七月十二日星期六，我和另外三個同學，「Frau顧」、「Frau張」和「Herr吳」，一起搭早上七點的火車來到柏林。

我們用的是這兩年才開始流行的「周遊券」（Schönes Wochenendeticket，中譯為「美好的週末車票」，很ㄙㄨㄥ／的名字）。總共要坐六個小時的車——我老天，六個小時。加上中途的誤點，等我們到的時候其實已經是下午兩點多的事了。

六個小時的車程中一共要換兩次車，第一次是所謂的RB（Regionale Bahn），用台鐵類比，算是平快車級的車種。車廂老舊，座位也少。車廂裡自然是擠滿了要前往柏林的人潮。每一個能坐能站能擠的地方都佔滿了人，許多人索性爬到車廂頂的行李櫃上。

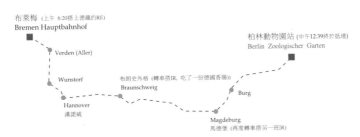

布萊梅 (上午 6:20搭上德鐵的RE)
Bremen Hauptbahnhof

柏林動物園站 (中午12:39終於抵達)
Berlin Zoologischer Garten

Verden (Aller)

Wunstorf

布朗史外格 (轉車搭IR, 吃了一份德國香腸)
Braunschweig

Burg

Hannover
漢諾威

Magdeburg
馬德堡 (再度轉車搭另一班IR)

每換一次車，快開車時，幾乎整列車的人都瘋狂叫了起來…

"Berlin, Berlin! Wir fahren nach Berlin! Berlin, Berlin! Wir fahren nach Berlin!..."

（柏林，柏林，我們就要到柏林！）

坐在前往柏林的 IR，座位對面的一對土耳其夫婦並不隨年輕人的吶喊起舞，只是坐著笑笑。他們兩個小孩都好可愛喔。

柏林 U-Bahn 無以名之的熟悉感

我們在柏林西邊的「柏林動物園站」(Berlin Zoologischer Garten)下車。這個車的名字甚怪，但我那時渾然不覺。剛下車就看到車站大廳裡擠滿了人。但並沒有混亂的感覺。我們很快就找到 S-Bahn 的服務處。櫃台效率驚人…在這麼混亂的地方，我們並沒有排很久的隊。櫃台人員很細心地為我們這些初到柏林的人解釋 S-Bahn 日票 (Tagsticket) 的用法…憑這一張「愛的大遊行」的日票，我們可以在柏林市區內搭乘任何交通工具。我當下就買了一張。

愛的大遊行當天，我所買的 S-Bahn 車票。

火車上的人

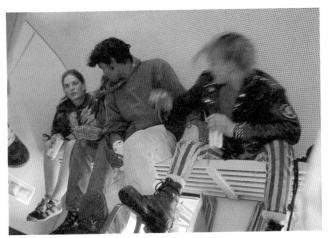

Schönes Wochendeticket

「周遊券」是德國國鐵這幾年的新發明。原來在德國坐
火車的人越來越少，週末大家寧可開車也不想坐火車。
「周遊券」一張卻只要三十五馬克，從星期五晚上一直
到週日結束，一次可以允許五個人坐任何高速火車
(ICE 、 IC)以外的車種，不限次數、里程，還可以免費
搭乘各都市內的區域輕鐵 (S-Bahn)，算一算一個人平
均只要分攤五馬克(相當於台幣八十元)而已。這個促銷
手段的效果相當卓著，從週末各級班車經常保持滿座的
情形來看就不難想像。而一場柏林「愛的大遊行」，號
稱將有百萬人擠進柏林，情況自然更是壯觀了。■

我和其他三個人因為預訂不同的青年旅館，到達車站就分手了。星期五我打

電話過去，他們說正好只剩一個空床。未免太巧了吧？他們要我在星期六下午四

點前過去 check-in，不然就要取消——這的確讓我必須盡快搭車過去才行。

柏林是我第一個拜訪的有地鐵的都市。柏林地鐵是德國第一條地鐵，也是世

界第五個有地鐵的都市。在往後的日子裡，我會想起地鐵站的淡淡燃油味，還有

那一九三〇年代風格的舊式車廂。

一到了柏林，就和同學們分手。一開始我是很矛盾的：我是很想一個人不受

拘束的到處亂逛，但是剛到一個陌生的都市，而且是剛到車站，就看到擁擠的人

潮，我擔心我會在這裡迷失方向。但，不知道為什麼，我很快就抓住柏林 U-Bahn

所給我的方向感。從火車站地下道走進地鐵 U2 線的車站（不過據 U2 的樂團團員表

示，他們取這個名字，純粹只是巧合），我發現我很快地就找到了我要搭的方向。

從地圖上我也立刻抓出了柏林 U-Bahn 的大致走向：這個城市的

透明度很快地讓我有一種熟悉卻無以名之的親切感，好像這

就是我該來的地方似的。

於是，既然我都已經一個人來到這裡了，那就一個人

好好地把握時間吧。Caper diem!(拉丁文：及時行樂！)

德國的火車

　　這次旅行，我不只一次寫信跟朋友說，如果我住在德國，我一定會變成火車迷的。在歐洲，鐵路是「國際」交通工具，各國的國鐵各有特色，但是開始有競爭和大幅的進步，也是這幾年私有化之後才有的事。

　　我自己的感覺是，德國「國鐵」(其實應該稱「德鐵」，因為已經是民營的了)自稱是歐洲各國中服務最好、效率最高的鐵路，不是沒有道理的：DB的班次多不說，訂票系統也是歐洲最棒的 (DB 網站還可以讓你查詢全歐的鐵路聯運時刻表！)，連火車種類也比別人多很多。我坐過的車種就有：

・Regional Bahn (RB) / Regional Express (RE)：這是區域性的車種，車廂是最老舊的，速度也慢。RB/RE 有一般的單層車廂，也有雙層車廂。由於價錢便宜，RB/RE 算是最普羅的交通工具，也是觀察人的好地方。一個有趣的地方是，好像世界各國的鐵路都一樣：凡是叫 Express (快車) 的，往往都是最慢的車。

・InterRegio (IR)：在中型都市間來往的火車，也是德鐵最普遍的車種。一般的 IR 已經可以開到跟自強號一樣的速度了。

・InterCity (IC) / EuroCity (EC)： IC 是在大都市之

間行駛的火車，速度已經相當快了，在最快的時候可以開到每小時一百六十公里。德鐵和歐洲其他鐵路公司聯營的跨國火車稱作 EuroCity，其實和 IC 是一樣的，只是車廂較少，單次運量也不高(因為需求不如國內交通多)。

· InterCityExpress (ICE)：德鐵最高級車種，和法國 TGV (train à grande vitesse，意即高速火車)、日本新幹線齊名的高速火車，只在幾個大城間穿梭。ICE 並不是最快的火車，最高速不超過每小時兩百八十公里。台灣要做的就是由 ICE 車頭所拉動的高鐵。

· D-Zug：通常是跨國性的直達夜車，我只坐過從布拉格到瑞典的。這種車只有睡鋪。

· S-Bahn：在大城市裡負責和郊區連接的郊區鐵路 S-Bahn，其實不屬於德鐵經營的鐵路系統，而比較像是都市捷運。但由於 S-Bahn 常常和德鐵共用同一個車站，因此 S-Bahn 其實也應該納入德國的鐵路路網中。

德國的鐵路給人一種隨興、幾乎是想去哪隨時都可以去的便利，尤其對持有 Eurail Pass (可以讓你在一定時間內無限制搭乘火車的車票) 的外國人來說更是如此。而德鐵在各區域間頻繁的普通車種運輸，恐怕也是德國都市發展如此均質化的原因。■

第一次住進青年旅社

下午四點前趕著先去青年旅社 check-in。一到那裡報出姓名（我前一天還打電話和他們訂了床位），才發現他們把我的名字給搞錯了⋯

"Leow? Bist du Leow?"（你是「劉」嗎？）

"Ja, das bin ich"（是啊，是我沒錯。）

"Nein, du bist nicht Leow, sondern Liu."（你不是吧？你是 "Liu"。）

"Aber..."（可是⋯⋯）

後來才發現他把我的姓給拼錯了。沒辦法，德文的 Leow，唸起來眞的和中文的「劉」一樣。

我很無奈地說：

"Aber ich bitte Sie! Das spricht man beides ganz gleich aus. Bitte gucken Sie: Liu, Leow, geht es?"

（拜託啦，他們唸起來都一樣。您看看⋯ Liu、Leow、ok？）

於是櫃檯人員收了我四十二馬克，含早餐七馬克和十馬克的押金。算起來眞正的住宿費只有二十五馬克而已，實在有夠便宜。

63

用厚臉皮尋找遊行地

在我來到柏林前，房東 Holger 借了我一本圍牆倒塌前所印的地圖。如今這種還標示著圍牆所在地的地圖，早就已經絕版了。因此 Holger 一直很珍惜這份地圖，還說這是「歷史的見證」：其實，與其說是見證，不如說是讓人在柏林更容易尋得舊日圍牆的痕跡。

但我並沒有去尋找圍牆。我那時對柏林其實一無所知。不要說柏林的觀光景點了，就連「愛的大遊行」到底是在哪裡舉行，我也一點概念都沒有。這個時候，我最拿手的旅行本領就派得上用場了：**那就是我的厚臉皮。**我相信，就算我對柏林一無所知，我也可以從路人口中問出一點線索的。更何況這還是練習德文會話的好機會呢。

將行李鎖進衣櫃後就離開青年旅社。我還先搭了班公車回到市中心──後來才發現，原來遊行就在距離旅社幾百公尺之外的「六月十七號街」上。

我回到車站附近，找到了一家露天 Imbiß（德國的小吃攤），吃了一份 Currywurst（咖哩香腸）。就在那裡，我遇到了一位女士，和她聊起來。她說她是「正宗」的柏林人。我問她知不知道遊行在哪裡舉行，她以為遊行應該早已結束，不過我可

以到六月十七號街上走走。她還說這 Currywurst 是典型的柏林菜。這可是蠻特別的。

小吃攤的對面是一個地鐵站的入口，前面還豎立了一張告示牌：

「恐怖的歷史，人們千萬不可忘記：Auschwitz（奧雪維茨）、Buchenwald, Chelmno, Treblinka, Majdanek, Sobibor, Belzec……」

都是當年納粹集中營的名字。這類的告示牌，往後在柏林我還會看到很多。

但老實說，除了在柏林之外，我還沒有在德國其他地方看過這麼多提醒人們當年納粹暴行的牌子。

Techno 舞曲大遊行・萬人空巷

原名 Love Parade 的「愛的大遊行」，原本只是一九八九年的一個夏日，由幾個DJ所辦舞會，之後逐漸變成柏林市一年一度的大活動。尤其近幾年因為 techno 舞曲的流行，每一年的遊行幾乎成了 techno 狂歡節，而主辦這場遊行的DJ群也變成了近乎宗教上師 (guru) 的靈魂人物。今年DJ群喊出的口號是："let the sun shine in your heart,"在德國用英文來當作口號。這句話當然沒什麼文法錯誤，唸起來也蠻順口。但不知為什麼，我就是覺得怪怪的，好像太平凡、太不炫了一點，

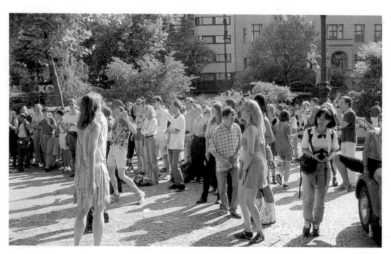

Ernst-Reuter 廣場上的遊行人潮。

不像是英文很好的人所想出來的 slogan（標語）——畢竟，英文不是德國人的母語。

而且這「愛的大遊行」，給人見到的是德國比較糟糕的一面：逸樂化、空洞化。號稱百萬人，官方估計只有三十五萬。三十五萬人裡自然也是各色人都有，遊民、嬉皮、抽大麻的人、失業者、新納粹份子（手臂上的納粹刺青是故意在有色人種面前露出來的）。你不能不對西方社會竟然有那麼多「以前看不到的人」而感到驚訝。不過想想：那一個社會不是這樣呢？台北的無業遊民有權利上街頭一起跳 techno 遊街嗎？他們不先被市長先生趕走已經很幸運了。

愛的大遊行另外一個讓人擔憂的是，德國舞曲文化的缺乏創意。當時播放的舞曲，在我看來都不是什麼上好之作。唯一不同的是他們有高功率的喇叭在不斷放送。ＤＪ崇拜則是這個文化裡的奇特現象。

好吧，如果愛的大遊行真的有什麼令人詬病的地方，那就是：這場遊行的訴求和實際上辦出來的感覺，差很多嘛。說什麼「愛、和平、共存」(Liebe, Frieden, Einheit)，也許「共有、安定、劃一」還比較好一點。不少人批評：辦這樣的一場大遊行，而每個遊行者到底知不知道他們是來做什麼的？還是他們真的只是來 "have fun"，其他什麼都不管？德國的嚴肅報紙紛紛質疑：如果這只是一場純商業化的遊街舞會，那舞會的主辦人應該向柏林市府繳納清潔費用。另一方面活動的

主辦人則不斷強調這場「地球上最大的 party」（不久之後，倫敦的 Notting Hill Gate Carnival 也如此宣稱）對世人（歐洲人吧？）的意義。《世界報》(Die Welt) 質疑：大家在週末狂歡後又回到日復一日的工作崗位上，世界到底改變了什麼？活動參加者則說：偶爾 have fun 一下，只要我喜歡有什麼不可以？

我很確定的是，這一次的盛會柏林人都跑光光了。大多數我在街上（當然是離遊街活動很遠的地方）遇到的柏林人都說：

"Wir hatten einfach genug letzten Jahr."

（我們去年已經玩夠（也受夠）啦。）

批判歸批判。擠在幾十萬的人群中不顧一切地跳舞，真的是個很新鮮的集體經驗 (collective experience)。Techno 舞曲的訴求之一，就是藉由電腦合成的極簡 (minimalist) 旋律、每分鐘一百二十拍以上的超快節奏，以及放肆沒有任何規範的跳法，讓每個人都可以達到某種出神 (trance) 的狀態。而和這麼多人一起進入 trance 的狀態，說不定還有可能達到某一種心靈匯合的境界也未可知。我突然想起 techno 舞曲源自英國的 house 音樂：而 house 音樂又和一整個 70 年代末期 80 年代初的新時代運動熱 (New Age Movement)、對迷幻藥使用的普遍研究，以及秘教崇拜 (cult) 有關。

68

恐怖又有趣的經驗。真感謝我既沒有閉室恐懼症(claustrophobia)，也沒有廣場恐懼症(agoraphobia)，不然在這麼大的廣場和這麼多人一起跳舞，會瘋掉的。

另外就是發現六月十七號街上所豎立的「勝利女神之柱」，竟然就是溫德斯在《慾望之翼》(Siegessäule)裡讓天使孤獨地凝視人世的棲身地。驚喜。

一個台北人在柏林

我逆著六月十七號街的走向，從布蘭登堡大門走回 Ernst-Reuter 廣場，最後搭地鐵離開了遊行的「震央」。其實除了六月十七號街上「techno 列車」的遊行主要活動外，柏林的每一家 pub 或 bar 都或多或少會趁此機會推出各種和遊行有關的活動，希望藉此撈一票。

晚上來到了一家名叫 The Roses' bar。這裡是少數完全感受不到「愛的大遊行」的地方。酒保是一個年約二十五歲的年輕人(我沒問，雖然我對歐洲人的年

勝利女神之柱

69

齡至今還是估不準）。晚上九點，整家店裡還是稀稀落落的，沒什麼人，於是我試著跟他交談起來…

「已經快十點了，人好像不是很多的樣子？」我問。

「這個啊……」他倒了杯啤酒給我，「十點對柏林人還太早了。」

他問我知不知道，柏林在六月時還有一場「克里斯多福街日大遊行」（Christopher Street Day）。我搖搖頭說，六月時我人還在台灣呢。他說…

「其實大多數人在去年就已經受夠 love parade 了。所以今年人數應該會比主辦者宣稱的少吧？」

也許是因為平常酒喝得太少，才喝了一杯（不過這可是德國式的一大杯）就竟然微醺了起來。我搖搖晃晃地走回地鐵站，依然很快地就找到我要搭的路線和要轉車的點。回到青年旅社，我在柏林的一天就這樣結束了。想想蠻不可思議的：我竟然就這樣一個人遠離了在台灣的同學、遠離了德文班的人，獨自在柏林的街頭走著，獨自在也許是很危險的遊行人群中跳著我自己的 techno，獨自坐著 U-Bahn 在城市中移動。

如今在夜裡回想起柏林，給我一種孤寂、空曠的感覺。柏林的感覺是如此溫德斯的。

70

現代主義回顧展

Modernism in Berlin

星期天，七月十三日早上六點整。我記得很清楚：我被冷醒了。雖然只睡了六個小時，但這麼冷的氣溫，實在是很難再度入眠；更何況我也該起床了，下午一點我就要離開柏林。

在青年旅館的餐廳裡吃了兩人份的早餐（這是德國青年旅館最討人的地方：早餐是「吃到飽」的），後來在大廳裡發呆，發現了這一份小冊子……二十世紀的現代主義藝術展。

"Modernismus? Sehr interessant……"

（現代主義？很有趣的樣子……）

我自言自語：現代主義……？在柏林？我一翻開冊子就發現宣傳稿上「這是一輩子難得見到一次的展覽」的說詞並不誇張：畢卡索、馬蒂斯、馬格麗特、恩斯特……該有的現代主義大頭都到齊了。仔細再讀就知道，這是一場現代主義的百年回顧展：主辦者從世界各地的博物館借來這些大頭最著名的幾幅作品，嘗試

71

藉由幾條主題動線，勾勒出現代主義的流變。主辦這場展覽的不是別人，正是九五年把柏林「帝國議會」用布包起來、德國當紅的藝術家Christo！難怪。

原本星期天上午我是只想在柏林四處閒逛的，現在……wunderbar! (wonderful!)——旅行好像又有了新的目標和意義一樣。我原本對「現代主義」一詞就始終很好奇：到底什麼是「現代」、「現代性」(modernity)或「現代主義」？一提到賣弄名詞，我的興趣就來了。正好那時我才剛讀過艾略特(T.S. Eliot)的《荒原》(The Waste Land)——據說這可是現代主義英語詩的高峰之作。那麼文學上的現代主義和藝術上的現代主義有什麼不同的地方？它們到底在質疑什麼？建立了什麼？它們有沒有互通款曲之處？那些畫家和作家之間有沒有姦情……？

在博物館開門前，我還有兩個多小時的時間不知道要做什麼，於是我又走到六月十七號大街上。如果不是前一天傍晚在這裡親身參

與 Love Parade，我真的會無法相信這裡昨天曾經擠進了數十萬人狂舞：六月十七號街上的垃圾已經清理得差不多了。在街的盡頭可以看到一台一台的除雪機（他們大概是用除雪機來清除那滿坑滿谷的啤酒罐的）準備開離，路面還用撒水器狠狠地洗過一遍。柏林市府的效率是很驚人的。

"Veni, vidi!"

展覽在一間名叫 Martin-Gropius Bau 的博物館裡舉行。一走進裡面你就會覺得手冊寫得還是太謙虛了點，因為這場展覽幾乎是把能借來的大師名作「全借來了」！印象中我親眼看到、而且是我一直就想看的作品有：

- 蒙德里安的《三色構成》
- 達利《時間的殘痕》
- 畢卡索的《奎尼卡》（！）
- 馬蒂斯的《舞》
- 度坎普的《噴泉》（其實是一個尿盆）
- 恩斯特《超現實主義宣言》
- 安迪沃荷的康寶雞湯罐廣告和可口可樂瓶

73

・一堆馬格麗特的畫(包括一堆人在天空飛來飛去的那一幅)

……還有好多好多

能看的材料是有點多，實在不應該只花一個上午匆匆看過就算的。Anyway，我從來就不是一個會逛美術館的人。雖然後來有人教我，逛這種大型展覽，最好是做個筆記。還有就是這類展覽多半都會出專書，把作品通通複製上去供人收藏，如果嫌書太大本怕帶不回來，至少也要記個書名出版商一類的資訊。但這些我都沒做(等我開始有這個習慣的時候，都已經是我到巴黎的事了)，遺憾。

不過，終於看到曾一度以為只是課本上當插圖的畫，而且不單是一幅，而是一幅接一幅，那種感覺是很 high 的，幾乎可以用凱撒大帝當年的捷報：「我來了，見了」(Veni, vidi) 來形容，雖然我顯然說不出第三句「克了」(Vici) 那種征服英倫不可一世的話來。

其實，在歐洲看看博物館很容易給人一種幸福的感覺。這種幸福倒不是說好不容易離開家裡來這邊沾醬油，而是你很快就可以跟這些作品連繫在一起。在歐洲的幾次博物館經驗，幾乎每一次對我都是一種對歐洲歷史的重新認識：以前只是課本裡死板的年代資料和人名，一下子就變成了各種有機的材料。我突然嫉妒起歐洲人的歷史資源，卻也對自己那種對認識西方的興趣(以及熟悉度)高於其他地

方的現象，感到詭異。

Somehow……

　　看現代藝術展，是我第一次去柏林印象最深刻的事。

　　終於到了該離開的時刻，我卻還想再多繞一圈。結果是我必須用跑的直奔兩百公尺外的 U-Bahn 車站，一路緊張分兮地跑回動物園站跳上開往漢堡的車。我才一上車，車門就碰地一聲關上，讓我連再看一眼柏林的時間都沒有。

　　但我相信我會再度回到柏林的。

在德鐵的網頁上，可以找到全歐的火車時刻表。

我對德國有一種很特別的情感：
德文是我的第二外國語(雖然不是在學校學的)、
柏林圍牆倒下的那一天我剛好十三歲，
還有就是喜歡赫塞的小說和德系的古典作曲家
(尤其是 J.S.巴哈和馬勒)。
除此之外，我對德國卻是很陌生的。
奇怪的是，在德國時我似乎常常和自己這樣說：
"Das muß hier sein!" (This is the place!)
好像這就是我該來的地方似的，很詭異。

Life in elsewhere
德國香腸與八卦雜誌

「我一開始還以為是我德文不好，但是在這邊待久了才發現，原來德國人就是這個調調。習慣就好了。」

也許是因為布萊梅太小——這是我回到台灣後，我的德文老師安慰我的話。

偶爾也有討厭德國的時候。

"Bremen ist zu provinziell."

(Bremen is too provincial.)

他說，布萊梅比起柏林來，還是太「鄉下」了啊。每次趕著在六點前購物，在十點半前坐末班車回家，或者是走在空曠而有點恐怖的車站廣場，或是在上完一天艱難的德文討論課後……這些都會讓我覺得，一個人在異地的生活是很寂寞的，如果不是很艱難的話。

所以每次有機會遇到台灣來的同學，我總是很高興。一群人聚在一起自然沒

事又在講中文，把剛剛學到的德文全都拋在一旁。可是每次聊天完我又開始感到罪惡感：爲什麼來到了德國還講中文呢？

以前在台灣常常聽說台灣去的留學生在國外如何如何，尤其是語言學校的學生，既不和外國人交往，又老講中文。以前我以爲自己不會是那種人的，可是真的在國外住了幾個禮拜，突然發現這些留學生的心態是完全可以被瞭解，甚至是值得同情的。很多時候並不是你不想打進外國人的圈子，而是外國人根本就沒有讓你打進的機會啊。

唸心理系的「Herr 黃」勸我不要太受環境影響。「也許眞的是今年的人太沉悶了。」他說。Herr 黃去年就來過布萊梅，而且說他明年還要來。「因爲將來想來德國唸心理」，他說。

有一天晚上我聽說在 Hochschule 的學生宿舍有舉行德文班同學的 party，我沒頭沒腦地下了課就跑去，才發現我根本不知道他們是在哪一間寢室辦的 party。我就知道。「外國人」的訊息似乎總只有外國人知道。沒有打進他們圈子裡的人，要得到這些訊息是很困難的。其實台灣學生又何嘗不是如此？

離開宿舍大樓到附近的一家小餐館 (Inbiß) 吃飯，竟然又遇到 Herr 黃。我們聊了一些事，最後提到如何把包裹寄回台灣的事。

「什麼，一個五公斤的包裹寄回台灣要一百二十馬克？」

「ㄟ，我拜託你好不好，從德國寄回台灣，那很遠耶！你也不想想你自己坐飛機就坐了多久⋯⋯」

有道理。家真的是好遙遠。即使我在自己住的地方有 Pad 可以上網，可是 Internet 畢竟無法拉近布萊梅和台北的實體距離。

There is no place like home⋯⋯

（後來，我真的寄了一個五公斤的包裹回家，幸好只花了二十二馬克的海運費。一百二十馬克是空運的費用，那當然是很貴、很貴、很貴的！）

學習隱身在人群中：看報紙

如果你選一個上下班的時間，坐上一個城市的地鐵或公車，你很快地就能分辨出本地人和外來者的差別⋯幾乎每個本地人手上都會拿著份報紙。報紙，於是變成了一項方便的偽裝。

我很快地就學會在需要長途移動的路上抓著一份當地的報紙。帶著大包小包，或許就是在告訴別人，我的確是個旅行的人。但拿份報紙，似懂非懂地看，至少證明你是「氣定神閒」、懂得當地文化的旅者，而不是呆頭觀光客。更何況，如果你看得懂當地的報紙，你就更能對一個地方的生活步調，和當地人所關心的事，有更深一層的瞭解。

在德國讀報紙

在德國學德文，免不了有機會讀到一些剪報。事實上讀報紙的機會還真的不少。每天去學校上課總會經過報攤，對德文報紙的好奇心總是有的，即使並不是全都看得懂。

還記得在出發前，有位學長信誓旦旦地說：到德國要好好加強英文能力，用力看英文報紙。結果布萊梅這樣一個地方，只有在市中心最大的書店裡找得到德文以外的報紙，像是法文的《世界報》(Le Monde) 或是英文的《先鋒論壇報》(International Herald Tribune)。山不轉路轉，好死不死學長住的地方有電視可看，在德國住了一個月，回家除了 MTV 頻道外，竟然都在看 CNN 和 BBC World Service，英文聽力大大進步，真是意外收獲 (另外從 MTV 上學到幾個德文髒字，

回台開班「私授」，聽說頗受歡迎)。

我房東家中沒電視，他總說自己沒時間看電視，不過看報的時間可真不少。

他自己家中就訂了三份報紙：布萊梅地區性的《威瑟河郵報》(Weser Kurier)、《錢》日報(Das Geld)，還有一份其實算是週刊的報紙型刊物：德語世界裡鼎鼎大名的《世界》(Die Welt)週刊。(可見他真的很有閒看報)。房東偶爾會剪下關於台灣的消息給我，還問我德國記者眼中的台灣和台灣人眼中的台灣有何不同。剛從柏林「愛的大遊行」回來的那一陣子，他還會把和遊行相關的社論收集起來給我看。

材料多得有點吃不消，他訂的報紙又都算是「嚴肅」報紙，有時讀得太累，覺得不如乾脆看英文算了。突然對自己英文讀報能力不錯感到欣慰，不過這也意味著我的德文實在是太差啦。

「小報」可一點都不小

有「嚴肅」的報紙，自然就有「不嚴肅」的報紙。不嚴肅的報紙，小報也，英文 tabloid 也。也許用德文形容更

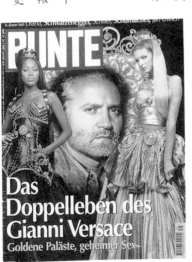

德國有名的八卦雜誌 Bunte

傳神：Boulevard Press（抱歉，這是個法文進口字），中文可以譯作「沿街叫賣的號外」，夠ㄙㄨㄥˋ了吧。

德國最有名的小報，當屬漢堡的《畫報》。顧名思義，畫報者，圖多於文也。平時畫報一份約台幣十三元，比起一份大報就要四十多元台幣，實在有夠給它便宜。一份報紙薄薄四小張，從頭版到末頁，多半是影星劇照、政治醜聞（哪一個政治家的私生子又和誰誰誰搞上了），點綴一些生活資訊、天氣概況（天氣就佔了整整半版），然後就是廣告，從瘦身到聊天專線（「你寂寞嗎？你需要找伴嗎？你

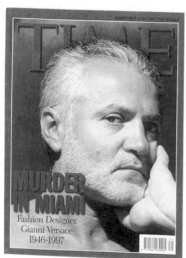

必須年滿十八歲以上才能打這電話，IDC收費……」）無所不包。以我的德文程度大概四十五分鐘內可以全部看完，更不用說一般德國人了。本來我也是不想買的，結果在凡賽斯（我最喜歡的設計師）被謀殺的那一陣子，幾乎天天在靠讀《畫報》過活，以淚洗面。誰教他實在太有明星氣質，偏偏不夠嚴肅，上不了大報抬面哪。

把《畫報》說成這樣，好像它實

為什麼喜歡凡賽斯

其實我連一件凡賽斯的衣服都沒有，我只是喜歡這位設計師而已。吉安尼‧凡賽斯(Gianni Versace, 1946-97)，義大利服裝設計師。生前一直是各時裝雜誌設計師排行榜的榜首。

為什麼喜歡他？也許是因為他實在太有個性了。他不像卡文克萊 (Calvin Klein)，對醜聞總是遮遮掩掩(標準的清教徒作風)。凡賽斯從不迴避他的性取向認同、華宅美屋和名模藝人同進同出的流言。更重要的是：他是一個勇於實現夢想的人。文化批評者不免要說凡賽斯是世紀末媚俗風(Kitsch)的最佳代表，他文藝復興式的美學觀，其實也只是不斷複製的產品。凡賽斯的衣服是豔舞舞者和黑道的最愛，這凡賽斯也從不否認。所以凡賽斯庸俗，還庸俗得理所當然，又有雄厚的財力作後盾。他毋寧是一個大膽的築夢者。

凡賽斯在被謀殺後，他的服裝事業由他的妹妹多娜泰拉 (Donatella Versace) 接手。我至今還是沒有一件掛有 Versace 標誌 (蛇髮女妖梅杜莎) 的衣服，也許以後也不會有吧。沒有 Gianni，凡賽斯對我來講也只不過是另一個買不起的名牌而已。■

在不是什麼好報紙似的。低級歸低級，可別小看他的發行量。他可是全世界第二大小報，幾乎可以和英國的《太陽報》(The Sun，世界「第一大」小報，老闆是 Star TV 的梅鐸) 相提並列。論發行量，它竟然還是世界前十「大」報，是德語世界裡唯一可以用發行量來和《紐約時報》、《華爾街日報》相抗衡的報紙！

光譜的另一極：極嚴肅的報紙

德國小報大致如此，德國的「嚴肅」報紙則真的是以嚴肅和高文化水準而著名。兩大日報：《南德早報》(Süddeutsche Zeitung) 和《法蘭克福匯報》(Frankfurter Allgemein)，都是厚得不得了的報紙 (也很貴)。我曾經試著買過幾份來閱讀，常常一天份的報紙讀了三天還無法終卷，裡面的內容又多半是德國政治議題、不同政黨的意見爭執、經濟問題，光是專有名詞就夠把字典查爛。有時候我真懷疑德國人哪來那麼多時間讀這種報紙，可是這種平平板板 (單色印刷、沒有漫畫、沒有影劇新聞、沒有家庭娛樂版) 的報紙在德國就是有人讀，而且發行量還夠大到支持

報紙的生存（兩份報紙各有數十萬讀者），夠霹靂吧。

德文的嚴肅報紙是有副刊的：每日報紙的標著 "Feuilleton"（又是個法文字，唸作 fur-YEH-tong）的那一台（報紙裡一小疊專刊稱作一台）就是啦。他們的副刊真的是很高級，常常一篇評論，就可以看到類似像 Dialektik（辯證法）、Hermaneutik（詮釋學）、Semiotik（符號學）、Postmodernismus（後現代主義）這種我們在學校裡就算聽過也不知所云的字，在文章裡到處流竄。有人說這表示德國文化水準很高，也有人很不以為然，認為這是知識份子好做高論的表現。赫塞就曾經做過此類議論，還在他的最後一部小說裡發明一個詞，叫「副刊時代」，講的就是這種好發議論而無創作的、死氣沉沉的文化現象。

後來離開德國後，讀報的機會就變少了。可是每個國家的報業文化都非常有趣。我在布拉格的時候甚至還買到了一份「上個世紀末」——一八九九年十二月三十一日的報紙。

很可惜的是，我把所有在德國收集的報紙，通通放在一個郵包裡用海運寄回。我在德國一共寄了三個包裹回家，好死不死就是這個專門放報紙（還有在柏林拍的幻燈片）的包裹，從來沒有回到我身旁，所以那些在德國的報紙，我想，是再也看不到了。

晚了兩小時而來到海德堡

Heidelberg

德文課結束前的最後一個週末，我去了一趟海德堡。其實我本來應該早早就到的：從布萊梅坐高速火車 ICE 到海德堡，連轉車時間一起算也要四個小時的時間，非常遠。原本我要搭下午兩點十二分的車，結果我竟然因為好奇心作祟，在車站玩「名片印製機」花太多時間，只差了一分鐘而已，車子就已經開走了！

之前有人跟我說，千萬‧千‧萬‧不‧要和德國的火車時刻表開玩笑，現在發現這是真的。

最後我搭的是兩小時後，四點十六分的另一班車前往海德堡。我在車站裡枯坐了無意義的兩小時。

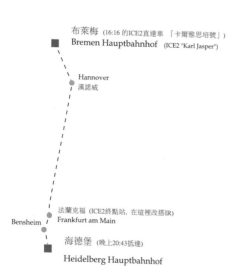

布萊梅 (16:16 的ICE2直達車 「卡爾雅思培號」)
Bremen Hauptbahnhof (ICE2 "Karl Jasper")

Hannover
漢諾威

法蘭克福 (ICE2終點站，在這裡改搭IR)
Frankfurt am Main

Bensheim

海德堡 (晚上20:43抵達)
Heidelberg Hauptbahnhof

中德隨想

從布萊梅開往法蘭克福的 ICE 是新一代的 ICE2，中途除了經過漢諾威 (Hannover)，沿路不靠站。這一段鐵路是德鐵這幾年重新施工的軌道，ICE2 一路奔馳，果然開到最高速。下午五點左右下了一點雨，雨水打在窗上幾乎只有水平的水痕，車速可見一斑。

坐在往海德堡的 ICE2 上我寫著，人文地理學上會有所謂的「邱念圈」(von Tünen circle) 和「中地理論」等等關於農業生產地租關係的假設，不是沒有道理的。你只要坐車經過一段典型的德國農地，就會發現德國的農村結構真的如課本所假設的那樣是均質 (homogeneous) 的。村莊的周圍被輪耕制的農地包圍，再向外延伸就是一片片的黑森林了──接下來文學史會告訴你，中世紀歐洲的各種神怪口述文學，和森林是脫離不了關係的。科學革命時期的女巫迫害 (witch-hunt) 過程中，其中一個想法就是對森林的污名化，把森林和人性的黑暗、墮落（而這又和新教的道德標準繫結在一起）畫上等號。然而日耳曼人是和森林一起生活的、浪漫主義時期開始後，浮士德和魔鬼的交易固然是森林在黑夜裡精靈群舞的血宴，拜倫 (Lord Byron) 更是把這種歌德式 (Gothic) 傳說的精神發揮到高於一切的程度……

這些是我對森林的聯想。其實遠離森林，小鎮就一切平靜。教堂的鐘塔和墓地構成了一個聚落的中心，旁邊才是市場、鎮公所和學校。小鎮大體上是繞著這個中心發展的，但是房屋雖然錯雜其中，卻又彷彿遵守著某種秩序。紅色的屋瓦、木製的窗櫺，再古老一點的建築可能在門楣上還刻著馬丁路德時期的舊約讚美詩文。農人的生活或許是被過度的理想化，但南德農村的美是任何一個再粗心的旁觀者都不會錯過的。

到達法蘭克福後要轉一班 IR 前往海德堡，中途發生了一件糗事。我在車子快要到某一個小站前跑去上廁所。因為人很多，所以我只好往後走了好幾個車廂才找到空位。上完廁所，覺得還要再一次穿越幾個車廂，實在浪費時間。那時車子已經靠站，想說乾脆先跳下車，找到自己原來所在的車廂再上車就可以了。

結果沒有想到，我才剛一跳下車，開車鈴就大響，每一個車廂的車門竟也同時應聲關上。當時我只背了 Pad 在身上，其他的行李都還留在車上！我的眼睛幾乎都快掉出來了（臉上還冒出四條的黑線——看過《櫻桃小丸子》嗎？），還好那時列車長還沒上車，我向他沒命地揮手說：

"Wart auf mir, bitte!"（拜託等我！）

而他一副老大不爽的樣子說：

"Schnell! Schnell!"（快點！）

最後我還是坐上車了。

於是，去海德堡的路上，我學到兩個教訓：a. 不要在上車前玩弄自動販賣機（好奇心害死人），b. 不要隨意跳車。

古堡與大學

海德堡本身倒是乏善可陳。海德堡的「城堡」如今已是個廢墟，只有幾個廳房還有酒窖還保存得很好。因為是暑假，所以海德堡大學除了暑期德文班，就沒有其他課程。因此要一睹這所歐洲最古老的大學的風采，也是無法實現的夢了。

在回布萊梅的路上寫了兩封從未寄出的 e-mail。我想，該說的，都寫在那上面了。

海德堡城堡遠眺

89

在海德堡未寄出的信兩封

den 27. 7. 1997.

Hello 各位，

我現在正坐在從海德堡開回漢諾威的 ICE 車上寫信給你們。我的房東曾和我提起這個詭異的都市：漢諾威是德國唯一沒有方言的地方。不過那是廢話：因為「標準德文」（所謂的 Hochdeutsch）指的就是漢諾威的德文。此外漢諾威也是英國斯圖亞特王室最早的封地所在。因此英國王室在歷史上曾有段時期是不會說英文的。

在離開海德堡前，我走過了海德堡的舊橋（Altebrücke）和頗負盛名的「哲學家之路」（Philosophenweg）。這舊橋其實並不舊：它是在二次戰後重建的。當地人對舊橋在二次大戰期間被摧毀這件事，顯然至今還不是很諒解。海德堡人的憤怒寫在舊橋的一塊石碑上：「在大戰的最後幾天，舊橋在完全不可理喻的情況下被炸毀……」

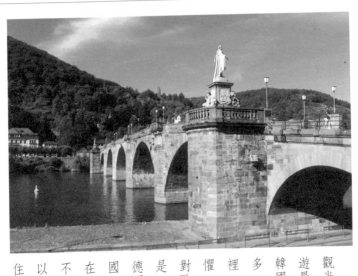

海德堡在夏天簡直就是個被觀光客佔領的都市。我懷疑在旅遊最旺季時，城內的韓國人（對，韓國人）是否會比海德堡當地人還多。看到如此多亞洲人出現在這裡，我雖然少了些對陌生的恐懼，卻也不免有種錯置的感覺。

對歐洲人來說，亞洲人看起來都是一個樣。他們分得出法國人和德國人來，卻分不出日本人和韓國人的差別（最不幸的是，韓語在他們耳裡，聽起來和日語並無不同。我猜這會讓很多韓國人難以接受）。在海德堡的第一晚，我住在一家青年旅社裡，我的室友

是一個韓國大學生。他的英文顯然只有基本溝通的程度而已(德文就更不用提了)。我實在很好奇他竟然一個人自助旅行倒也自得其樂。不過對我來說，到一個地方而不學點當地的語言，是一件我無法接受(至少會無法原諒自己)的事。

並不是每一班ICE都開得很快。像這班從海德堡開回漢諾威的ICE就顯然甚慢，也許甚至比同路線的IC還慢。這班ICE會慢，實在是因為它要靠的站數太多了。站數多到火車還沒開到全速就又要減速了，因此慢是很自然的。

• • •

den 30. 7. 1997

好久沒寫信向大家問好了，先跟大家說聲抱歉。

布萊梅的德文班，已經接近尾聲。我的下一站是捷克的布拉格(這突然讓我想起一部〇〇七電影《黎明生機》，電影一開始便出現字幕：Prague, Czechoslovakia....)。由於坐火車要花近十個小時的時間，

92

Hello my friends,

I'm writing you again on an ICE faring back to Hannover. My landlord in Bremen once talked about the city, where no dialect exists and everyone speaks the standard German. It's very intriguing; Hannover is not only where the standard German springs from, it is also where the rule class of the Stuart Family of England came from (that was after the mess of Henry the VIII.)

As a goodbye trip I walked along Heidelberg's Altebrücke and the famous Philosophenweg, very interesting. The bridge itself is actually rebuilt after the war; during the last few days of WWII the bridge was bombarded (and destroyed, naturally) by unknown reasons. (Local people's angry reaction towards the bombardment could still be read on a carved-stone on the bridge: *"die Brücke war sinnlos zerstort wahrend den letzten Tagen des Krieges.")*

Anyway so much for Heidelberg, a city occupied by tourists in the weekends, especially in Summer; I doubt if I saw more Koreans than native Heidelberger. It's very weird, seeing so many Asians made me feel warm and eerie at the same time. For Europeans, Asians look like. They can tell whether a Caucasian is a French or a German, but they won't be able to tell you from Japaneses or Koreans (whose language, unfortunately, sounds like Japanese.) On the first night of my stay in Heidelberg, my roommate in the Youth Hostel was this Korean boy who apprently only spoke survival English. I wonder if he could enjoy the trip. Well, maybe he would have his time. Travelling into a country without knowing some of its language or customs is, for me, a unbearable shame.

Not every ICE fares at the same blitz-like speed. This ICE I took was relatively slow, maybe at the same speed of an IC. That was because this train I took stopped at so many stations, and that certainly caused delay. Also by stopping at so many stations, it took more time than an ordinary ICE to accelerate and slow down.

我的捷克語教材

車次又少，我想我應該會先在慕尼黑停留一天，再繼續旅程。

對於要去布拉格，我有點興奮，也有點害怕。我完全看不懂捷克語；東歐語言給我的感覺大致如此，在 c 上面有個勾勾，或者是在 L 上打一撇（那是波蘭語），然後有著比德文還複雜的動名詞變化。

雖然聽房東說當地人多能講德語，我還是不放心地買了一本《旅行用捷克語》，開始練習打舌音……

上個週末我在海德堡待了兩天。海德堡是一所大學城，而海德堡大學也有近五百年的歷史。在該地待過的人包括馬丁路德、黑格爾、海涅，光聽這些德意志大頭的名字，就會給人一種很沉重的感覺。好在，海德堡多的是只會講英文的美國人（他們只要一聽到 "Entschuldigung"，就會立刻做出如下反應…"Oh, no German,

please!"），還有令我不可思議的、滿城跑的韓國人。不可思議的兩點：一、為什麼我在德國其他城市都沒看過這麼多東方人；二、我什麼時候也開始變得跟這裡的白人一樣，用一種詭異的心態在看東方人了。

．　．

　．

我對德國有一些抱怨。當然我喜歡這裡的一些東西，例如公車永遠很準時，人們大體上都以一種有禮貌的態度對待你。可是商店太早關門，各種機構的辦事步調也不快（我說步調而不說效率，是因為當你把他們的辦事時間除上這裡的生活步調，那還算是頗有「效率」的），對我們這些台灣來的人來說，實在很受不了。我們都太習慣於 7-Eleven、晚上十點才關門的百貨公司，以及書店，還有便宜的小吃攤。

　當然，我對德國最受不了的，是它的高昂物價，尤其是通訊成本，高得嚇死人。在這裡和台灣的朋友講兩分鐘的電話，索價十馬克（約台幣一百六十元）——沒有減價時段。在我的住所上半小時的

網路，市內電話費也要一塊一馬克左右。商品加值稅高達 15%。說他們有頗高的國民平均所得，負擔得起這種消費，也許不為過。可是現在的德國人（尤其是北德人）到底是不是真的很有錢，我們不妨先打個問號。當然，我純粹是從 running a business 的角度來看的。我覺得德國人真的是富有——不一定是實質上的，而是公共設施、居住品質、文化活動上的。我花三百九十馬克可以這裡住一間大房間，含早餐——六千四百元台幣在台北卻是租屋基本消費 (well，以我的要求來說……)。

但我並不羨慕德國人，也並沒有因為在這裡看到了德國的進步面，而覺得台灣人真的有那麼悲哀，或台北真的有那麼爛。

我在想，如果早個幾年來，我還會不會這樣想？

我覺得我已經不再屬於那個天真的年紀。這樣說好像自己有多老一樣。或許精確一點地說：我已經不再天真到對任何事情只看一面的那個階段了。

pack again and go...
打包準備去流浪

最後幾天，我彷彿又回到了台北的緊張；開始打包，準備寄出東西，丟東西，到處上網（主要是去 "Yahoo" http://www.yahoo.com和 "AltaVista" http://www.altavista.digital.com）查布拉格的資料。但那和我在台北時又有些不同；比起當時對歐洲的一無所知，我已經在德國待了一個月了，我想至少已經對「歐洲」的步調有了個底吧？

出發的前一天，歷史系的「Herr夏」（我們都叫他「下課」）問我要不要和他們一起去柏林。我毫不考慮就答應了。與其在路上被困住，還不如再度造訪柏林。

我將再次來到柏林；那時在心裡對柏林所做的小小承諾，果然實現了。

97

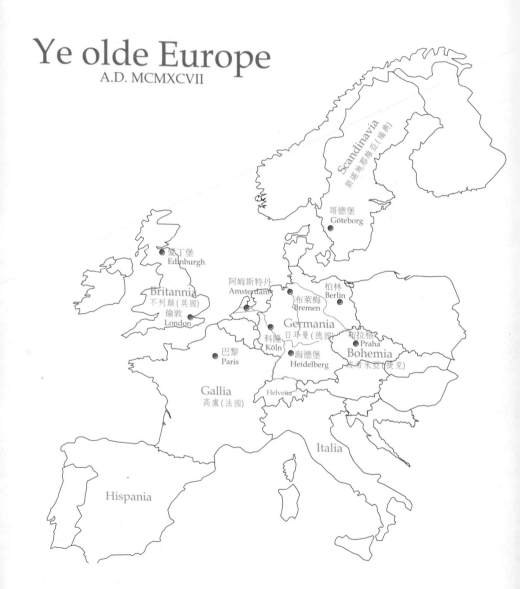

Ye olde Europe

A.D. MCMXCVII

Scandinavia
斯堪地那維亞 (瑞典)

哥德堡
Göteborg

愛丁堡
Edinburgh

阿姆斯特丹
Amsterdam

柏林
Berlin

布萊梅
Bremen

Britannia
不列顛 (英國)

倫敦
London

Germania
日耳曼 (德國)

科隆
Köln

布拉格
Praha

巴黎
Paris

海德堡
Heidelberg

Bohemia
波希米亞 (捷克)

Gallia
高盧 (法國)

Helvetia

Italia

Hispania

part two · zweiter Teil

遠行・流浪
A Wanderer in Europe
1.August-3.September

Scherzo (Bewegt) & Trio

(Nicht zu schnell, keinesfalls schleppend)

輕快（澎湃），三重奏（但勿太快，亦不可過慢）

在柏林尋找溫德斯的天使

莫爾道河的布拉格交響詩

瑞典人的創意

阿姆斯特丹紅燈區與高科技流浪夢

藝術節，愛丁堡

孤獨，與威風凜凜進行曲

梵谷《亞維的教堂》

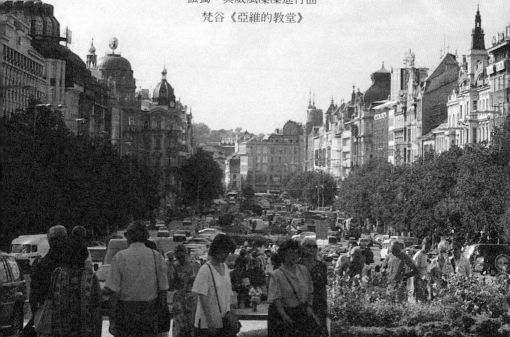

再見柏林

"Ich bin ein Berliner!"

They're both convinced

that a sudden passion joined them.

Such certainty is beautiful,

but uncertainty is more beautiful still

悸動突然地發生在

兩個人　如此相信著

可預期的事再美

卻不如未知來得惑人

辛波斯佳 (Wisława Szymborska)

《一眄之情》 (Love at the First Sight)

(啓發奇士勞斯基構思電影《紅色》的主題)

德文課已經結束，突然有一種輕鬆、被拋出去的感覺。而，我，再度來到柏林。我對柏林的預言（也許是私下暗許的承諾），終於實現了。

被遺忘的城市

許多人的旅遊地圖都是由幾個大小不等的都市構成的：巴黎、倫敦、米蘭、羅馬，也許還有海德堡、威尼斯、布拉格、科隆、慕尼黑。但就是往往少了柏林。

有一次在一個文化味很重的ＢＢＳ站讀到一封投票通知信，邀請每個人對印象最深的（國外）都市投下一票。在可以選擇的十幾個都市中，有紐約、洛杉磯、東京、北京，當然還有上面那幾個歐陸「大頭」。仍然找不到柏林的蹤影。

柏林在歐洲似乎是個被遺忘的都市，只有在一九八九年，圍牆倒下來那一陣子，激情圍繞在這個在短短半世紀就幾經分合的都市。激情過後，德國的政府機構依舊在波昂，巴黎和米蘭依舊是流行的中心。

難道他們不知道，溫德斯的《慾望之翼》，是在柏林拍的嗎？

難道柏林圍牆倒塌、柏林的自由空氣這些已經夠媚俗的象徵，吸引不了來到德國的人嗎？

別管其他人怎麼想了。我和自己說，不如自私一點：就因為太少人對柏林有所著墨，反而我可以更自由、更主觀地來享受這個都市，不管別人怎麼說。柏林很幸運地不像巴黎，已經被太多的影像和失去生命力的 cliché 形容詞給淹沒。所以我在柏林所看到、所感受到的一切，不虞不是獨特 (idiosyncratic) 的。

柏林變成了我的、我的、我的。這樣是不是有點過份啊？

柏林動物園⋯⋯「站」

柏林最荒謬的地方很可能是：最忙的火車站不是名叫「總站」的 Hauptbahnhof，而是「柏林動物園站」(Berliner Zoologischer Garten)。OK，我承認世界上擁有超過一個車站的大都市，都必須為它們取一些言不由衷的名字。倫敦有利物浦街車站、有維多利亞車站。巴黎也有東站、北站、「里昂車站」(Gare du Lyon，里昂車站不在里昂而在巴黎，奇怪吧？)。可是它們好歹都是地名。柏林動物園⋯⋯「站」？

Sehr komisch. (德文：very funny。)

事實上「柏林動物園站」原來是西柏林的火車總站。柏林另外兩個大車站都在原來的東柏林市內：「總站」(Hauptbahnhof) 現在在整修，而「亮山」(Lichtenberg)

102

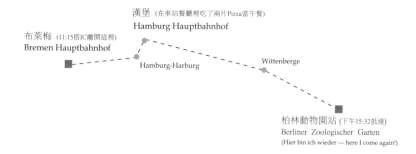

布萊梅 (11:15搭IC離開這裡)
Bremen Hauptbahnhof

漢堡 (在車站餐廳裡吃了兩片Pizza當午餐)
Hamburg Hauptbahnhof

Hamburg-Harburg

Wittenberge

柏林動物園站 (下午15:32抵達)
Berliner Zoologischer Garten
(Hier bin ich wieder — here I come again!)

車站了⋯

則是聯往東歐的火車重站。在歐洲大都市，這種火車站的分工，儼然賦予了每個火車站不同的性格。E. M. 佛斯特在《此情可問天》這本小說裡就有一段這樣的描述（雖然它主要提的還是英國，而唯一提到的柏林車站，如今已經不再是聯外

她（瑪格麗特）和其他無數曾在大城市裡活著的人一樣，對火車站有種強烈的情感。這些車站既是通往繁華的甬道，也是通往未知的閘門。我們從火車站出發、開展一段冒險、奔向陽光，然後——是啊！我們又從那裡回到自己的家。從 Paddington 車站我們前進到慵懶遙遠的英倫西部海灣；利物浦大街上的車站帶我們前往中部的低地與平原；Euston車站帶我們征服蘇格蘭；滑鐵盧車站則追尋著南方盎格魯薩克遜人的腳步。那些在德國工作的義大利人老早就知道車站和他們不可分的關係。他們把柏

103

林的Anhalt車站稱作「義大利人的站」：那是他們回家的起點。如果有人不把車站和他的人格聯想在一起，把他的情感和愛憎投注在車站上，他就只會是個冷漠的倫敦人。

對大多數坐火車旅行的人來說，Zoologischer Garten通常是他們抵達柏林的第一站。一出車站，柏林的著名地標——Kaiser-Wilhelm Gedächtnis Kirche（威廉皇帝紀念教堂）——就大剌剌地在你眼前。一個不叫Hauptbahnhof卻其實是總站的車站、一個戰後刻意保留當年被炸毀原貌的教堂，如果你知道全柏林最大的購物商圈就在幾步之隔的Kurfürstendamm（Ku'damm）上，你一定會和我一樣，覺得柏林是個非常後現代的都市。

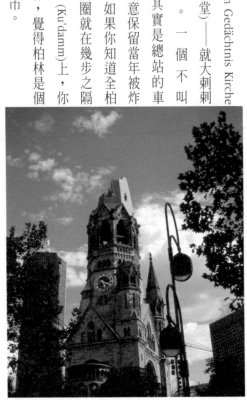

柏林紀念教堂

104

My Tips
給將來想去柏林的人
(八月三日)

　　如果待上超過兩天，那麼 Zitty 是一本絕對值得買的雜誌。厚厚一本，裡面包含了所有柏林一週內的活動。

　　記得要去 Kaiser Wilhelm 紀念教堂旁的旅遊服務中心，他們的地圖 (一馬克) 非常實用。在柏林你不需要太詳細的地圖，太貴且太不實用，何況每個地鐵(U-Bahn)站或 S-Bahn 站都有一大張貼在牆上，清楚得很。

　　在柏林幾乎搭不到什麼巴士，U-Bahn 和 S-Bahn 已經太方便了。不過如果你比較喜歡走地上線，你可以搭 143 號公車，它的路線涵括了柏林幾個最重要的景點 (六月十七日街、勝利女神之柱、 Kaiser-Wilhelm 紀念教堂等)。

　　如果你打算在柏林用力逛博物館，可以在同一個旅

德鐵服務之好，以此為證：這是我在
柏林時向德鐵櫃檯詢問的火車時刻
表。即使你搭的車不是從德國出
發，德鐵一樣會幫你列出所有
可能的車次和轉車班次。

遊服務中心買 Berlin Touring
Pass，除了可以在七十二小時內
免費搭乘任何交通工具外，還可以在大多
數的博物館獲得 25% 到 50% 的入場優待 (如果你是
學生，則是半價之後再打折)，相當划算。一本要二十九
馬克，光是連坐三天的各式交通工具就幾乎回本，而且
本子印得相當漂亮，又可充當柏林導遊，值得收藏。

如果你打算去柏林市郊 (例如波茲坦 Potsdam)，記
得要先問你在柏林買的車票可不可以坐到市郊。柏林從
九七年開始實行車票分級制，AB 是柏林市內，BC 只
有市郊，ABC 則包含兩者，三者價錢不一樣。相反地，
如果你只打算在柏林市中心玩，也千萬別多浪費錢買包
含大柏林地區 (ABC) 的車票。

雖然在德國坐車，不用每次亮票 (「榮譽制」)，可
就千萬別以為你可以坐「黑車」(Schwaz fahren，即不
購票上車)：便衣查票員是無所不在的。在德國坐黑車的
罰款極高，要六十馬克，而且沒有藉口，語言不通一樣
要罰。■

「下課」的歷史知識

其實是和另外五位同學一起來到柏林的。我們在一家不怎麼樣的青年旅社落腳。老闆人賤賤的，不太理人，青年旅館裡也似乎要什麼沒什麼，而且一個晚上要四十塊馬克，沒附早餐。

時值八月初，在柏林要找到便宜的住宿並不是件容易的事，尤其我們又是人數眾多。不過，事實上，我們只有第一個晚上一起去布蘭登堡大門，還有逛Ku'damm 的行程，是同進同出的，第二天一早大家就各自玩各自的了。

一行六個人中，唸歷史的「下課」極有耐心地為我們解說了柏林的歷史：它在普魯士王國的地位、布蘭登堡門的建造、「菩提樹下」(Unter den Linden)、普魯士極盛時期，柏林的市中心)在戰前的黃金年代。最後免不了要提到，為什麼要建「六月十七日

住在一家不怎樣的 YH (青年旅館)

107

街」——簡單地說：

「這條大路的建造，就是一種典型帝國的寫照……」

我趁機插嘴說，六月十七日街之所以如此命名，是為了紀念一九六九年六月十七日，在東德所發生的工人暴動（後來被蘇聯的坦克鎮壓下來）。「下課」馬上接話說：

「所以柏林的一切都是泛政治化的。造景是為政治目的而造的，就連路名也都政治喊話意味十足。」

後來回到台灣一打聽，才知道原來「下課」是他們系上的高手。「下課」到底專長什麼我並不清楚（高手總是深藏不露），可是他在柏林為我們上歷史課，大家印象倒是非常深刻。這種另類又搞笑的歷史，如果成為主流，未來讀歷史的人一定會很幸福。

We're proud of you， 「下課」。

逛 Ku'damm

九○年代，柏林最有資本主義味的 Ku'damm 大街上，全是精品店和昂貴的 Café。整個 Ku'damm 商圈很可能是柏林最有布爾喬亞味的街區。和 Kurfürstendamm

相交的街，隨便數數就有 Nietzschestraße（尼采街）、Leipnizstraße（萊布尼茲街）、Clausewitzstraße（克勞塞維茲街）、Kantstraße（康德街）……許多書店（尤其是舊書店）就散置在這些以哲學家為名的街道上，和 Ku'damm 的消費文化相互呼應。

德國人的語言本位主義

德國都市英文化的情況並不高，到處見到的都是德文。即使在柏林這樣一個曾經被英法美三國聯軍「託管」過的地方，也依舊如此（我在台北可能見過比柏林更密集的純英文招牌）。既然是來學德文的，當然就應該來賣弄一些德文的知識：像是德文名詞有分三個性別（幾乎無規則可言：太陽是陰性的、月亮是陽性的、小女孩是中性的），德文名詞的「組合」規則到和中文頗像，如此這般等等。所以英文的 main station，到德文就變成了長長的 Hauptbahnhof，一個一個拆解，Haupt…主，Bahn…火車（鐵路），Hof…站，Haupt-bahn-hof，合起來成一個新字，「火車總站」，和中文的造詞邏輯很像吧。

這幾年德國在歐洲的地位大增，德國人自然也要求起別人學他們的語言了。

這其實是很正常的，不足為意。只有吃太多美國漢堡的人，會以為全世界的外國人都會（或應該）講英文。歐洲人這幾年在美國文化的高能曝曬下一直對他們的文

化小心翼翼，理由在此。曾經殖民過人家的人，當然知道文化會用怎樣的方式來殖民，歐洲人自然是努力地防堵著，不過成效顯然不彰。

Prinz Eisenherz 書店

我是根據 *Let's Go to Germany* 導遊手冊，來到了這家位在柏林最繁忙的資本主義商圈 Ku'damm 周邊的書店。

以國外書店的大小來說，這只能算是一家小書店；但是書籍種類非常齊全，從小說到養眼雜誌到政治議題，還有兩大櫃的旅遊叢書。

店員人都很好，有一個荷蘭來的店員還會跟你用英文聊天，用德文賣書（至於會不會用法文調情，我就不知道了），要找什麼書問他就對了，簡直是部活資料庫，連已經賣完的、不再印的、或是已經絕版的書，他都知道，還會告訴你在哪還可能找到或借到。

我在那裡度過了在柏林的一個美好早晨。

圍牆

在《慾望之翼》那部電影裡，有一個從上空俯看柏林圍牆兩側的景（該景拍

110

攝地就在現今柏林火車總站附近）。曾經是作家的老先生，走在當時還被圍牆分隔成兩地的波茲坦廣場（Postdamer Platz）上，不解地問：廣場跑到哪去了？當年的咖啡店、馬車、街車，都跑到哪裡去了？

因為人類的愚蠢而將一地分隔成兩個咫尺天涯之地，是一件令人不可思議的事。柏林的分離，甚至到了，有一條地鐵線（U5）在柏林被分隔兩地的時期，該線經過東柏林的站，通通被封閉起來，這樣的程度。你只要想像一下，在當時每天坐那條線通勤的人們，在經過這些被鐵網封閉（還有衛兵看守）的地鐵站時，那種詭異的感覺，就可以感受到兩德分離的那種荒謬了。

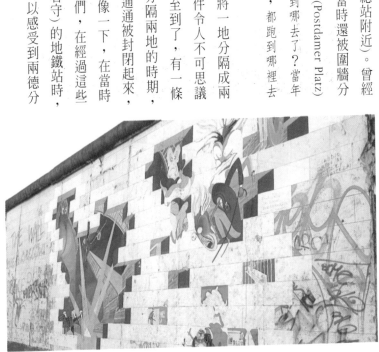

The Wall on the Wall，平克・佛洛伊德樂團拜訪柏林時的紀念畫。

111

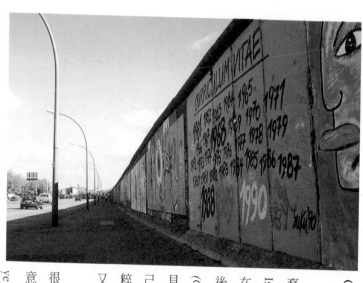

Goodbye to Berlin

《再見柏林》 (*Goodbye to Berlin*) 是英裔美國作家伊雪伍德 (Christopher Isherwood) 為了紀念三〇年代初還沉溺在頹廢風的柏林所寫的小說。多年之後，他又出版了《伊雪伍德與他的同類》 (*Christopher and His Kind*)，才承認說《再見》一書裡的六個故事，其實都是他自己的愛情故事。在《再見柏林》中，納粹當政前的柏林是一個頹廢、蕭條，卻又是什麼事情都做得出來的都市。

把 "Goodbye" 翻成「再見」，其實是很奇怪的。英文的 "Goodbye" 原來字面的意思是「願上帝與汝等同在」(God by ye)。德文的 "Auf Wiedersehen" 就真的是

「期待再見」了。不過柏林就和其他歐洲都市一樣，是個到處都可以聽得到南腔北調的地方。

一個人對城市的情感曾總是讓我覺得可疑：一個人怎麼可能愛上一個冷冰冰而沒有切身關係的空間呢？後來我明白了：我們對一個城市的情感，不外乎是一個城市給我們的感覺。更直接的，或許是我們在這城市所賞玩到的景物、所接觸到的人，或者是所吃所喝，或者像《旅行就是一種shopping》那樣，我們所買的東西——總之，那是一種高層次的戀物癖(fetish)。

再見一眼柏林。從Berliner Zoo坐到Lichtenberg，心裡盤算著不知道時間趕不趕得及。祈禱準時到達的時候卻突然想，如果S-Bahn誤點了呢？柏林是不是要再多留我一天呢？

結果我準時到達Lichtenberg車站，匆忙地連買一杯可樂的時間都沒有，就跑上了相隔十二個月台之遠、即將要開往布拉格的列車。

我第一次想在德國用英文向一個城市告別。

Goodbye, Berlin. And fare ye well.

Fremdsprachentexte
Christopher Isherwood
Goodbye to Berlin

Reclam

CABARET

Praga, mater urbis
莫爾道河的布拉格交響詩

剛到布拉格的時候，我的心情是很緊張的。雖然一下 Holesovice 車站就看到用三種語言（捷克文、德文、英文）寫成的路牌，語言的不熟悉仍然使我緊張。我想我真的是太緊張了⋯已經有那麼多人連半句捷克文都不會說就已經在這裡來來去去了，我又何必太擔心呢？

但其實是，我總覺得，來一個地方，就應該學習一個地方的語言——至少是知道一些最基本的事吧。我在等候地鐵的時候，伸出手指列舉我對捷克文的認識：

1. 它屬於斯拉夫語系。

2. 它和德文一樣，名詞有三種性別，但是有七個格（德文只有四個）。它的動詞變化

柏林「亮山」車站 (早上7:40的EC)
■ Berlin Lichtenberg

● Berlin Wannsee

● Dessau

● Bitterfeld

萊比錫 Leipzig ● Riesa

德勒斯登 Dresden

伸拿 (德捷邊境上德國的最後一站) Schöna

Usti nad Labem

■ 布拉格聯外車站 (下午15:27) Praha-Holesovice

在網路上所找到的布拉格住宿資訊。
是先用 AltaVista ，找 "hotel Prague" 這兩個
關鍵字，再逐一過濾的。

和拉丁文一樣，有四組屈折變化（conjugations）。

3．用捷克語寫作，最有名的世界級作家是米蘭昆德拉，現居巴黎。

4．卡夫卡的小說沒有一本是用捷克文寫的。

5．它是個弱勢語言。

老實說，對這城市的認識真的不多。我只好認命地一到布拉格就趕快找一家英文書店，買了一本 *Lonely Planet* 的布拉格指南。台灣雖然是個文化進出口大買辦國，每個人對歐洲國家都或多或少會有「一些」認識。但是等真正到了那個地方的時候，才發現這「一些」認識還是不夠的啊。

在布拉格待了幾天之後，有如下的發現：年紀超過四十歲的人都會說德文，而年輕人則多會說英文。但是布拉格所有的公共服務部門和百貨公司的店員，則什麼外國語都不會說。

Lonely Planet 的布拉格導覽手冊

布拉格地鐵車票

布拉格的地鐵

我對布拉格的陌生與緊張，在坐地鐵的時候完全地消失了。

布拉格是個有地鐵的都市，我對自己說——有地鐵的都市！這給了我一種安全的感覺。地鐵是一種透明的、準確的交通工具，它把你從一地送到另一地，而你幾乎可以對它完全地信任。

在布拉格拍黑白底片

布拉格這一站，是我唯一有拍黑白底片的地方。

其實，既然不是「專業」的攝影家（我恐怕連「業餘」都算不上）攝影的目的純粹就只是為了替記憶作個見證；你當然可以買專業的、拍得好看的風景明信片，可是明信片上的風景是別人拍攝時候的風景。自己拍的照片，即使拍得再差，都是你拍攝時「那一刻」的記憶：例如會下雨的巴黎、天氣奇差的愛丁堡，或者是倫敦的煙塵（這些都是很爛的攝影條件）。尤其是有把那個「自己」給拍進去的照片，更是如此。

不過如果對你來說，攝影的意義還帶有歸國後向親友炫耀的目的，那千萬別把自己拍得太多了。我有個同學的網頁上，貼滿了他出國時所拍的名勝風景，每

116

一張都有個大大的半身或全身像，讓人搞不清楚他到底是想要說這風景好看呢，還是說他的自我（ego）已經膨風到什麼偉大的程度了呢。

我所帶的裝備：Nikon FE2 相機、閃光燈一只。就這樣，沒了⋯沒帶三角架，也沒多帶太多底片。出國前買了兩卷柯達的 EPP100 正片，除此之外就是「雜牌軍」。我有個同學帶了近五十卷分裝的富士 RVP50，另一個同學帶的則是柯達 EPR64，這都已屬「專業級」人士，不在本人仿效範圍內。

沒有三角架時該怎麼辦呢？如果是白天，問題還好解決，大不了請路人幫忙。夜間攝影就得靠一點技巧了。

我在柏林時遇到一位加拿大人：他帶了機械相機(裝黑白底片)、傻瓜(裝正片)，還有即可拍相機(裝負片)各一只。我後來發現這是個相當聰明的點子，可以讓你同時拍專業片／工作片，又可以拍人像照。尤其是像我一個人旅行又沒帶三角架的時候，常常會需要請路人幫我拍人像照，這個時候傻

溫塞拉斯廣場

布拉格街上的乞丐

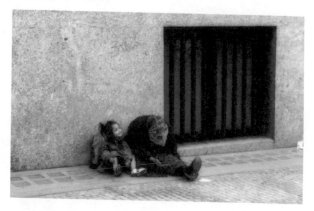

布拉格舊站

瓜就派上用場了。千萬不要期望別人會懂得使用你的機械相機。我遇過太多號稱會調焦，結果還是把我照得一塌糊塗的人，不提也罷！

「工作呢？」我問他。

「到處找工作。你知道。亞洲國家比較好找，歐洲是比較難啦，不過大不了還可以教英文。」他說。

我在旅行時遇過設備最好的，是和我一起去柏林「愛的大遊行」的「Frau張」。她帶的是Canon的EOS相機：除了龐大的機身，還配備一管「大砲」鏡頭（攝影社的人對大口徑鏡頭的暱稱），相機甚至還有內建的閃光燈，自然是重量驚人了。

剛從歐洲返回台灣時，我還跟

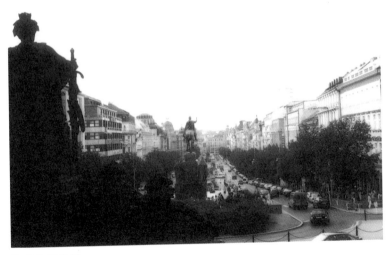

溫塞拉斯廣場

119

自己說，下次再也不要帶這麼「多」攝影器材了；也許下次我就只帶一台傻瓜──好一點的傻瓜──就好了（當然電腦還是會帶著的）。聽說 Olympus 出了一台很輕巧的自動相機，只有一包菸那麼大而已。可是在照片洗出來、整理出來後，發現帶著大台相機去還是有它的價值在的。下次還是帶著相機出門吧。

但有些時候攝影，也會變成累人的事⋯記憶的貪心。現代人毋寧說是已經忘了享受風景的樂趣，而只會一味地收集記憶。

還有就是國外的底片貴得嚇死人。我買過最貴的底片是在巴黎市中心，一卷富士彩色二十四張的底片竟然索價近兩百台幣。所以如果要出國，最好還是先在台灣「補充彈糧」再出門比較好。

一八九九年十二月三十一日的報紙

逛布拉格⋯去了所有該去的地方。從布拉格城堡、聖維多士教堂（St. Virtus Cathedral）、查理斯橋、布拉格舊城廣場，到國家博物館。我和一般的觀光客沒有兩樣，除了我是一個人走著以外。

離開布拉格的前一天，在還沒進城堡的蜿蜒街上看到一家書店。書店的前面擺了攤舊書，還有幾份舊報紙。仔細翻翻，竟然發現了這份一八九九年十二月三

120

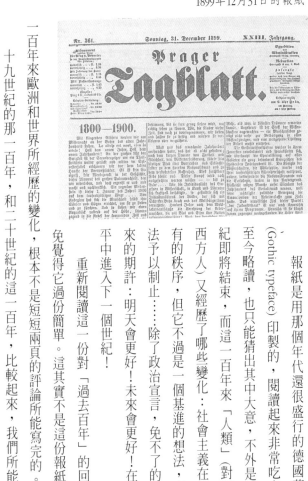

十一日的報紙。

報紙是用那個年代還很盛行的德國花體字（Gothic typeface）印製的，閱讀起來非常吃力。我至今略讀，也只能猜出其中大意，不外是一個世紀即將結束，而這一百年來「人類」（對不起，西方人）又經歷了哪些變化⋯社會主義在挑戰既有的秩序，但它不過是一個基進的想法，應該設法予以制止⋯⋯除了政治宣言，免不了的是對未來的期許⋯明天會更好！未來會更好！在愛與和平中進入下一個世紀！

重新閱讀這一份對「過去百年」的回顧，未免覺得它過份簡單。這其實不是這份報紙的錯。

一百年來歐洲和世界所經歷的變化，根本不是短短兩頁的評論所能寫完的。

十九世紀的那一百年，和二十世紀的這一百年，比較起來，我們所能感知的這過去一百年，似乎是更複雜的。我不免好奇⋯一九九九年十二月三十一日的報紙，又會寫些什麼樣的東西呢？

121

在布拉格看《費加洛婚禮》

想在布拉格聽一場音樂會，完全是臨時起意。

很早以前就知道東歐的古典樂團演奏水準，是能和西歐分庭抗禮的。特別是，東歐剛開放的那幾年，許多唱片公司紛紛和東歐一些名樂團簽約錄製古典名曲（最有名的應該要算是滾石代理的 Naxos 系列了），用極便宜的價錢來挑戰 DG、笛卡、EMI 這些老牌古典霸權。許多人或許會挑剔說：便宜沒好貨。但是不迷信大師或名盤的人很快就會發現，這些「俗擱大碗」的 CD 中也有不少佳作。

即使在錄音工程上不是最好的，對「只是想聽古典」的人來說卻是一大福音。本來想聽的是當天的某一場巴哈，結果在前往音樂廳的途中突然看到《費加洛婚禮》的海報。我從來沒有看走在舊城市集，突然有想聽一場音樂會的衝動。

過現場演出的歌劇（更誠實地說，我從來沒有「看完」任何一齣歌劇）。於是在開場前三十分鐘，我只花了平日票價六折的價錢、穿著短褲、涼鞋（門口的收票員

NAXOS
DDD
8.55027|
DVOŘÁK
Symphony No. 9 "From the New World"
"Aus der neuen Welt" · "Du nouveau monde"
Symphonic Variations
Slovak Philharmonic Orchestra
Stephen Gunzenhauser

1989 Recording | Playing Time: 64'46"

《費加洛婚禮》的戲票

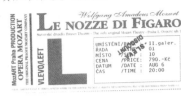

不免對我使了個眼色）、藍色襯衫，就這樣跑去看莫札特的名作了。

中場時間，和坐在旁邊的一位倫敦男孩聊了起來。

「我在貝爾伐斯特大學（註：貝城是北愛爾蘭首府）唸書。」

「恐怖份子會不會很多啊？」

「唔……還好，沒有媒體上說的那麼多。

我在那邊待了三年，還沒有碰過公車在我身旁爆炸的事。應該是還好。倫敦可能還危險些。」

離開歌劇院前，跟他問了倫敦值得去的地方。Damn it，後來才發現那些地方（例如亨利八世的行宮）根本就在倫敦市郊。London Dungeon 又只是個 amusement park，真是。

離開布拉格

最後一天的晚上十一點，我搭著從匈牙利布達佩斯開出的夜車，離開了布拉格。

演出《費加洛婚禮》
的劇團簡介

123

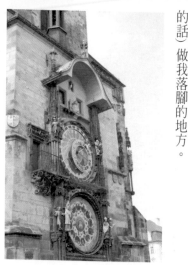

布拉格眞的是個 easy-going 的城市。

雖然觀光客很多，但布拉格並沒有因此而淪爲一個充滿「西方」物質享受的都市。相反的，我常常有被那種悠遠的歷史包圍住的感覺。但是布拉格並不沉重，反而是輕盈的、緩慢的。如果將來我有機會能在歐洲挑一個地方工作，說不定我會選擇布拉格（如果可以克服語言隔閡的話）做我落腳的地方。

上：查理斯橋

下：天文時鐘

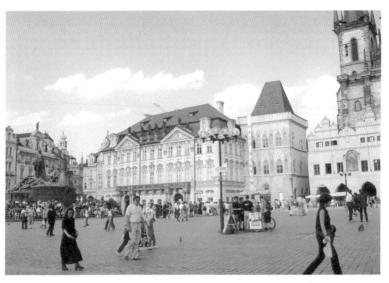

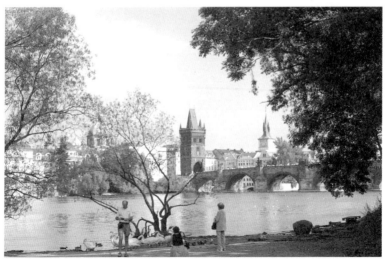

上：舊城廣場　　下：莫爾道河

人在布拉格

Subject: 人在布拉格
Date: Sat, 09 Aug 1997 09:39:30 +0100 (發出時間)
From: Dennis Liu <dennisl@ibm.net>
Reply-To: dennisl@neto.net
Organization: Foreign Langs. & Literatures dept., National Taiwan Univ.
To: Dennis Deng Liu <dennisl@neto.net>
BCC: [lots of people]

從柏林到布拉格,坐了快五小時的車,其實是相當快的;歐洲畢竟比台灣大太多了。

火車一過德國邊境就開始誤點,不知道是不是入境隨俗。不過布拉格確實給人一種悠閒輕鬆、easy-going 的感覺。

布拉格和我在德國其他大城所看到的一樣,有很完整的地鐵系統。地鐵站不多,卻已把整個布拉格市中心給涵括進去了。雖然布

拉格的市街因為兩旁的建築古舊，而顯得有點灰濛濛，但整體說來，布拉格比德國的大城要乾淨得多——尤其是，抽煙的人比德國少太多了，地鐵站幾乎看不到菸蒂（相反的，柏林的地鐵軌道幾乎是「鋪在」煙蒂上的）……

這是我在布拉格的第一天。選擇星期天出發，其實有點後悔。

我在歐洲的行程，大概是和教堂禮拜無緣了。一直想找機會去科隆大教堂聽管風琴，不知道還有沒有這個時間。Anyway，我還有倫敦的 St.Paul，還有法國巴黎和 Chartres 的兩座 Notre Dame（聖母院）。

我住的地方位處布拉格的市中心，今天下午在附近散步。布拉格的物價，比起德國是要便宜許多，卻也沒有「便宜」到那種可以任意花錢的程度。捷克幣（克朗）和台幣的幣值比接近1:1，但這裡一條 Levi's 501 牛仔褲仍然要 2,000 克朗。

這樣說來，米國好像才是真正的購物天堂……

明天要去布拉格的幾個景點。我預計在這裡待上四天，星期四坐夜車到瑞典的 Trelleborg。

再寫信給你們。

坐夜車離開布拉格

星期四晚上，我在布拉格 Holesovice 車站搭夜車到瑞典。我還特地為此訂了一個睡鋪——一個二等車廂裡最上層的睡鋪，要四百七十七元捷克克朗（Cr，一克朗約等於零點八元台幣），我總有種被騙的感覺：EurailPass 說明書上畫的睡鋪，看起來還蠻舒服的，真的上了車才發現，這張要睡一整晚的床，竟然只有容許一個人趴著的空間。我在想當年的愚人船是不是也長這副模樣。幸好

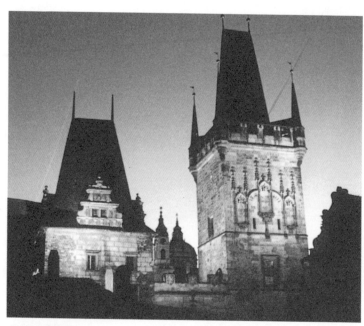

布拉格夜景

128

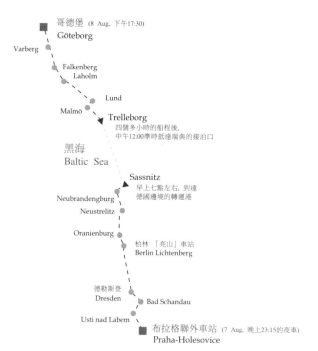

哥德堡 (8 Aug, 下午17:30)
Göteborg

Varberg

Falkenberg
Laholm

Lund

Malmö

Trelleborg
四個多小時的船程後,
中午12:00準時抵達瑞典的接泊口

黑海
Baltic Sea

Sassnitz
早上七點左右, 到達
德國邊境的轉運港

Neubrandengburg

Neustrelitz

Oranienburg

柏林 「亮山」車站
Berlin Lichtenberg

德勒斯登
Dresden

Bad Schandau

Usti nad Labem

布拉格聯外車站 (7 Aug, 晚上23:15的夜車)
Praha-Holesovice

火車的搖晃相當有助於入眠,加上我也眞的很累了。扣掉被邊境檢查打斷好夢的

時間不算,我竟也安穩地睡了七個小時。

一入德國境內,我就迷迷糊糊地向檢查人員問關於退稅的事。笨極了。(剛入

德國境內,哪來退德國貨物稅的

事?)結果換來的是把行李打開檢查

的命令(雖然就文法上來說,用"Sie"

形式的祈使句,可以看做是有禮貌的

請求……)。上次從法蘭克福機場入

境的經驗告訴我,德國的行李檢查是

出了名的嚴,只是連底片盒都要檢

查,讓我極不高興:我的一個裝有

「一片」柏林圍牆碎片和「自由柏林

空氣」的黑色底片盒也遭到這樣的命

運。柏林圍牆的碎片是留住了,自由

柏林的空氣卻沒了。現在底片盒裡裝

的是「柏林圍牆碎片+捷克邊境波西

129

米亞山區的空氣」。下次我得記得要帶一些透明的底片盒。

(曾經在 *Let's Go to Germany* 上讀過，如果你攜帶著分裝的藥丸、膠囊，這類的東西，最好帶著原來藥盒裡的處方籤／成份說明——我現在終於知道為什麼了。德國邊境檢查藥物夾帶，真的已經到了接近偏執狂 paranoid 的程度了。)

免費搭渡船穿越北海

和我睡在同一個廂房的，有兩個大人和三個小孩，早上起床聊起天，才知道他們是一家人。我上車的時候他們早已睡死了。途中我起身去餐車吃宵夜，回來後發現廂門被鎖住。他們被我吵醒，無奈地開了門。他們是在布達佩斯上的車，一路睡回瑞典。

上午八點左右，火車開到德國邊境最後一站 Sassnitz，一陣騷動之後我才發

退稅

歐洲的貨物稅課得很重，從 7% 到 17% 都有。在歐洲 shopping，如果金額夠大，記得要向店員要「退稅單」，在出境前交給海關蓋章 (如果是坐火車，記得要主動向邊境檢查官要求，因為負責海關的人一出了境就下車了)，然後寄回指定的退稅處理單位。退稅手續通常要收手續費，所以除非你採購了一兩萬元台幣的東西，否則退回來的金額很有限。■

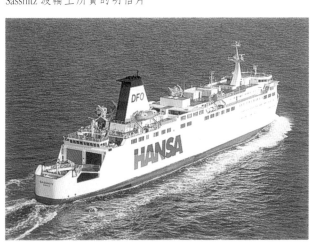

Sassnitz 渡輪上所賣的明信片

現，我們的車廂正在開往一艘渡輪的船腹內。我終於見識到「火車上船→人下火車→火車下船→人上火車」的跨國接泊旅遊是怎麼一回事了。

坐船從 Sassnitz 到瑞典的接泊站 Trelleborg，竟然要花上四個小時的時間。在這段時間裡，我吃了一客早餐吧，狠狠地補償我在布拉格沒吃夠的份量，還有就是逛免稅店。可惜 CK 的 Escape 香水還是太貴了，改買瑞典和德國地圖各一份，排解無聊。

不過搭渡輪（豪華遊艇?!）而不上甲板看風景，未免就太可惜了。小時候有沒有坐過船，我記不太得了。但是在船上看海的感覺真的很棒。搭船的這一天，海相極好，陽光普照，浪也不大。我站在甲板上吹風，偶爾還會被幾滴濺上來的海水打到。乘風破浪的感覺大概像這樣，我想。("I'm the king of the world"?)

131

"we were all Vikings!"

瑞典之美

我從布拉格坐往瑞典的夜車，是從匈牙利開出的。在歐洲，火車車廂的品質，和火車的開出國是息息相關的。同樣屬於 EuroCity 級（歐陸國家之間的高速列車）的火車，從匈牙利和從德國開出車廂，在水準上還是有差。

我從德國坐往布拉格時，坐的是德國國鐵全新的 InterCity 級車廂，有乾淨的廁所和舒服的座椅。其實從匈牙利開出的那一班車也沒什麼太差的地方，不過從餐車的老舊和廁所的清潔度大概可以跟台灣的平快車比來看，還是可以看出各國鐵路服務的水準。我到了 Trelleborg 之後，就換上瑞典國鐵的 InterRegio，前往和朋友約好的 Göteborg 了。

哥德堡 (8 Aug, 下午17:30)
Göteborg

Varberg

Falkenberg
Laholm

Lund

Malmö

Trelleborg
四個多小時的船程後，
中午12:00準時抵達瑞典的接泊口

黑海
Baltic Sea

Hello from Trollhattan, Sweden

Subject: Hello from Trollhattan, Sweden
Date: Sat, 09 Aug 1997 10:21:51 +0100
From: Dennis Liu <dennisl@ibm.net>
Reply-To: dennisl@neto.net
Organization: Foreign Langs. & Literatures dept., National Taiwan Univ.
To: Dennis Deng Liu <dennisl@neto.net>
BCC: [lots of people]

Hello!

　　當你們收到這封 e-mail 的時候，我已平安抵達瑞典的 Trollhattan 了。但很快地我就要前往下一站科隆。我在布拉格待了五天。白天，我在布拉格舊城內遊晃，參觀了有名的查爾斯橋(那當然)。波西米亞菜也很好吃。但是青年旅館裡沒有可供連線用的電話，所以一直沒辦法發 e-mail 給你們。嗯，抱歉無法和你們持續地 keep in touch。

133

下次如果你們願意出錢，那我就帶一隻「易利信」的行動電話(還有 GSM 數據機)一起去旅行。:)

瑞典是個地廣人稀的漂亮國家。我的瑞典朋友 Göran Christiansson 和他家人對我很好。他們一家人都蠻強的:每個人都會寫程式(你可以在他們的工作房裡找到像 Programming in C++ 這樣的書)，還有滿屋子的ＤＩＹ。我在這裡看到了許多不同於德國的生活習慣，斯堪地那維亞式的。就如 Göran 說的:「我們可曾都是維京人喔。」也許真的是這樣。

要吃午餐啦。再寫信告訴你們關於我的布拉格之旅。

PS：你們知道嗎?「科隆」的英文名 Cologne 最早和古龍水(eau de cologne)一點關係都沒有。Cologne 源自拉丁文 colona，意思是殖民地(colony)。科隆原先是羅馬人的占領區。

後註:但後來我知道，古龍水真的是源自科隆一帶 最早是作為宗教儀式上的聖水，後來訛傳為具有療效云云.....

我的瑞典朋友

到瑞典境內後，我又坐了快五個小時的車才到 Göteborg（哥德堡）。我才一下車，我的朋友 Göran 已經在那裡了。算一算，上次見面已經是三年前的事了。

我和 Göran 是在加拿大認識的。一九九四年，那時去參加一個科展活動。我們因為都是做和電腦有關的主題，所以就認識了。不過我們聊的比較多的倒不是電腦，反而是 R. M. 波西格的《萬里任禪遊》；此書原名為《禪與摩托車維修的藝術》(Zen and the Art of Motorcycle Maintenance)。那時他跟我說，這本伴隨一九七〇年代美國西岸新時代運動風潮而大賣的書，九一年才剛出了續集 Lila: An Inquiry into Morals。後來我在加拿大買了那本書。似乎從來沒有中譯本的樣子。

Göran 原來是瑞典 Uppsala 大學的物理系學生，後來不知是為了什麼理由（他從沒跟我說）不唸了，先去服了兩年的兵役，轉學到 Göteborg 大學改行唸化工。他對我會改變興趣唸外文也蠻驚訝的，不過他還不是一樣換過跑道。

135

「我們都是維京人!」

Göteborg 是瑞典的第三大城,位於斯德哥爾摩西北邊四百公里處,非常遙遠。Göran 說他很高興我能抽空來。我說坐十幾個小時的車來到瑞典,實在是一件很瘋狂(但回想起來當然也很刺激)的事。他說,

「反正你還年輕嘛!」

他的家人則是這麼說:

「即使是住在法國的朋友,邀他們來瑞典,他們也不見得想來……坐火車實在是太遙遠了,而坐飛機又太貴。」

我到瑞典的那天正好是 Göran 表妹的生日,在 Göteborg 的其實是他祖母的家,我們先去那裡為他表妹慶生,然後再回他在另一個城裡的家。Göran 的表妹是獅子座的,今年十四歲。她說她還在努力地學英文。Göran 送她的生日禮物是一本書,科普散文的樣子。如果現在我同學生日還送這麼嚴肅的書,可能回去後會被怨死。

瑞典人唱的生日快樂歌,和我們所熟悉的生日快樂歌不太一樣;聽起來極像電影《學生王子》裡的飲酒歌,大家歡呼狂喊……

136

「小豬妳別長不大，嗨唷嗨唷！小豬妳要快長大，嗨唷嗨唷！」

小豬？嗨唷嗨唷？本來 Göran 一家人可是不想跟我解釋歌詞的內容的，Göran 說：

"It's some silly words you don't want to know. But you know, we were all Viking pirates."

(你不會想知道歌詞在講什麼的，實在是有夠……無聊。不過你知道的，我們可都曾是維京海盜。)

吃生日蛋糕，Göran 祖母和祖母的妹妹用英文聊天──他們說因為有我這客人在場，所以他們

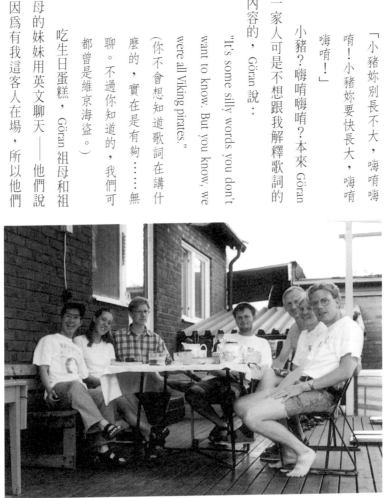

Göran 的家人和朋友

137

全家都用英文交談，讓我也能知道他們在講些什麼！這讓我頗為感動。Göran 則很驕傲地說，

「你可以從我的兩位老奶奶身上發現，我們瑞典人的英文說得有多好。」

Göran 祖母的妹妹年輕時嫁給英國人，在加爾各答和倫敦各住過好長一段時間。不過這不是她英文好的原因。

「難怪妳講一口典型的英式英文。」

「其實歐洲人的英文比較接近英式口音，所以我們講英式英文並不奇怪。」她說。

不過我很好奇，為什麼同樣是在學校裡必修的科目，日耳曼語系國家（例如德國、荷蘭和北歐）的人，講起英文的表現，就硬是要比拉丁語系（法國、西班牙、義大利）的人要強。雖然這種一般印象難免有例外，但整體說來，日耳曼系國家在英語成績上的表現真的是要比拉丁語系好，和語言較無關的數學成績的差異就沒那麼大了。

可見一個語系的思考模式，對於語言學習是有一定程度的影響的。英文是日耳曼系的語言，雖然有很多法文進口字，可是在它的深層，它畢竟是和德文比較

像的。

Göran 同意我的說法。因此北歐人英文說的好，和「米國」的文化侵略無關。但是若是法國小孩英文說得太好，難免被他們的老一輩人說成是看了太多的ＭＴＶ和吃了太多的麥當勞。

另一個觀察是，我發現這一家人擁有好幾個版本的地圖。我來的時候發現客廳的桌上攤開著好幾本圖集，有的說台灣是 Formosa，有的把台北拼成 Tai-pei 或 Taibei (後者顯然是親北京的新地圖)；台灣的顏色，有的版本是用另一種顏色塗滿，有的和海峽對岸一樣。唯一的共同點是：台灣真的很小，以至於兩位老奶奶得拿出放大鏡來尋找。

我在德國時，房東和另一位房客也都喜歡蒐集地圖。不曉得這是不是外國人的習慣。還有一說，就是自從海權時代以來，歐洲人對地圖的需求就從來沒有少過。或許蒐集地圖，除了熱愛地理，也可能透露了歐洲人的某些意識形態吧。

在 Göran 家看《銀翼殺手》

後來我坐上 Göran 的車回到他在 Trollhattan 的家。這是一個小城市，離 Göteborg 有一小時的車程。頗遠。在瑞典，開車是國民技術。公路網雖然發達，

但是有車才活得下去。

Göran 一家人住在一間獨棟的平房，一層樓，還有個寬廣的地下室，是工作房和儲藏室。工作房裡有好幾台電腦：他們全家都會寫程式，他們甚至還專門設了一台舊電腦，用來做電話通信紀錄用（Göran 的媽媽說，程式是她寫的）。我來的時候，Göran 的弟弟 Hugo 正好也在家裡，還來了一位同學，一起準備第二天的一個社區活動。他們竟然人手一隻大哥大。Göran 說，像他這樣沒有行動電話的瑞典年輕人，簡直快要變成少數民族了。

第一天晚上，Hugo 放《銀翼殺手》(Blade Runner) 給大家看。那其實是一部一九八三年的老片，可是成就不凡。范吉利斯 (Vengelis) 的配樂給人一種淡淡的飄浮與愁。哈里遜福特那時還不紅，由他一天到晚在片中挨揍可見（後來他變大牌了，被揍的戲份就少了）。原來不久前剛上映的《第五元素》(The Fifth Element) 是在對這部片子做諧擬 (parody)，可是成就顯然未能超越老片。Göran 說，此片甚棒，這些三年來他至少從頭到尾看過十遍。

難得接近的自然

我在瑞典第一次看到水獺 (beaver) 築的巢。雖然沒有見到水獺，湖上泛舟的經

140

驗卻是非常新鮮的。Trollhattan 市郊有個很大的淡水湖，第二天早上 Göran 家人慫恿 Göran 邀我去划一趟雙人木舟（canoe）。Göran 的爸爸驕傲地，說這木舟可是他們家傳之寶，來瑞典不去接觸自然就太可惜了。

我們先是把吊在車庫門上的木舟卸下來裝在車頂上，然後是準備了食物和營帳。

「啊，要在野外過夜啊？」

「不然呢？我們可能要划一整個下午的船。」

「你有多久沒露營了？」

「很久囉。」

其實我很想跟他說，這「很久」至少有六、七年之久。我連以前救國團的曲冰拓荒活動，都是睡山區小學的教室。不過幸好 Göran 以前曾經當過童軍（「我是個好童軍」，他說），所以我只要照著他說的打包要訣，照做即可。我們於是在湖中的一個小島上紮營過了一夜，照做即可。我們於是在湖中的一個小島上紮營過了一夜，在湖裡游泳（沒帶水鏡，可是我竟然在水裡

睜得開眼睛，又一個「第一次」的經驗）。就是在那個島上，我們發現了那個被棄置已久的水獺巢。Göran 跟我解釋了水獺的習性，說牠們會把島上的木材啃下來（還跟我指出被牠們咬過的樹枝的痕跡），搬到水邊築巢。從牠們留下的齒痕看來，牠們竟然可以把離水數十公尺遠的樹木一根根啃下來搬走。動物真是不可思議。

被噴得滿臉蟻酸

除了水獺的巢之外，我還看到了用土堆成的蟻窩。我們拔營回家後（又划了一個上午的船），下午去參加他們的週日活動。那是一個森林競走的比賽，每個參加者發給一張地圖，要在給定時間內走完，中途並設有檢查站以作為認證。

森林競走（orienteering）是瑞典的一個全國性運動，經常由不同都市不同社區的競走社團舉辦。Göran 的父母都是社員，這個月正好輪到他們舉辦這場活動。我們到現場的時候活動已經快要結束了，不過他們還是邀我和 Göran 一起走一趟短程的路線。

就是在森林裡，Göran 跟我指出了一個不起眼的土堆：這就是蟻窩。如果你試圖破壞它，全窩的螞蟻（可能有數千甚至數萬隻）會一起噴出蟻酸攻擊你。為了證實他這話的真實性，我們真的（很大膽地）用手指撥了撥土堆，還把臉湊近，

142

果然噴了一臉蟻酸，味道頗難聞。不過還好只有眼鏡遭殃，不然眼睛就完了。

走到終點後，Göran 和幾個社區的鄰居打招呼。他們果然又是一人一隻大哥大。他們為了證明這點，竟然每個人都把他的行動電話交到我手上。我兩手合抱，七個人竟然就有六隻行動電話，一把抓的感覺蠻過癮的。

閒靜

在瑞典短暫停留了四天，覺得這真是個安靜的地方。當然這也是因為我遠離都市，大多數時間都和朋友在一起的緣故。但即使如此，我還是覺

得瑞典的生活是閒靜而緩慢的。Göran 父母給我的感覺，就要比德國的房東來得放鬆。

Göran 說，其實瑞典的黃金年代已經過去，過去良好社會福利制度所累積的問題，現在終於因為瑞典經濟的走下坡而一一浮現。政府花費龐大，可是稅收並沒有相對增多——而瑞典已經是歐洲國家中稅賦極重的頭幾名了。稅賦重，投資就變得很少。瑞典過去靠的是重工業起家，在「第二波工業」漸漸褪色的今天，已經顯得非常沒有競爭力了。不過這似乎是整個歐洲的問題。

Göran 的爸爸似乎要比他樂觀得多。他認為技術的革新（innovation）會解決很多人的問題。他不否認人有人的複雜性，但是：

「可是如果一個技術能解決的問題比它製造的問題多，像是綠色革命、資訊科技，或甚至是複製生物，為什麼不呢？重要的是我們可以改變觀念，而不是讓觀念綁死我們。」

我仍然想說，作為瑞典人，Göran 一家人是很幸運的。有時我在想，是不是這種閒靜的環境可以給人一種深層的穩定度，讓他們有一種笑談一切事的力量？

Göran 和他家人對中文很有興趣，他和他爸甚至還去過北京（和工作有關，Göran 曾在易利信工作過），學了幾句中文。我則說，如果有機會來台灣，別忘了

144

來找我。台灣又有許多不一樣的地方，例如台灣小吃，台灣的多語文化等等。所以其實這樣想來，台灣也有非常多的人是國台語雙聲帶 (bilingual) 的，和瑞典人一樣，並不稀奇。

我在瑞典短暫的停留就在這些活動和閒聊中結束了。時間過得很慢，一點也沒有只待了短短四天的感覺。或許真是因為被這種閒靜氣氛所感染的吧。

將離開瑞典，拜訪朋友的這短短幾天，或許，我可以用這一句唯一還記得的瑞典話作結：

"Jag är glad!"

很高興。真的。

145

Goodbye from Sweden

Subject: Goodbye from Sweden
Date: Sat, 10 Aug 1997 17:06:46 +0100
From: Dennis Liu <dennis1@ibm.net>
Reply-To: dennis1@neto.net
Organization: Foreign Langs. & Literatures dept., National Taiwan Univ.
To: Dennis Deng Liu <dennis1@neto.net>
BCC: [lots of people]

我要和 Göran 前往他女朋友家啦。不知道到那後還有沒有 Internet 可用。

Anyway，如果無法在那裡和你們聯絡，那就等我到科隆後再說吧。

事實上從 Göteborg 到科隆並不需要花上二十二小時；我坐的這一班車就只需十九個小時又三十分鐘。還是很可怕，對不對？我現在可以略略體會坐在開往西伯利亞鐵路的囚車上會是什麼感覺了…

……:)

146

再次經過柏林

坐在開回德國的渡船上才突然想到，待會回到陸地上所開的這班德鐵的 InterRegio 列車，會經過柏林，而我大可在柏林下車，轉搭 ICE 高速火車去科隆，根本用不著照原來在瑞典所定的車票，要多轉兩次車。

於是我又再一次來到柏林，在 Lictenberg 車站下車後，搭 S-Bahn 再度回到「柏林動物園」，寄出兩張明信片（這是十天前我在柏林時就應該寄出去的）、吃了早餐。臨走前還買了一只 S-Bahn 的鑰匙環。

第三次來到柏林，終於才想出一些足以形容這城市的詞彙。柏林既是進步的城市又是古老的都市。動物園站所在的西半部，塞車

從瑞典坐回德國
的高速火車 X2000
上的購物指南

147

時讓人想起了動彈不得的台北。東半部多的是帝國時代的餘輝，建築工地錯落在 Postdamer Platz 的歷史古蹟中，卻又要把柏林翻新。柏林「陳舊，但不破舊」的 U-Bahn 讓人想到溫德斯的電影。布蘭登堡大門附近整修中的帝國議會和和新納粹光頭族在圍籬上的塗鴉並陳……

原來，柏林是個精神分裂的都市。是這種如此令人熟悉的精神分裂，讓我第一眼就愛上了這個地方。

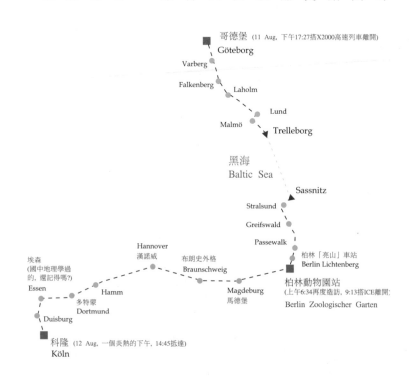

哥德堡 (11 Aug, 下午17:27搭X2000高速列車離開)
Göteborg

Varberg

Falkenberg

Laholm

Lund

Malmö

Trelleborg

黑海
Baltic Sea

Sassnitz

Stralsund

Greifswald

Passewalk

Hannover
漢諾威

布朗史外格
Braunschweig

柏林「亮山」車站
Berlin Lichtenberg

埃森
(國中地理學過的, 還記得嗎?)
Essen

Hamm

Magdeburg
馬德堡

柏林動物園站
(上午6:34再度造訪, 9:13搭ICE離開)
Berlin Zoologischer Garten

多特蒙
Dortmund

Duisburg

科隆 (12 Aug, 一個炎熱的下午, 14:45抵達)
Köln

148

Der Dom & eau de cologne
德意志意識形態與科隆大教堂

所以我還是來到了科隆。其實是很想要找一個星期天，去科隆大教堂聽管風琴演奏的。我去的時候正好遇到教堂整修：這是這幾年來整修規模最大的一次，結果是大教堂內部有一大部份的空間暫時無法使用。所以我是不是在假日來，其實都是 egal（德文：「沒差」）的。

我對大教堂有種近乎朝聖者的迷戀，在來到這裡之前，我曾暗暗立志要拜訪這些西歐的大教堂：

· 科隆大教堂
· 坎特伯利大教堂
· 巴黎聖母院
· 夏特爾（Chartres）聖母院
· 亞維農（Avignon）大教堂

這些大教堂到底對我有什麼意義？其實我也說不上來。我想也許是因為它們

和我所唸過的書有些關係。例如坎特伯利大教堂是英國文學的重要著作《坎特伯利故事集》(The Canterbury Tales)的「主角」，巴黎聖母院自然是《鐘樓怪人》的場景，亞維農則是當年法國國王劫持教宗，最後導致歐洲教宗鬧雙胞的第二現場。

至於想去夏特爾的理由，倒不是因為它是至今保存最好的早期歌德式教堂，而是因為：那是我的法文課本 French in Action 裡，故事男女主角約會的地方。

本來在德國排行程的時候，以為會沒有時間去科隆的。後來我把去布拉格的時間縮短，再加上一位在科隆的朋友意外地寄來了 e-mail，使我改變計劃，決定去科隆待個兩天。我只想做兩件事：看教堂，還有拜訪朋友。

詭異的大教堂

楊牧在《疑神》一書裡，曾經如此描述科隆大教堂：

萊茵河畔科隆有一座大教堂，已經建了好幾百年了，到現在還沒有好。當然，雖說還沒建好，幾百年來人們一直在使用著它，所以它其實是古老陳舊的，即使尚未完成。人們有機會就添幾塊磚，虔誠果敢地，總有一天大家說：「好了，建好了!」以這種方式蓋房子，千

科隆大教堂尖塔

萬不可偷工減料，否則要被子孫罵死。

我曾造訪這科隆大教堂，有一年夏天。

其實科隆大教堂早在一八八○年就已經完成了，但它的確花了五百年才有今日的規模（教堂最早的結構則甚至可以追溯到九世紀）。之所以花這麼長的時間，除了戰亂、經濟的因素外，更重要的原因其實是技術上的──大教堂的兩座高塔（各四百階），一直到了十九世紀才有足夠的技術將它們完成。

老實說，我並不喜歡這座大教堂給我的感覺。它太龐大、太陰沉，充滿了德意志民族的嚴肅和聳峻的感覺。教堂的外表因為北德嚴重的空氣污染（科隆其實是個工業城）而看起來黑漆漆的，至今教堂仍編不出預算來清洗這些工業化的「成就」。比較起來，不管是坎特伯利大教堂或巴黎的聖

151

母院，在規模上是要比科隆小，卻也因此而可愛得多。

我想到一個用以形容這種感覺的英文字…grotesque，意思是「因過份誇張或扭曲而造成的詭異感」。科隆大教堂其實已經不像是為了讚揚上帝而建的教堂了，它反而更像是為了展示人的力量（理性與建築的力量）所堆積成的龐然巨物。德國的思想家們，毋寧是相信理性，甚於相信上帝的（儘管他們之中可能有人非常虔誠）。我猜想這可能也是非常德意志的。

4711 香水鋪

科隆的德文名叫 Köln，在英文和法文裡都叫 Cologne。古龍水原產於科隆，這是我後來到了這家名叫「4711」的工作坊之後才發現的。4711 並不是這工作坊最早的名稱，是在拿破崙佔領的時候，所有街道和房屋的德文名一律被改為數字編號之後所延用下來的。因為這間房子的編號正好是 4711，故名之。

據說 4711 的香水極有名，但我這可是在回台灣後才知道的。回來後重讀朱天文的《荒人手記》，竟然發現這本拼貼（pastiche）百科裡也有關於這香水的描述…

生活被切割成支離破碎的現代人，香味無疑是使其統一的妙方。用檸

檬和鼠尾草清醒神智，薄荷和橘子活潑社交氣氛，檀香廣藿香和香油促進臥房性感。用一七九二年，奇蹟之水，修士贈配方予即將結婚的摯友銀行家繆倫斯。異乎香水之水，繆倫斯家族的秘密，必須儲存於黑森林櫟木桶中四個月，待增陳熟化，以藍綠描金瓶子封裝送往世界各地，4711香水——兩百年後始輸入此東方島國……使用它，便記住那氣味所黏附而來的所有紛亂的生活碎片。

這香水到底有沒有這麼神奇我是不知道，我只知道它並不適合我。儘管如此，我還是買了三瓶，一瓶送給我在科隆的朋友（她在這裡留學待了兩年，卻從沒來逛過），另外兩瓶回台灣時也都送給了別人。有人罵我：己所不欲，勿施於人。我辯稱：寶劍贈英雄，贈劍的人可不一定是英雄；更何況那香味真的比較適合這些朋友們，故贈之。送香水當然是要因時因人而制宜的。

前往阿姆斯特丹

Subject: En route to Amsterdam
Date: Thu, 14 Aug 1997 08:42:37 +0100
From: Dennis Liu <dennis1@ibm.net>
Reply-To: dennis1@neto.net
Organization: Foreign Langs. & Literatures dept., National Taiwan Univ.
To: Dennis Deng Liu <dennis1@neto.net>
BCC: [lots of people]

Hello,

　　寫信給你們的時候，我人已經在前往阿姆斯特丹的路上。突然發現在歐洲，鐵路是比飛機更普遍（當然也更便宜）的「國際」交通工具。

　　不過，儘管各國的鐵路公司都拿出最好（雖然是比高速火車次一級）的車廂作為歐洲跨國聯運之用（這種車叫作"EuroCity"，EC），我還

是可以感覺到不同國家鐵路營運的水準。在比較過德國、捷克、瑞典三個國家之後，我真的要說，德國國鐵（DB，Deutsche Bahn）的水準真的是沒話說的 high……火車準時就不說了（奇怪，火車一出德境就開始誤點，在瑞典也發生過），DB的服務不但便宜，而且態度也好多了（在瑞典，訂一個車位要台幣一百零五元，而在德國只要四十八元……）

Anyway，買 Eurail Pass 真的是回本了。目前為止還沒有坐到 IR(InterRegio，次於 ICE、IC 的第三級火車）以下的車，大多數時候都在坐 ICE 高速火車撈本。（我也不得不坐，要不然坐 RE 或更次級的列車，從柏林到科隆要快七個小時，太浪費時間了！）

我在想，我如果生在德國，一定會是個火車迷的。

之前有提過，行動電話在瑞典相當的普遍；普遍的程度，在台灣恐怕只能用前一陣子電子雞(tamagochi)的流行程度來類比。在瑞典坐車時，三不五時就可以聽到電話響起的聲音（可以設定一段音樂，所以不算太吵人），使用者階層從十五歲到八十五歲都有。這幾年瑞

典的山難事故銳減，推測應該是和行動電話有關。

不過他們的費率……唉，台灣實在還差遠了。我折合算算，他們一台手機的價錢，大概只要台幣 5,000~6,000(是 Ericsson 那種名片大小的機型喔！)，而且費率和一般的電話接近，只有長途稍貴，有夜間減價時段。如果申請人是學生，還可以享有夜間六個小時的**免費**市內通話(！)……

所以我的瑞典朋友們花在電話上的費用，一個月大概只要五百元台幣左右。老天，比我在台灣一個月的市內電話費還便宜。

為什麼會想到行動電話？

沒有啦，只是突然在想喔，如果有錢到那種程度，可以買一隻行動電話，配上 GSM Modem，那就可以在火車旅程中連 Internet 了。

(像不像在演 *Mission Impossible* ?!)

預計中午抵達 Amsterdam，等住下來後再發信給你們吧。Ciao.

156

High-tech dreamer and red light district
阿姆斯特丹紅燈區與高科技流浪夢

我在開往阿姆斯特丹的車上，挖出 Pad 寫信向朋友們問好。我太專心，甚至火車已出了德境，都還渾然不覺。寫完信，按下「將信件暫放於送件匣」功能，收好 Pad 後才發現窗外的風景已經變了……一開始是農村建築風格和顏色的不同，然後才發現連公路上卡車車身所寫的字，也都不再是我認得懂的德文了。

外面飄了點小雨，陰沉沉的。一路上除了列車長查過一次票外，沒被任何人打擾過。難道沒有邊境檢查員？海關？

我問坐在另一邊座位上的一位先生……

"Entschuldigung, gibt es keinen Grenzenkontrol mehr?"

（對不起，請問是不是沒有邊境檢查了？）

"Yes. Since a few years ago there is no more border between the Netherlands and Germany. They've abolished it. You know, the Maastricht Treaty."

（對。幾年前荷德間就不再有邊境了。完全廢除了。你知道，馬斯垂克

條約的關係。）

"Danke schon...er...thank you."（謝謝……呃，也許該用英文說謝謝？）

"You're welcome."（不客氣。）

用德文發問，聽到的是英文回答。我猜這位先生應該是荷蘭人。雞同鴨講竟然還談得下去。據說荷蘭人的英文能力在歐陸國家中排名第一（如果你不把英國算進歐洲的話）。我在想，他們的德文是不是也和英文一樣好？

沒有邊境啦，感覺蠻奇怪的。這樣一來我護照上豈不是只有「從瑞典入境德國」的章，而沒有德國出境章了？

想想，護照、簽證這種東西，也還不是一百多年來民族「國家」興起後才有的產物。所有現代的身份證件都是同一個意識形態下的產物：認為人只會（或只能）有一個單一身份，而這身份必須用大量的文件、認證資料、官僚體制作業、

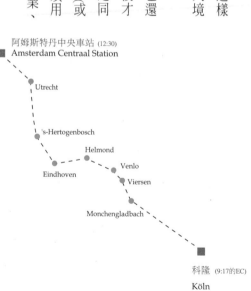

阿姆斯特丹中央車站 (12:30)
Amsterdam Centraal Station

Utrecht

's-Hertogenbosch

Helmond

Eindhoven

Venlo

Viersen

Monchengladbach

科隆 (9:17的EC)
Köln

158

電腦資料庫管理來加以確認、建立、保存。失去了這身份，就等於失去了現代生活的一切……失去財產、學位，以及（很諷刺地）自由遷徙移動的權利。

可怕。

可能只喜歡紅燈區

我對阿姆斯特丹這城市倒沒留下什麼好感，只記得它的中央車站（Central Station，我沒打錯，是眞的有兩個 a）總是擠滿了人。城裡到處都是人，沒幾個可以眞的讓人坐下來靜一靜的地方。還有就是旅館極難找，後來雖然很不甘願地藉著觀光服務處的幫助找到了，住宿費卻極貴（一個晚上要快一千五百元台幣），房間狹小不堪。我總覺得，在其他地方這樣的花費可以住得更好。後來聽一個也是去過阿姆斯特丹的同學說，這是一般消費。反正在暑假，作爲一個拖著大皮箱，需要好好睡一覺的外國人（我們畢竟不像那些歐洲年輕人，背個包包就可以開始自助旅行，席地而睡），花大錢是免不了的。

梵谷美術館的入場券

能抱怨的事情可以列出一整張清單，像是梵谷美術館裡其實沒有多少梵谷的名作（它們多半在巴黎的奧賽美術館），交通不便（公車的標示和台北有拼），旅館老闆的荷式幽默太古怪。這些事關我的主觀好惡，也許其他人不這麼認為。不過，我就是覺得這個城市讓我倍感挫折，一度認為自己應該謙虛一點，不要把旅行看得這麼輕鬆。

如果要說我對阿姆斯特丹有什麼真正的「好」印象，那我唯一可以想到的，就是「紅燈區」了。

我在阿姆斯特丹的第一天晚上，就去了紅燈區。它其實就在中央車站走出去幾百公尺之隔的巷子裡。說「巷子」，其實更正確的講法，是整整兩條大街所圍起來的一塊長條區域。這裡便是歐洲性工業的驕傲：阿姆斯特丹紅燈區。這區域比我想像中大多了，每走幾步就有販賣色情刊物和錄影帶的 sex shop、表演 "live show" 的酒店，當然還有站在櫥窗裡的肉體。這些店的外面都貼著大大的「禁止攝影」的標誌。性工作者可不是拿來給人獵奇或窺視的，我想這是禁止攝影的理由。

其實像我一樣，只是來紅燈區閒逛的觀光客，數量遠遠高出真正想去那裡「做些什麼」的人。甚至連會想要走進 sex shop 的人，也沒有想像中的多。不過這

160

裡真的是各種人都有。在歐洲旅行，博物館多半吸引的是一些想要沾文化醬油的觀光客。著名的大景點前則是穿著美美的人照些紀念照。但是會去紅燈區，即使只是想要「看看」的人，那背後的動機是不用多言的。不少人還會拉著身旁的朋友，一邊對站在櫥窗前招攬客人的肉體品評一番，一邊還不忘連忙解釋…這真是個敗德的地方。

何必呢？都已經來到這裡了。傳統的性道德在這裡並不適用。在這裡，性工作同樣是一種工作。批評這是一種肉體剝削或敗壞道德的人，總不免要被說是在框限人的情慾自主，或是狠狠地被以父權沙豬之名吐槽。但是性能夠用金錢買到，性文化能夠被大量消費……？我的心中仍是充滿著問號的。

不過，因為阿姆斯特丹還有個這樣的地方，我喃喃自語：

「我，我可能還是會喜歡上這個城市。」

於是我決定，來到這麼慾望橫流之處，應該買一些紀念品回去。我走進一家店，和老闆說明了我想看的東西。我翻了翻，最後挑了一本雜誌拿去結帳。老闆

阿姆斯特丹市
區電車日票

說，其實營業時間已過，他要準備打烊了。於是我想開個話匣：

「能夠問你為什麼會想做這生意嗎？純粹好奇而已，沒別的意思。」

「唔⋯⋯其實我原來是律師("Oh really?!"我笑了笑)，後來因為太有個性被解僱了。這店原來是朋友開的，後來朋友不做了，我就把它頂下來。其實我一點也不喜歡這工作。」

「是因為不喜歡賣這些東西（我指著這些書）嗎？」

「喔，那倒不是這樣⋯⋯這些書我倒覺得還好。我討厭的是來這裡的人。」

「人？」

「我很討厭許多顧客的心態。」

「像我這樣？」

「喔，不不，我一點都不討厭你。你很特別⋯⋯一般人來這種店（尤其是那些美國人），都是躡手躡腳，翻書就翻書，幹嘛吐吐舌頭，故作皺眉狀？我難道還不知道他們回家後看那些東西看得爽極了？你看起來一副若無其事的樣子，逛sex shop好像是在逛超市拿菜藍挑東西⋯⋯」

嘿，老實說，我可不知道，到底當一個人連逛sex shop都可以像是在逛超市的

的時候，那到底算不算ㄒㄧㄥ、福。

阿姆斯特丹的 sex shop 和德國的很不一樣。德國的 sex shop 毋寧是全以男性客戶為消費對象，連販賣的影像內容、劇情和風格大概就是那樣。阿姆斯特丹的 sex shop 就豐富多了，老的年輕的，男的女的，同性異性的。到處（不只限於某一區）都可以看到掛有彩虹旗的書店、酒店。此景僅此一處，歐洲別地皆無。

至於那本雜誌，在我回台灣就借給某同學後就下落不明了（同學還在，雜誌不知轉手借誰了）。其實台灣什麼都買得到，為什麼那雜誌會如此炙手可熱，連我也很好奇。不過丟了就算了，這是少數我覺得不可惜的東西。

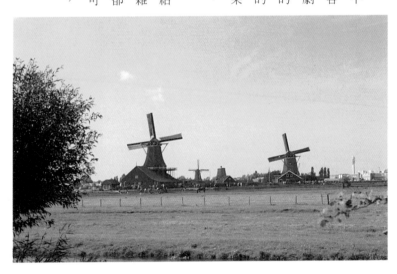

163

高科技的流浪夢

我在阿姆斯特丹時，趕出了一篇稿子——簡直不敢相信，出國旅行，還要兼顧打工。不過那稿子是我出國前就答應一個朋友要寫的，也足足拖了一個月。我在阿姆斯特丹的那兩天正好是截稿日，於是我想，不如一鼓作氣把稿子寫完。

那篇稿子，我是就地取材，寫的是帶著 Pad 旅行至今，我對歐洲網路環境的觀察。有時連我自己也覺得很了不起，因為我已經帶著 Pad 離家一個多月了——這一個半月來，我只要出門就一定把 Pad 背在身上，相機反而是偶爾才放進隨身背包裡。

套用以前流行過的廣告詞：別人用相機和影像寫日記，我用 Pad 寫下我的心情。

其實我何嘗不想用影像來紀錄所看到的一切呢？如果能紀錄聲音那就更好了。但是帶著 V8 和這兩種紀錄方式又不一樣：V8 是太過於寫實和缺乏生氣的影音紀錄。旅行的影像應該能被記憶隨意地重組，而不是像新聞紀錄片一樣從頭到尾，拍一個東西連身後的路人、呼嘯的汽車、路上走的小狗都全收進去，缺乏選擇。更何況 V8 是最沒有「展示快感」的媒體，只能在回家後，親友來時，強

164

迫他們坐在客廳看你一人在背景前自大地喃喃自語，缺乏美感。

因為如此地貪心且挑剔，再加上在瑞典時所受的高科技刺激，所以我想我的「夢幻旅行裝備」，應該要像這樣：

・Toshiba Libretto掌上型電腦一台⋯這是台全功能的Pentium筆記型電腦，重量只有八百五十公克，有一片六吋的螢幕（我的iPad重一點八公斤，螢幕十二點一吋）和一只縮小過、只能用「兩指神功」來輸入的鍵盤。

・易利信行動電話一隻⋯除了行動電話之外，還要有行動電話專用的數據機，這樣就可以在任何地點上網發e-mail。

・具有錄音功能的數位相機一台⋯這樣一來，我就可以同時紀錄影像和聲音，並且隨時可以把資料輸進掌上型電腦中，做成網頁或寄給朋友。

・重量允許的話（其實應該說是有錢的話），帶一台Nikon的F4相機吧。數位的設備再好，要拍幻燈片或黑白底片，還是傳統相機勝任。

・最後還是需要一台Ｖ8，因為我還是想當個無聊自大的旅者⋯⋯其實是因為想要拍一些動態影像，然後回去後剪輯成影像檔，放在網頁上了。

嗯，是不是真的太貪心了一點？有個同學說，如果真的想要這樣出國旅遊，

165

我唯一的選擇，就是立志做商人——除此之外，還有什麼人可能出門還帶這些「哩哩啦啦」（請用台語唸）的東西出門的？

可是我說，如果真的當上商人（而且還得是大商人），那就很難再像現在這樣出國獨自一人旅行啊。

所以夢想歸夢想，有 Pad 就應該要知足了。

參加旅行團後，遠離阿姆斯特丹

因為受不了這個城市，所以決定第二天放棄自己一人旅行的樂趣，去參加了「阿姆斯特丹市郊半日遊」的旅行團，跟隨那種搖著旗子，用三種

166

語言說「現在我們到了乳酪工場，我們在此停留三十分鐘，歡迎多多採購」的導遊，去了風車村（氣氛極像九族文化村）、木鞋工廠（氣氛極像九族文化村）、乳酪工廠（氣氛極像九族文化村），還去參觀了一個小漁村（氣氛依然極像九族文化村），最後坐上遊艇，看看荷人四百年來填海造陸，連須德海（IJsselmeer，我仍然沒打錯字）都可以從鹹水變淡水的驚人威力。

該玩的都玩到了，該看的也都看到了。我想我是受夠了。那就離開這裡吧，我跟自己說。

我在阿姆斯特丹待了三天。第三天下午，我就搭著船，前往旅行中最孤單的一站——英國。

須德海風光

167

在阿姆斯特丹所寫的 e-mail

Subject: Say hello from Amsterdam

Date: Thu, 14 Aug 1997 17:44:11 +0100

From: Dennis Liu <dennisl@ibm.net>

Reply-To: dennisl@neto.net

Organization: Foreign Langs. & Literatures dept., National Taiwan Univ.

To: Dennis Deng Liu <dennisl@neto.net>

BCC: [lots of people]

Hello,

　　忘記買本附有「荷語入門」的阿姆斯特丹指南，害我玩得不是很愉快。到現在，我還是不知道荷語的「你好」或「謝謝」該怎麼說。不過根據我在街頭偷聽的印象，他們把 "good" 一字唸得很像打舌的 "houuuu" 一樣。

　　不過，聽得懂英文和一點德文，畢竟還是幸運的。荷語聽起來

168

像極了這兩種語言。從語言學上來說，荷蘭語的確屬於「低地日耳曼語」的一支。也難怪你會在路牌或告示牌上看到極多和英文幾乎一樣的字，例如 "open" 就是 "open"。另外，你還會看到一些「聽起來」和德文無二致的詞；至少聽起來會以為是德語方言：像是 "ooch" 和德文的 "auch"（英文的 also）就極相似。當我還在觀光局辦公室尋找旅館的時候，我發現我竟然可以聽得懂那位櫃台先生在講什麼。很好，至少知道我不會被騙。

嗯，住進有私人電話可用的旅館，意味著我可是在浪費錢享受。我還得為往後的行程省錢啊。看來今晚在這裡玩不到什麼「好玩」的了……：）

England
夜奔英倫島

"des wolt ih mih darben,

daz diu chunegin von Engellant

lege an minen armen. Hei!"

I would do without it

if the Queen of England

would lie in my arms. Hey!

如果英倫的女王

願意倚在我胳膊

再有錢也不怎樣，嘿！

《布蘭詩歌》

(*Carmina Burana*，中世紀修道院僧所寫的歪詩集)

從阿姆斯特丹開往倫敦的火車班次表，(印得這麼簡陋，真是一點誠意都沒有。)

從阿姆斯特丹往倫敦的車，一天只開四班？

不敢相信。當初在柏林時，查到了各種從阿姆斯特丹前往倫敦的方式，有的要先轉車到布魯塞爾，有的要搭「歐洲之星」(EuroStar，開經英法海底隧道的火車)。

但不管怎麼樣，就是不像 Centraal Station 的櫃檯人員跟我說的那樣，一天只有四班。

不管了，眼看著再不走就要在阿姆斯特丹繼續打滾失血(存款簿失血)，不如立刻就走。當時十二點半，眼看下午一點十五分就有一班車要開，我當下就決定付了「車費」(其實主要是船費，車費可以用 Eurail Pass 抵免)，拖著皮箱大步走向月台…我再也受不了這個城市的混亂和缺乏落腳地的窘境。

從阿姆斯特丹到倫敦，車程加渡輪，一共是七個小時的時間。這麼長

阿姆斯特丹中央車站 (13:52逃離)
Amsterdam Centraal Station

倫敦利物浦車站 (20:46，
即歐陸夏令時間21:46抵達)
London Liverpool Street

北海
North Sea

荷蘭至英國的
轉運港 (16:10)

哈威治國際港 (坐了四小時的船後，
於倫敦時間18:50抵達英國)
Harwich International (18:50)

Hoek van
Holland Haven

鹿特丹轉車站
Schiedam-Rotterdam

的一段航程，我仍然擺脫不了在阿姆斯特丹時的那種憤恚不平，那種對城市的缺乏秩序的無力感，還有挫折。航程本身也無聊…船上能吃的東西既少且貴，又沒有電視節目可看，我身上的現金也接近用罄。

而我其實對到了英國該住哪裡，也抱不定主意。難不成我要睡車站嗎？

暫時管不了這麼多了。我所知道的是，我不能繼續待在阿姆斯特丹。多一分鐘都不行。那裡只會讓我覺得力量被一個無底洞吸走一樣。其實我為什麼一定得去阿姆斯特丹呢？除了紅燈區之外，那裡有哪一樣事物是我想去看的呢？

原來我只是為了去別人也去過的地方，而把那都市排入我的行程罷了。

在阿姆斯特丹的挫折對我的旅行是一大教訓。歐洲的大都市在暑假的確都動彈不得，但是阿姆斯特丹簡直就是一個impasse（堵死的公路）。我是不是太高估自己的旅行能力了？至今我還是為了當初花太多錢在住和尋找旅館（竟然淪落到要靠tourist office找旅館的境地！），而深感恥辱。

陸地浮現在眼前，船已快開至英吉利島。我和自己說，這會是個新的開始。

我試著忘記在阿姆斯特丹的所有不愉快。英國總要比荷蘭更容易瞭解了吧，

我想。

確實如此。

Art Festival in Edinburgh
愛丁堡藝術節

你對蘇格蘭的認識有多少？

我在倫敦待了一晚，就匆匆搭火車前往愛丁堡。從倫敦坐往愛丁堡的路上，我一路問著自己這個問題。我打開 Pad，翻出以前在德國時看過的所有和愛丁堡有關的網頁——其實，連有關蘇格蘭旅遊（尤其是自助旅行！）的網頁，也非常的少。當初真的應該先買一本書再上的。

蘇格蘭高地，竟然是如此遙遠。從倫敦的 Euston 坐每日僅發四班的火車，一坐就是七個小時（包括中途換車多等的半小時）。車速並不慢。以每小時九十公里來算（我覺得不只，因為感覺比坐台鐵的自強號快），也就是說，兩地相隔六百多公里！而我對蘇格蘭和愛丁堡，除了藝術節

愛丁堡 (坐了七個小時的車, 於20:45抵達)

■ Edinburgh

　● Berwick-upon-Tweed

　　● Newcastle
　　● Durham

● Darlington

　　● York
● Sheffield
　　● Chesterfield
● Burton-on-Trent　● Derby
　　● Coventry
Birmingham
　　● Milton Keynes

■ 倫敦優思頓車站 (13:45)
　London Euston

173

和《猜火車》 (*Trainspotting*) 這部電影外，幾乎一無所知——那時我還沒看過梅爾

吉勃遜的《英雄本色》 (*Brave Heart*)。

當車停靠在距離愛丁堡還有兩小時車程的一個小站時，上來了一位先生，就坐在我對面。

"Hot day, isn't it?" (大熱天，對吧？)

"Is the summer here always like this?" (夏天的天氣總是如此嗎？)

"Oh, no. Thes' days ar' extraordi'ary." (這幾天比較特別。我發現他的英文已經不是倫敦所聽的那種「正統」英文了。)

"I'm going to Edinburgh. You know, the Art Festival." (我要去愛丁堡，看藝術節。)

"Ah, then you shouldn't take 'zis train. Where did ya get on?" (啊，那你不應該搭這車的。你在哪上車的？)

"Euston. London Euston Station."

"You shoul' take the one in Victoria…Zere's a faste' train and it o'ly takes about 4 hours." (你應該在維多利亞車站搭車的，那是快車，只要四個多小時就到了。)

"Ah...." (啊……)

"'zas al'right. You going back to London?" (你要回倫敦嗎?我點頭。)

"Then tak' the one that goes back to Victoria once you're in Edinbur'." (那當你從愛丁堡回倫敦時,搭那班回到 Victoria 車站的車就好了。)

我發現他的英文真的是非常難聽懂。這是中部口音嗎?原來英國也是南腔北調,差異竟然如此之大。

撿來的好運氣

曾經有一位朋友這樣跟我說:愛丁堡夏天的時候旅館幾乎找不到空床位。反正你也不可能久留,乾脆到愛丁堡就不要睡,隨便找個有 live band 的地方過夜,累了就倒在桌前睡一覺。戲劇節目就有什麼看什麼,因為每個都很棒……

我只能說,我不知道是不是這樣。我到達愛丁堡之後唯一確定的事是……我很

這一「紙」Rough Guide 網路版的愛丁堡簡介,就成了我隻身前往愛丁堡的主要資料。

累，我顯然沒有體力熬夜看藝術節節目，更何況我還帶著一個大皮箱，而且對愛丁堡這個城市還有藝術節活動，幾乎一無所知。

又來了，我怪我自己。我怎麼可以一直這樣，當一個無知的旅者呢？但是都已經把自己趕上路了，卻又發現自己別無選擇。曾經在出發前想過乾脆睡車站算了，只是又害怕萬一發生什麼意外，iPad被搶走，或者是什麼不可知的事情……

結果我實在走運。我在一個中部小站下車，等待轉車前往愛丁堡的空檔，翻出歐洲青年旅社目錄，打了通電話給愛丁堡一家看起來離車站最近的青年旅社。他們竟然真的還有空床──而且就只剩一張！我興奮極了，但還是不忘拜託他們為我保留兩個半小時，而他們也說好。

到了愛丁堡之後才發現不知道該搭什麼公車（這時候又再一次地發現，有地鐵的都市真好）。那時已經是晚上九點半，許多車看樣子都已經不開了。我隨便跳上了一輛公車，報了青年旅館所在的街名，被司機丟在一個據他說已經距離不遠的地方。很好。我只好再打一次電話給青年旅館……

「能不能再給我約二十分鐘時間？我現在已經在Hay Market Street了。」

「劉先生，你別急，我們會等你。你說你現在在哪？」（這話聽起來不像某家銀行信用卡的廣告？）

「Hay Market Street……」

「那離我們這裡很近了呀。我看看喔，你要走哪一條街來我們這……你有地圖嗎？」

我跟她說，我沒有任何地圖。於是她乾脆告訴我：直走，在一個Crescent(英制：繞著一個半圓環而走的街道)左轉，再直走，右轉……最後我還真的找到青年旅館了，準時check-in。

第二天早起，和青年旅社的人聊天。付了第二晚的住宿費，才發現他們找給我的英磅，和在倫敦時提款機領的不太一樣。那英鎊是由「蘇格蘭銀行」發行的。青年旅社的人(早上值班的好像是一對姐妹)說，其實兩種英鎊「理論上」都是可互相流通的貨幣，但在蘇格蘭人人都收「英格蘭銀行」所發的英鎊，英格蘭商家卻不是每一家都願意收「蘇格蘭銀行」發行的英鎊。

"Does this mean you have your own currency?"
(意思是說你們有自己的貨幣囉？我問。)

"Not really. But we're always trying to be different from England."
(並不盡然。但我們總試著要和英格蘭做些區分。)

"I've heard there's this pro-independence sentiment in Scotland, right?

"How do the most people think?"

（我聽說蘇格蘭的獨立意識近來很高漲，是不是？［她們點點頭。］大多

數人是怎麼想的呢？）

沒想到她們竟異口同聲地說：

"... that Scotland should be independent. How about you? You come from Taiwan, right?"

［大多數人認為］蘇格蘭應該獨立。你認為呢？你不是從台灣來的

嗎？）

"Well, it's a bit more tricky there...."

（呼呼，這是個有趣的問題……）

和她們聊政治真是有趣極了。蘇格蘭人看政治，和英格蘭人的觀點從來就不

相同。事實上從她們口中你會知道，「聯合王國」四百年來的三國統一，說不定

是種假象。不列顛免不了還是盎格魯·薩克遜中心（anglocentric）的，把位在邊緣的

少數族群給排擠在一旁（蘇格蘭人在血統上和愛爾蘭同樣屬英倫島的「原住民」

塞爾特人［Celts］，先是被羅馬人統治，而後是和盎格魯人與薩克遜人不停地抗爭）。

別的不說，請看英語史上第一部標準字典如何定義「燕麥」一詞就知道了…

OATS, n. A grain, which in England is generally given to horses, but in Scotland supports

the people.

（燕麥【名詞】，一種穀類食物，在英格蘭是拿來餵馬，在蘇格蘭卻是給人吃的主食。）

Samuel Johnson, *A Dictionary of the English Language*, 1755

「字典強生」（薩謬・強生的綽號），《英語字典》

不多說了。我並不想成為切・格瓦拉（Ernesto Che Guevara）那樣的遊記作者（兼革命家）。

總之，第二天早上，那對姐妹送了我一份免費的地圖。看了地圖，才發現愛丁堡是一個小到可以在一小時內步行走完整個市中心的城市。既然如此，當初我又幹嘛搭公車呢？（曰：行李太重，不得不然。）

愛丁堡市區地圖

179

愛丁堡藝術節

最早的愛丁堡藝術節，是從一九四七年的幾個官方性質的藝術節目開始的。

在往後的日子裡藝術節逐漸成為複合性的人文活動季。過去全由實驗或前衛劇團所組成的"Fringe"（邊緣，可是當地人唸做 frenge）Festival，如今成為藝術節活動的大宗；官方性質的大型表演，現在淪為開場和閉幕性質。Fringe Festival 是愛好表演藝術者的天堂，在為期二十天的藝術節期間，一共有數百場次的戲劇演出，從最傳統的希臘悲劇和莎士比亞、「通俗」的歌舞劇（cabaret），到實驗性質的劇場都有。如此多的表演，幾乎可說是每一天、每一刻都有表演活動在進行。

到了愛丁堡，除了 Fringe Festival 的正式節目單外，一般人都還得靠在幾個攤位所發的「每日節目表」，才可能摸清楚一日的活動全貌。

但 Fringe 並不是藝術節的全部。

除了以戲劇為主的 Fringe 外，還有愛

愛丁堡藝術節的節目單

180

丁堡書節、電影節、爵士節……如此多的活動，我朋友是怎麼能一連好幾天靠在pub裡補眠，就可以玩通宵的，這實在有點難以想像。至少我做不到。

在愛丁堡看希臘悲劇

到達愛丁堡的第二天，我從藝術節節目表中挑了十多個想看的節目。剔除買不到票的、時間衝突的，算一算在兩天裡我一連看了五場戲。對來參加藝術節的人來說，這其實算是很「遜」(modest) 的玩法。不過，反正看多也無法消化，不如看精。

當然，對於這種以實驗劇、新劇團或小劇團爲主的藝術活動，是無法要求每一場都有專業水準的。更何況一張票只要五、六塊英磅，因此應該看的其實是藝術節中充滿於空氣中的人氣和創意，那種歡愉的氣氛。如果到倫敦看「專業」的劇團演出流行的大戲，那可就一張票二三十英磅的事了。

在五場戲（其實是四場戲加一場短片首映會）中，讓我印象最深的，要算是看《安蒂戈妮》的奇特經驗了。

《安蒂戈妮》是希臘悲劇三巨頭之一的索佛克利斯 (Sophocles) 的作品，可以算做是《伊底帕斯王》(Oedipus Rex) 的續集，只是這一次故事主角換成了伊底帕斯

181

王的女兒安蒂戈妮：伊底帕斯王的兩個兒子為了奪取底比斯（Thebes）的政權而互相爭戰，最後雙雙陣亡。底比斯城主克雷昂（Kreon，在過去英文寫成 Creon，近年來英美翻譯界有恢復希臘本字的趨勢，於是把拉丁字的 C 改寫回較接近希臘原文的 K）宣佈：伊底帕斯王的大兒子護城有功，應予以厚葬，但小兒子為了奪權而當叛軍首領，應任其屍體在戶外腐爛，以作為城民的教訓；誰要是膽敢將其私葬，就要處死。

至高無上不可違逆的（這是相當傳統希臘城邦的想法，即城市的力量高於人民）。

克雷昂的諭令讓安蒂戈妮陷入了困境：作為一個好市民，城邦的戒令應該是

但作為一個人，任其親人暴屍於外，讓她於心不忍。安蒂戈妮的妹妹告誡她別再踏上父親悲劇性格的後塵，但安蒂戈妮的脾氣簡直就是伊底帕斯的翻版。她決定在夜裡偷偷將弟弟給埋了。她說，一個違反人性需求的規範，不管它的權威多大，都應該予以反抗。

克雷昂知道安蒂戈妮違背了他的

182

命令後，非常生氣。安蒂戈妮理應處死，但因爲她是伊底帕斯王的女兒，克雷昂給她另一個選擇：那就是步上她父親隱姓埋名的後塵，永遠離開底比斯，不得再踏入這城市一步。安蒂戈妮卻說，她當初早已決定一死，不想離開自己生長的城；她不想當一個因爲違逆命令而被永遠逐出、羞辱（disgraced）的市民。克雷昂的兒子傑森（Jason）當時愛上安蒂戈妮，數次向父親求情。不料克雷昂說：如果身爲城邦之主，而不遵守自己所下的命令，那麼這城市最後一定會崩潰。城市，必須建立在規範和權力意志的貫徹執行上。

其實每個人都在堅持「正確」的事，只是每個人的堅持最後都走進了無法挽回的死胡同（cul-de-sac）。傑森對克雷昂說，好吧，既然安蒂戈妮終將一死，那我活著也不再有意義。克雷昂以爲兒子軟弱，未把話當眞。然而具有預言能力的提瑞西亞（Tiresias）警告克雷昂，一意孤行，最後將導致他一家人的滅亡。克雷昂終於被說服，承認自己的固執和恐懼，連夜追回安蒂戈妮的處決令。然而一切都太遲了：安蒂戈妮早已死於她自己的意志下，傑森隨後殉情，而他母親，克雷昂的妻子，也因爲悲傷過度而

《安蒂戈妮》劇的簡介

結束了自己的生命，留下克雷昂孤獨一人。

在藝術節演出的這場《安蒂戈妮》，是由波蘭一個國家級的劇團所演出的。對白部份以波蘭文和英文交雜演出，而舞蹈與合唱（這是古典希臘劇場的一個重要特色）則是以希臘原文唱出。

很久以前在某堂西洋文學概論課上希臘悲劇的時候，寫下這樣的筆記：「**希臘悲劇用最原始的聲音和強烈的肢體語言形式，表達一種震懾人心的狂暴。最後的目的，是爲了達到洗滌 （cathrsis） 的效果。**」經過這一次的觀劇經驗，再度咀嚼當時上課邊昏睡邊寫下的零亂文字，我才終於知道，那些看似空洞的、考試寫問答題時要寫的制式答案，其實是眞有其事的。後來上戲劇選讀課，老師還不斷地說，如果有機會，眞應該去看一部現場演出的希臘悲劇。

所謂的「西方文明」，在基督教化之後，已經找不到多少希臘和羅馬當年的社會價值了。希臘粗糙的暴民民主和階級分明的市民社會，與西方後期的城市形式毫不相干。希

愛丁堡書展海報

臘羅馬人的性道德，更是基督教籠罩下的西方社會道德所不復能想像的（因此有人據

此說：西方的歷史其實是斷裂、彼此並無關係的一個個「卷宗」，歷史的連續性是個騙局）。但是希臘的文學，卻在後期不斷地成為西方文學的主題。索佛克利斯的《伊底帕斯》系列固然成為「伊底帕斯情結」和無數心理分析材料的來源，荷馬的史詩──尤其是《奧德修斯返國記》（Odyssey），it's my favorite.──更成為十九世紀末二十世紀初一整代文學家的主題。

只是學外文的人常常一開始就被迫要讀這些其實太沉重，文字如今看來也嫌枯燥、反覆（這是早年口述文學的特色）的大作品，像希臘悲劇、荷馬史詩、《聖經》、但丁《神曲》──天啊，可怕的回憶。我還記得光是《地獄》（Inferno）一卷，我就從來未能撐著眼皮看完過，結果很多人一開始就壞了對西方文學的胃口，這是很可惜的。

我在想，會不會是因為這樣，所以當我打電話給一個也是唸外文的朋友，說我在愛丁堡藝術節看到了鮮少有人演出的希臘悲劇時，他竟然吐我槽說：

「你剛看了什麼？」他問。

「嗯，Sophocles 的希臘悲劇 Antigone。」

「天啊，你花這麼多錢跑去愛丁堡，竟然是去看這種東西啊?!!」

……我啞口無言。

「呃……好看嗎？」他想辦法化解尷尬。

「喔，不錯啦。一票難求。」

我突然覺得好無辜喔。連看希臘悲劇都被罵。我可是為了「尾大」的文學使命而去看戲的說。

Cynthia

在一場戲與下場戲之間的空檔，我曾經試著找一間「正統」的蘇格蘭式餐廳，想多花點錢吃一餐傳統的蘇格蘭菜。我試過一次就後悔了……「坨」馬鈴薯泥、一些碎肉泥，再加一些豆子，竟然就是所謂的蘇格蘭菜（英格蘭菜也好不到哪去）。幸好當地啤酒還不錯，只是我忘了去記啤酒的名字。在往後的日子裡，我除了漢堡王還是漢堡王（在台灣已經吃太多麥當勞了）。據說連英國人對自家人的廚藝也如此自嘲：

"The French...they have better food. We English...we have better table manners."

（法國人比較會作菜。英國人嘛……我們在餐桌上比較有規矩。）

倒是，在愛丁堡的 pub，每一家都有相當寬敞的空間和極長的吧台。我還沒

186

在這裡看過一家擁擠的 pub。

　　‧　　　　‧
　　　　　‧

　　在一個等著看下一場戲的晚上，在一家 pub 裡認識了一位名叫 Cynthia 的女士。

　　Cynthia 自我介紹，說她是美國德州一個劇團的製作人。她原來是演員，後來因腳受傷而退居幕後。

　　「妳還是可以演戲呀。」我說，「好比說田納西威廉斯（Tennessee Williams）。」

　　「你是說洛拉（Laura，威廉斯《玻璃動物園》裡的一個跛腳女孩）嗎？」

　　「對啊，就是洛拉。喔，抱歉，我不是有意要指妳的腳……」

　　「沒關係啦。不過我太老了，洛拉要年輕的演員才行。其實我很喜歡當製作人喔，像我們這次就是來藝術節觀摩的；明年我們也要來這裡演出。」

　　「真的？」

　　「是啊。你演過戲嗎？」

　　「學校上過戲劇課；都是讀些劇本。嗯，不能算上過台的人。」

187

「你應該試試看的。」她說。

「如果有機會的話。」

「有看到什麼有趣的戲嗎?」

「去看了《安蒂戈妮》。」

「真的!你喜歡讀文學作品?」

「一些。」

「比方說?」

「最近在看 Christopher Isherwood 的《再見柏林》。」

「啊!柏林!柏林是隻龐然巨獸,偉大的魔(mammoth)!」

「妳喜歡柏林?」

「好愛。」

不曉得是因為她是天生就放得開的演員,還是因為她啤酒喝多了。我總感覺她的話中帶了點醉意,笑聲特別開朗。

愛丁堡建築

188

一個人的時候，偶爾會有這種巧遇：和陌生人聊著或許是彼此剛剛才經歷過的事。然後，天南地北放開地聊。

Cynthia並不是第一個我認識的這麼聊得開的人。是不是從事戲劇工作的人都如此？

匆忙離開愛丁堡

因為所剩時間不多，我無法在愛丁堡久留。其實當初甚至連「要去愛丁堡看藝術節」的願望也是勉強擠出來的：我把去比利時、盧森堡的時間給踢掉，終於換來這場難得的經驗。

印象中，英倫島和歐陸的旅行，往往是不相容的：自助旅行者通常只是兩者擇一遊之，最多就是先去英國，再從歐陸大城市的機場回台灣。

但我貪心，想要一次遊盡想去的地方。貪心需要一點瘋狂。我想我是瘋狂的。

後來在坎特伯利時，打了通電話給曾經也是從德國一路渡到英國，再從倫敦回德國的朋友。那時其實蠻想念這位朋友的：人在國外，似乎特別容易變得感情豐富。

189

旅行速寫：蘇格蘭與愛丁堡

BCC: [lots of people]

To: Dennis Deng Liu <dennisl@neto.net>

Organization: Foreign Langs. & Literatures dept., National Taiwan Univ.

Reply-To: dennisl@neto.net

From: Dennis Liu <dennisl@ibm.net>

Date: Fri, 29 Aug 1997 20:10:28 +0100

Subject: 旅行速寫：蘇格蘭與愛丁堡

　　首先要和大家說聲抱歉，這麼久沒有用 e-mail 和你們聯絡。在夏天，要在倫敦找到便宜的旅社，是一件極困難的事。我最後在倫敦西邊的郊區找到了名叫 "Tent City Action" 的機構，他們有一個很大的營地，搭了幾個大帳篷，裡面塞了一堆床（有點像《英倫情人》裡的那種戰地營帳）。一個晚上只要六塊英磅，是倫敦最便宜的旅館。不過，當然也就沒有電話可用了。

信件發出的時候，我人已在巴黎，我旅程的最後一站。本來還想「順便」到里昂(Lyon)或亞維農(Avignon)的，因為實在不甘心我的Eurail Pass 沒用完(雖然我早已在德國坐盡 ICE 高速火車而「回本」了)。可惜一方面受限於預算，一方面則是實在旅行得有點累了，我想可能連巴黎近郊的 Chartres(那裡有法國最老的聖母院大教堂)都得割愛了。人家說，法國就只有 *"Paris et la Province"* (巴黎和「其他」)兩個地方。也許只待在巴黎就很夠了。也許。

我在星期二下午，從倫敦坐 EuroStar 到巴黎。三個小時的旅程中，英法海底隧道只占了短短半個小時而已。雖然這可能只是幻覺，但是當火車在隧道中高速行進的時候，我彷彿可以聽到火車行進的聲音和海潮所形成的一種和諧的低頻……我從來沒在任何火車上聽到這樣的聲音，而這讓我沉沉入睡。我覺得我好像荷馬《奧德修斯返國記》裡的奧德修斯，一覺醒來已經在法國境內了。

我在英國停留的時間其實頗長，不但去了愛丁堡和倫敦，還抽空在星期天做了一趟朝聖之旅──我去了著名的坎特伯利。自從貝

克特主教（Archibishop Thomas à Becket）在這裡被謀殺後，坎特伯利就一直是歐洲除了羅馬之外，最著名的朝聖地。對英國文學略有所知的人，都知道英國文學（以及「現代」）英文MnE：：Modern English，其實也不怎麼「現代」，它指的是十六世紀以後的英文）成形於喬叟（Geoffery Chaucer）的《坎特伯利故事集》，這本書講的就是朝聖者（進香客?!）在前往坎特伯利的路上，自娛娛人所講的故事。

倫敦和愛丁堡，英格蘭與蘇格蘭，有許多極不相同的地方。甚至坎特伯利也有不同的地方。在人種上，蘇格蘭人是塞爾特人的一支。英倫島在羅馬帝國崩解（西元五世紀左右）後，不斷受到盎格魯人和薩克遜人（Anglos and Saxons）的侵襲，這些人是英格蘭人的後裔。但是坎特伯利的住民，屬於另一支和盎格魯／薩克遜人血統相近，卻又不太相同的肯特人（Kents）。肯特人在一〇六六年征服者威廉入侵的時候退居英格蘭西南。他們的建築和語言與英格蘭中部(Midland)也有所不同——不要懷疑，坎特伯利人有他們的方言，而作為一個外國人，你不要期望自己能聽懂當地居民的閒聊！

愛丁堡實在很漂亮，很有特色，很

……有文化。我當然是為了去看幾場「愛丁堡藝術節」的劇場而去愛丁堡的。

愛丁堡真的是地處偏遠：蘇格蘭高地和倫敦，至少有四個半小時車程的距離，許多人寧願坐夜車去那裡。可是也因為地處偏遠，反而使它免於一般歐洲大城在暑假都會遇到的問題：太多觀光客。

另外大概（我是說大概）也因為會**專程**去愛丁堡的觀光客，都是為了參加藝術節而去的，也因此少了那種全家出動，到處拍V8，或者是導遊母雞帶小雞的擁擠場景。很好。

在愛丁堡逛到一家名叫 Waterstone 的英國連鎖書店。我不知道為什麼，這

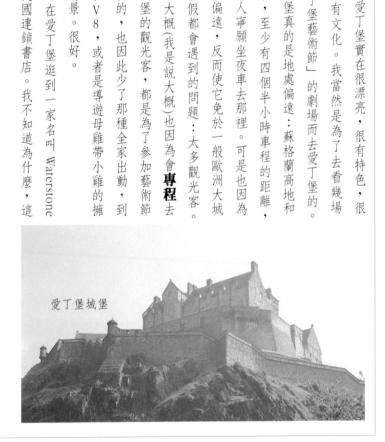

愛丁堡城堡

家書店給我的感覺極像在誠品……書架的設計、書店的動線，甚至書店的味道……都讓我有一種時空錯置的感覺。似乎除了沒有中文標示之外，該有的都有了。詭異。

　　愛丁堡是蘇格蘭的首都。對，首都。蘇格蘭人長久以來就一直強調他們和英格蘭的不同。最近兩年，英格蘭對蘇格蘭一連串的讓步（例如把蘇格蘭王室的象徵「命運之石」歸還給蘇格蘭，以及最近將要舉行的蘇格蘭自治議會選舉），讓蘇格蘭人的獨立情緒越是高漲。值得讓蘇格蘭人自豪的事物還真不少：蘇格蘭風笛、蘇格蘭格子呢（tartan）、蘇格蘭高地景色、傳統的城堡建築，當然還有蘇格蘭威士忌……

蘇格蘭高地

明信片上的這塊石頭就是蘇格蘭王
室的象徵：「命運之石」。

⋯⋯我在愛丁堡的時候，天天都可以在主街上聽到有人演奏最有名的風笛曲 *Scotland the Brave*。我在歐洲沒太多機會拜訪「大都市」之外的城市，但在我拜訪過的少數城市裡，愛丁堡真的是最有地方特色，而又未被觀光客化（tourismize）的可愛都市了。

最近幾年，蘇格蘭人在英國文化圈也取得了不少發言權。Irvine Welsh 的《猜火車》（我在布拉格終於看到這部電影了），簡直已經是歐洲這一代年輕人頹廢文化（更精確說，歐洲頹廢年輕人的文化）的等義詞了。"The generation of Trainspotting" 在英國踢起了聽起來俗俗的 "Generation Y"，而成為 Gen-X 的繼承人。Irvine Welsh，想當然爾，是蘇格蘭人。梅爾吉伯遜的 *Brave Heart* 讓蘇格蘭人情緒沸騰，連史恩康納萊（老牌 007）都要插一角為蘇格蘭獨立背書，氣氛之熱鬧可見一般。下一封信，我將談談我的倫敦行。

威風凜凜進行曲

倫敦可愛之處，在於它的一切都很小。

倫敦市中心的景點，可能除了海德公園算是比較有氣魄之外，都不是什麼很大的地方。大英博物館的門面小小舊舊的，最熱鬧的皮卡迪利圓環 (Piccadilly Circus) 和西門町真善美戲院前圓環的大小有拼（而且旁邊都有淘兒唱片行 Tower Records），倫敦塔竟然還曾是英國王室所在。走出利物浦車站 (Liverpool Station)，倫敦金融中心（這裡還曾是「世界」的金融中心）的周邊，竟然是只有雙線道的狹窄馬路，以及無時不塞車的街景……

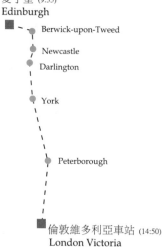

愛丁堡 (9:35)
Edinburgh

■--- Berwick-upon-Tweed

● Newcastle

● Darlington

● York

● Peterborough

■ 倫敦維多利亞車站 (14:50)
London Victoria

196

Wendy 的倫敦八大景點

其實我對倫敦一無所知，就如同我在這趟旅行前對歐洲的任何一個都市一樣。印象中，沒有人說倫敦是個浪漫的地方。那些說倫敦好的作家，又都是一些歐洲人不讀的英國文學大頭。

一九九七年的夏天，跟我比較熟的幾個同學都紛紛出走國外。許多人甚至是剛考完最後一科，當天下午就搭上飛機去避暑了。Wendy 也是今年「避暑團」中的一份子。我之前就知道她是個老倫敦，所以在她出國前一週，我請她開了一份倫敦的景點清單。她問我：

「你打算在倫敦待多久？」

「唔……大概五到七天吧？」

「那未免也太少了吧？倫敦實在太好玩，一個月都不嫌多。」

「真的有那麼好玩啊？」

「忘記是誰說的，"if you're tired of London, you＇re tired of life."」

倫敦著名的雙層公車的車票，
是上車後由驗票員賣給你的。
單程票並不便宜；買日票不但
方便，也比較划算。

197

Wendy 真的是個老倫敦，她過去幾年幾乎每個暑假都要去一趟，今年是難得破例地去美國波士頓。當時聽她說這句 "if you're tired of London", 就有一種很耳熟，"déjà vu"(似曾相識)的感覺。後來才知道說這話的不是別人，正是那位說「燕麥在英格蘭是餵馬吃的」的字典編纂者強生先生。原來他也是個懂得生活的人，是個 "bon vivant"(這是個從法文進口的英文字)。

Wendy 想必也是位懂得生活的 bon vivant。最後她為我的五天行程開了一份 "a London must-sees" 的清單，這些景點是：

1. 國會大廈 (還有那只「大班」Big Ben 鐘塔)
2. 倫敦塔和「倫敦鐵橋」

3. 西敏寺

4. 大英博物館的中世紀文物、埃及館、大英圖書館閱覽室

5. 海德公園

6. 一定要去看至少一場音樂劇

7. 國家畫廊

8. 皮卡迪利圓環

Wendy最後還提醒我幾件事⋯

「來，我考考你⋯英鎊是 pound 對不對？那比英鎊小的單位是什麼？」

我想了想說⋯

「便士 (pence)？」

「對。」

她又考我英式英文的發音⋯

「那 Lercester Square 這個字，你怎麼唸？」

「呃⋯⋯ lerCESter square？」

「錯啦，要唸 LESter square，那個 "erc" 是不發音的。」

「啊？」

199

「我跟你說，英國人很變態，像什麼 Bermingham，應該是唸成 berMINgam，根本沒有那個"h"的音。所以譯成什麼『伯明罕』是不對的，應該是『伯明桿』才對。」

「喔。我知道啊，就像那個 Edinburgh 要唸成 EDINborou，不是 EDINburg，對吧？」（我露出一齒班門弄斧的笑容）

「喂！這個你一定要知道啦！不能敷衍我，不然你在倫敦問路，人家會聽不懂，以為你是那裡來的無知的美國人說。」

「……」

美國人是不是真的很無知我是不知道啦（雖然英國人似乎不太喜歡美國觀光客），但如果英文能講得的和美國人一樣好，我還真的寧可被人當作是「無知的美國人」。如果。

倫敦 "Underground" 地鐵

倫敦的地鐵站名有一種像詩般的韻律，也許是因為地鐵車廂上的廣播所給的感覺。至今我仍然喜歡那廣播⋯

"This train TERminates at Ealing Broadway."

200

Tube 車票套

London relies on the system
that relies on your fare

這是橘線 (Central Line) 西向的廣播。車子每到一站，那聲音就會播送著現在所到的站名。於是我也跟著唸著：Green Park, Piccadilly Circus, Lercester Square, Covent Garden, Holborn, King's Cross……(這些是藍線 Piccadilly Line 的站名)。

再一次地，我又愛上了有地鐵的都市。

說也奇怪，到了倫敦，才發現我對倫敦的陌生。直覺上總以為，英國相對於歐陸，離我們──語言上或文化影響力上──應該要近些，可事實不然。而我又太懶，每到一個城市前，都不先做些行前功課。結果是到了一個地方才開始試著熟悉這個地方。

可是這樣又有什麼不對？如果一切只是照著我們預期的發生，如果我們只是循著一份清單照著玩，那麼我們便是在「觀光」，而不是在「旅行」。

倫敦的劇場經驗

在倫敦看戲，和愛丁堡的感受完全不同。

倫敦也有所謂的 "fringe theatres"(記住：這裡是英國，所以要拼成 theatre)，但比起愛丁堡的「邊緣」，倫敦的 "fringe" 劇場搬演的劇碼都

已經夠主流的。隨便翻翻 Time Out 的倫敦週報（Time Out 出版了一系列城市生活資訊，除了最早提過的 Time Out London 旅遊手冊外，還有各種吃喝玩樂的指南），就會看到有品特（Harold Pinter）、史度普（Tom Stoppard）、費雪（Max Fischer）等當代作家的作品。

如果這些「主流」作品在倫敦都還只能稱「邊緣」，那麼比主流還主流的，一定就是那些更大眾化、更有名的劇作了，像是什麼《陷阱》（Mousetrap），《福爾摩斯》作者克利斯蒂的名作）、契柯夫的《海鷗》（The Seagull），或是，啊（嚴肅地立正），貝克特的《等待果陀》（Waiting for Godot）。不過真正大眾化的——你猜到了嗎？——對，其實是音樂劇。載歌載舞聲光動作俱佳的音樂劇，每天都有，而且暑假期間，幾乎你想看的都看得到。我也不免俗地去看了《歌劇魅影》和《貓》（快沒錢了，所以只能看兩齣）。票很貴，而且還得先訂票——否則你就只能在開演前幾個小時去後補窗口排隊，等候別人的退票。像《歌劇》這種超人氣的音樂劇，連等待退票的人排隊都可以繞戲院一圈，而我在開演前一個月打電話訂票（用信用卡購票）時，服務人員就說我再晚一天打來票就賣光了！

倫敦的謙遜

倫敦可愛的地方，在於它的繁忙與活力，在於它在帝國光芒不再之後所展現的謙遜。相較之下，巴黎被太多人捧上天，反而讓人常常忘了它的樸實面。倫敦是可愛的。

我在想，倫敦樸實，是不是真的反映了英國的保守性格。十八世紀的倫敦，即將成為世界的金融中心。當時歐陸的中心仍在巴黎，但是大革命已經一觸即發。倫敦兩百多年來卻安然無事。歐洲人說，英國人之缺乏革命熱情，由此可見一斑。又好比說，一六六六年的一場大火，大半個倫敦被火夷平。原本當時的倫敦是有希望「改頭換面，翻個兩翻」來個變臉（face-lift）的，未料倫敦人竟又照著幾百年來的樣子把它重建起來。所以說倫敦有歷史感，實在是因為它沒什麼創意可言。

英國人注重傳統，許多店鋪都會強調它們的歷史。有名的茶商 Fortnum & Mason 就是其中一例。曾經有同學託我去倫敦時幫他帶幾包他也曾帶回來過的伯爵紅茶。我因為喝過，覺得那味道十分特別，所以想買個半打回去。他說，只要拿著茶包在街上問任何一個倫敦人，他們就會告訴你這店在哪裡。原本我是不信

203

Fortnum & Mason 是倫敦最老的茶商之一，現在也兼營百貨公司，不過賣的主要還是自家的伯爵茶和茶點。要買茶具，英國著名的 Wedgewood 瓷器就在隔壁。

的，結果快離開倫敦的前一天，我走在皮卡迪利圓環附近，問了一位剛從教會走出來的女士，她竟然馬上就說："Oh! Fortnum & Mason."還告訴我這店其實就在離圓環不遠的 Piccadilly Road 上。

另一個英國人注重傳統的證據，是他們使用拉丁文的習慣。老牌的《經濟學人》(The Economist) 除了作為英國在世界主流平面媒體中的英式英語代言人外，它喜歡在文章裡夾雜法語和拉丁文詞彙的習慣，也是很有名的（如果不是惡名昭彰的話）。至今你仍然可以在一塊錢英鎊的側面看到拉丁文的標語；連大英博物館（其實我私下比較喜歡說「不列顛博物館」，少一點帝國味，也比較接近"British" Museum 的原義）的正門，也用拉丁文寫著建館緣起：

"SIGILLVM CVRATORVM MVSEI BRITANNICI EX SENATVSCONSVLTO CONDITI A.D. MDCCLIII BONARVM ARTIVM CVLTORIBVS."

直譯成英文，意思應該是：

"This Emblem of Curator of British Museum is given by the Parliament, for the sake of Culture of Fine Arts, in the year of Our Lord 1753"

（本館之成，乃為藝術暨文化，由巴列門〔國會〕授此紋章。主後一七五三年。）

早期的拉丁字母是沒有 u、j 和 w 這三個字母的。u 和 j 是一直到了十六世紀末才在小寫字母中出現。但是拉丁文的大寫碑文則保留了羅馬以來的傳統，U 仍然寫成 V，而 J 仍寫為 I。這也就是為什麼許多其實和英文很像的字（例如 CVLTORIBVS 其實是 cultoribus，英文的 culture 便由此字根而來：：IESVS 其實就是耶穌 Jesus），乍看之下都像是外星文字一樣。

我在歐洲逛教堂的一個印象是，在德國或巴黎聖母院，好像過了十五世紀，就找不到什麼拉丁碑文的。但是我在西

大英博物館

205

Piccadilly Circus 再過去就是「麗晶街」(Regent Street)，
舊倫敦的高級消費商圈(黛安娜生前的最愛)。

敏寺和坎特伯利大教堂，都還可以找到十七、十八世紀的拉丁碑文。我並沒有仔細研究，這只是個大略印象。不過，如果說歐洲大陸從十五世紀之後開始有了方言運動，地方性語言逐漸取代了拉丁文，開始出現民族文學，那這是否意味著英語的地位一直要到十八世紀之後，才真正被確立下來？這又是另一個問題了。

茫、盲

有時覺得，倫敦的冷漠，反而是另一種友善：那種誰也管不著你的自由。外來客在小鎮裡總是特別容易成為被注視的焦點，但是在大都市裡誰都管不了誰。不過，倫敦之「大」，和柏林給我的感覺又不相同。我覺得，在柏林，一個非白種人所收到的奇異眼光已經夠少了(在德國的其他地方是蠻嚴重的)；但是在倫敦，我有一種更自由、更不被別人的眼神所打擾的感覺。尤其是，倫敦有為數眾多的阿拉伯人和印度人，而我

在倫敦所感受到的那種對阿拉伯人和印度人的友善，是在德國以及後來的巴黎所感受不到的。

海德公園裡，阿拉伯裔人非常多。倫敦的公共場所則雇用了相當高比例的印度裔人。我不知道這和英國的殖民經驗是否有關。但友善是友善，阿裔和印裔畢竟仍居於邊緣地位。

一個人想想、走走

我待在英國的十天裡，等於享受了全然的孤獨。沒有任何一個認識的人。沒有半句中文。

最後坐上 EuroStar 離開倫敦。其實想想也蠻瘋狂的：一整趟旅行下來，我已經長距離地來回好幾趟了。

一個人的時候比較可以瘋狂。所以要去流浪。

離開倫敦前，其實最想做的是去拜訪艾略特、田納生(Alfred Tennyson)和強生的故居，我卻從沒能找出時間來一趟大作家的故居之旅。還有好多想去的地方，但我已經"Time Out"(時間到)。不再有時間了。

倫敦真的甚好玩。我跟自己說，有機會的話，下次還要再來。

207

倫敦鐵橋垮下來

Subject: 倫敦鐵橋垮下來

Date: Fri, 29 Aug 1997 22:15:41 +0100

From: Dennis Liu <dennisl@ibm.net>

Reply-To: dennisl@neto.net

Organization: Foreign Langs. & Literatures dept., National Taiwan Univ.

To: Dennis Deng Liu <dennisl@neto.net>

BCC: [lots of people]

"London Bridge is falling down falling down falling down...."

這首大家都很熟悉的兒時旋律，其實有一個非常殘忍的收尾：

"Take the key and lock her up, my fair lady."

最後的那位 *"my fair lady"*，很可能是在亨利八世當政時被囚在倫敦塔中的某一任前妻。這些不幸的人，最後都沒有餓死在倫敦塔中⋯⋯他們最後還是被推出去斬首了。在艾略特的《荒原》裡，每一個現

208

代人最後都把自己鎖進囚牢中，而自願把鑰匙給丟棄。到最後，文

明和救贖都將像倫敦鐵橋一樣，一塊一塊地垮下來。

　整個倫敦塔的歷史大致如此：以皇宮的豪華程度來說，倫敦塔

當然是很糟糕的；它既不豪華，又充滿了血腥的過去。最重要的是，

由於當年一個設計錯誤，泰晤士河上的垃圾，通通會流進倫敦塔的

護城河中。也

難怪威靈頓公

爵要請命興建

白金漢宮了

（在此之後，

倫敦塔的護城

河被抽乾，和

泰晤士河的連

接也被切斷）。

　倫敦真是

個擁擠的小地方。利物浦街（Liverpool Street）附近就是倫敦的金融中心了，周圍的道路都只有兩線道，通通禁止停車。儘管如此，倫敦還是塞車——對，倫敦會塞車，而且在市中心，幾乎無時不塞車！難怪 *Let's Go to London* 導遊手冊會說，要趕時間的觀光客，最好還是搭地鐵：：因為公車很難準時。倫敦的公車拖班並不奇怪，而且和台北一樣：：要等的時候車子偏偏不來，不等的時候一次來好幾班。

倫敦是個方便的都市：：商店大多很晚關門（連書店都有到九點才關門的），星期天一樣可以瘋狂購物（在德國想都別想）。我想另一方面則可能是因為語言的關係：：英文在倫敦實在太好用了（不然呢?!）。儘管如此，倫敦還是南腔北調，處處聽得到講法文和義大利文的人，還有（who else？）——日本人。在倫敦，你可以找到三越和 Sogo 百貨，不過別期望在那裡買到日本貨。在倫敦，三越和 Sogo 都只是小百貨（只有三層樓），主要是給不諳英文的日本觀光客大量血拼香奈爾五號（Chanel No. 5）和 Paul Smith 套裝用的。要購物還是要去富麗堂皇（也有人說是大而無當）的哈洛茲（Harrods），或充滿勢利氣的 Fortnum &

Mason, trust me。

倫敦最令我驚訝（也最讓我覺得可愛）的地方，是倫敦的謙遜。

倫敦市中心沒有像巴黎羅浮宮，或者柏林六月十七號大道，那樣大規模的建築。我常常驚訝於幾個倫敦著名地標的狹小。著名（而且名字很可愛）的 Piccadilly Circus，竟然只有西門町圓環（真善美戲院）那樣的大小——而且都有「淘兒」(Tower Records) 唱片行在一旁。大英博物館則是間陳舊而狹小的建築。如果不是標示牌告訴你 "Welcome to British Museum"，你可能會以為那只是「另一間」博物館而已。

Piccadilly Circus

圓形閱覽室。

我去參觀了大英圖書館著名的圓形閱覽室了……

很可惜，馬克思是個好讀者，從來沒有在座位上留下任何塗鴉或印記，證明「卡爾馬克思到此一遊」。圖書館員唯一知道的是，他喜歡坐在從入口算起靠「左手邊」（館員似乎特別強調「左」一字的位置——社會學的書架就在左邊。這會不會只是巧合？

大英博物館的月訊，背面說的是圓形閱覽室即將關閉的消息。

大英博物館圓形閱覽室的簡介。小冊後面還介紹了曾經在這裡讀過書的名人：馬克思、孫中山、列寧、甘地、蕭伯納、吉卜林……

我想我是很幸運的。圓形閱覽室在我寫下這封信時，已經永久關閉了。這間閱覽室將歸還給大英博物館，作為新的資訊中心。人文學科閱覽室 (Reading Room of Humanities，這是圓形閱覽室的正式名稱) 將移到新的大英圖書館區，預計一九九八年開幕。

倫敦很大也很小。大倫敦區有七百萬人口，但倫敦的中心其實真的不大。Leicester Square、Oxford Circus、London Bridge (現在你在風景明信片上看到的「倫敦鐵橋」，其實是「倫敦塔橋」London Tower Bridge，建於一九八五年。真正的倫敦鐵橋並沒什麼特色，只是一座跨越泰晤士河的交通孔道而已)，都只有丁點大小。不過，這當然也可能是我看的地方還不夠多。國會大樓 (Parliament Building) 和西敏寺周邊，是 (我所看到的) 倫敦最具氣勢的地方。

倫敦的另一個特色，是充滿了罰則告示牌。在地鐵站裡，到處可以看到 "Penalty" 字樣的告示。在一些較老的站裡，則隨時可以聽到惡名昭彰的廣播：

213

Mind the gap。（上下車時小心）台階，這幾乎已經成為倫敦地鐵的 motto 了。有一則廣告就以此作文章："Mind what gap?") 廣播可能來自一卷已經被放爛的錄音帶，一個男人單調，陰沉，有點恐怖的聲音，實在讓我不得不聯想到歐威爾的《一九八四》。

不過從某些方面看，倫敦的秩序就來自於這種嚴格的規訓 (discipline)。倫敦的每一個告示（例如在電扶梯上要靠右站，"Stand on the Right"）都有它設計的理由。如果你在上下班時間和倫敦人一起擠地鐵，你就可以感受到倫敦在混亂中所維持的那種秩序。倫敦人衣著保守，上班族都著一式的西裝。從某些方面來說，也許是因為這樣，所以倫敦能成為十九世紀和二十世紀初的歐洲（也許還包括「世界」——這是很白人的說法）的金融中心。簡單地說，倫敦簡直是商

Penalty Fares
Your questions answered.
Includes ticket zones map

March 1997 until further notice

業極了。也或許是因為同樣的理由，所以倫敦實在無法成為歐陸文人騷客久留的地方。「我們這些維多利亞時代的人」（We the Other Victorians）：我猜傅柯（Michel Foucault）對於倫敦，也可能會用他在《性史》（L'histoire de la sexualite）的著名序文標題，來形容倫敦人的這種世儈氣質吧（註）。不過英國人真的是維多利亞人——別忘了，「維多利亞」一詞就是英國出產的。

在倫敦看了 Cats 和 Phantom of the Opera，還有一齣喜劇 The Complete Works of William Shakespeare (Abridged)。當我在半年前在 Time 上讀到這齣齣戲的劇評時，我本以為這只是另一齣我有興趣，卻無緣一睹的舞台劇。沒想到今天該劇的演員從紐約飛

THE MEMORY
WILL LIVE FOREVER!

CATS

NEW LONDON THEATRE
DRURY LANE, LONDON WC2

到倫敦，而我也一圓我

的文藝大夢了……

倫敦的塞車，熟悉

的 Tower Records 和

Waterstones（再次讓我想

到誠品），一切的一切都

讓我想起台北。如果我

把對大城市之愛的初戀

給了柏林，也許我對倫敦的感情，是那種手足般的親切和熟悉。（巴

黎對我來講反而比較像是在搞 liaison ——姦情）。

我最受不了倫敦的是它的天氣和空氣。英格蘭的陰沉（事實上，

整個不列顛島的氣候大概都是這個樣）常常讓人開心不起來。於是我

終於了解，英國人充滿（被）虐待癖的幽默感來自何處了。另外是倫

敦的空氣，實在是，一個字足以形容——爛。我在歐洲待了一個半

月，過敏性體質都沒有發作過。偏偏就是到了倫敦，我的鼻子開始

RSC 劇團海報

《莎士比亞全集(精簡版)》
的原著劇本

過敏起來，害我每每跑廁所大把大把地拿衛生紙。另外，就是倫敦的夜晚奇冷，我在營帳裡(見我的「蘇格蘭與愛丁堡」一信)曾有兩晚被冷醒，一醒就睡不著了，也因此比較可以想像狄更斯(Charles Dickens)筆下的悲慘倫敦是怎樣的光景了。

最後是英國的火車。英國人發明火車(英國火車卻是靠右走的，奇怪吧)，但如今英國的火車系統已經非常陳舊了。英國也少了像法國的TGV或德國的ICE這樣國家形象級的高速火車。這又讓我想起家鄉的台鐵了……

註：傅柯有沒有在英國長期住過，這點還有待查證。但直覺上他應該不會喜歡倫敦的。他生前最常去的英語系都市是美國西岸的San Francisco。

Canterbury Tales

朝聖進香客：坎特伯利故事

會知道要去坎特伯利的人，十之八九是衝著喬叟《坎特伯利故事集》而去的。當初來到英國，我就下定決心要去「朝聖」一趟。結果我在一個星期天的六點起了個大早，才發現倫敦地鐵假日要到八點才開第一班車，害我沒事做，只好漫無目的在車站附近閒逛。

我對早期的英國文學有一種奇特的感覺，說不上爲什麼。明明對很多人來說，這是極其無聊的一段時期（我有不少同學認爲，英國到了莎士比亞出現，才算有「文學」，而那都已經是十六世紀末的事了）。對他們而言，莎士比亞之前除了亂七八糟的《亞瑟王之死》(Morte Darthur)和《浮士德博士》(Dr. Faustus) 這種充滿教條味的神劇（是

倫敦維多利亞車站 (早上9:00)
■ London Victoria
● London Bridge
● Catford Bridge
New Beckenham ● Bremley South
● ● Rochester ● Sittingbourne
● 坎特伯利東站 (10:57抵達)
Canterbury East
Faversham ■

218

馬妻 Christopher Marlowe 寫的，不是歌德的那部大作品）外，就無可觀之處了。這其實是很可惜的。

我們現在所說的英國文學，始於《坎特伯利故事集》。《坎特伯利故事集》是喬叟最重要的作品，從一三八六年開始寫，一直到喬叟於一四○○年過世前都還沒寫完。喬叟原先可能計劃要寫上一百二十個故事，每一個故事都是一個朝聖者在前往坎特伯利路途上所說的。事實上，喬叟最後只寫了二十二篇故事，而且朝聖團根本就還沒到達坎特伯利！

來一段《坎特伯利故事集》的開頭：

Whan that April with his showres soote,
The droughte of March hath perced to the
roote,
And bathed every veine in swich licour,
Of which vertu engendred is the flowr.

當四月以它甜美的靄靄陣雨

注滿那乾旱的根，深深切入，

並將那水份浸沐一條條鬚莖，

乃有繁花，如此，隨機開放。

Geoffrey Chaucer (ca. 1343-1400), The Canterbury Tales

（楊牧於《疑神》的中譯）

這是十四世紀末葉的英文。那個時候，英文還是一種未成氣候（「不登大雅之堂」）的語言，書寫形式也有很大的地域差異。喬叟是倫敦人，當他寫下《坎特伯利故事集》時，用的是當時的倫敦英文。倫敦從此成為標準英文的發源地，英語的書寫形式也因為這本書而開始有了雛形。

其實這序 (Prologue) 相當地長，一共八百六十行整。我還記得那時英國文學史的第一堂課，我們上的就是這個。那英文太過古老，我們根本無法終卷。最後教授要我們每個人都去買「白話（現代英文）翻譯本」，儘管每個人到最後還是得拼命地查電子字典才讀得了「翻譯本」。

坎特伯利是一座歷史古城。坎特伯利教堂 (The Cathedral of Canterbury) 至今已有

坎特伯利城的西門

九百多年的歷史。自從貝克特主教因為與英王不合被謀殺之後，這裡就一直是英國最重要的「朝聖地」。

我，自然也不免俗地，來到了朝聖者的最終目的地，向被謀殺的主教致敬。

221

那祭壇是一個頗幽暗的角落，壇上還有用象徵血和死亡的木劍指向主教泊血之處。我不確定那到底是不是我要找的地方，於是向一位應該是教堂義工的老太太問了起來⋯

「這就是當年貝克特主教被謀殺的地方？」

「是啊。你知道亨利五世嗎？」

接著她為我講解了一段歷史。我說：

「這些其實我在課本上大致唸過。英國王室蠻複雜的⋯⋯」

「我想還好。」

「對一個外國人來説是如此。」

「不過你畢竟親臨歷史的現場了，不是嗎？」

「是啊。謝謝您熱心的解説。」

「不客氣。」

印象中，歐洲的老人家講起話來都是這樣不慍不火的。

坎特伯利教堂的
點燈卡

222

大教堂是旅者的 heaven-sent gift

在歐洲旅行，最常聽到的是「喔！不要再叫我逛教堂！」(Oh! Yet another cathedral!) 我卻覺得，教堂是旅行者天賜的恩典。在獨自一人走過所有該走的地方後，來到一間教堂，為自己或所愛的人點一支蠟燭，坐下來，發呆(發呆是新時代運動裡所說的，靜想 meditation 的開始)、祈禱。我不是教徒，但我想任何人都應該至少去一趟大教堂：畢竟，是中世紀的大教堂，提供了歐洲在這四百年風雲變

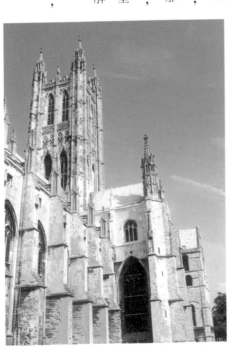

坎特伯利大教堂

色中的那種涵養與能量的。於是我發現，教堂，才是歐洲文明的原鄉，那種與不可知溝通的渴望，那種精神力量。瞭解教堂的意義，我們才可能瞭解西方。

在歐洲旅行，累了，就去看看大教堂吧。

223

上：小城街景　　下：廢墟

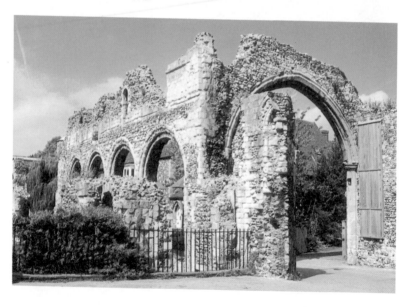

café et métro
和平咖啡館與巴黎 Métro

倫敦滑鐵盧國際車站
(倫敦時間15:23的EuroStar列車)
London Waterloo International

Dover

多佛海峽
Strait of Dover ▲ Calais

巴黎北站 (歐陸時間19:23,
倫敦時間18:23抵達)
Paris Gare du Nord

八月二十六日，從倫敦開往巴黎的「歐洲之星」，最後抵達巴黎北站（Gare du Nord）。我覺得這是一個可愛的車站。車站據說早在一八六三就已建成。北站並不是討巴黎人喜愛的車站，它充滿了鋼骨和玻璃罩，不知道北站歷史的人應該會覺得它是很前衛的。其實如果你知道艾菲爾鐵塔建於一八八九年，而十九世紀末期流行的是這種工業式的（industrialist）建築設計的話，你就不會對北站為什麼設計成這樣感到奇怪了。工業革命初期，人們把科學和技術用這種露骨的方式加以崇拜。到了「後」工業時代，人們藉著觀賞有美女帥男和沙灘陽光的行動電話廣告，而成為拜物儀式的一份子。它們的本質或許是相同的。

想回家的渴望與 grosse fatigue（極度疲勞）

也許是生性叛逆，別人說很棒的事情，我就偏要挑點毛病（這

225

其實是一種容易被哄騙的性格）。可是，可是，我真的對巴黎沒有太特別的感覺。什麼巴黎是浪漫的花都、巴黎是藝術家的聖堂、巴黎的左岸咖啡館，等等、等等等，這些曾經存在於書本上的美好修辭，我並不是不知道，只是我真的就是感受不到那種美好。

想想，其實我是累了。並不是身體上的勞累，而是心理上的。感覺好像已經玩夠了，看到該看的了。因此，到了巴黎，反而有一種想要狠狠睡上幾天的渴望。但又覺得難得來一次，不把該做的「觀光功課」（也就是幾個該去該看的地方）做完，有點對不起自己。於是就在慵懶和「強迫玩樂」間掙扎著。

反巴黎

和倫敦比起來，巴黎並不是一個很有歷史感的

巴黎地圖，拉法葉百
貨公司版。

都市。我說歷史感，不是歷史。巴黎的歷史可以上溯回羅馬人之前的高盧（Gauls）聚落。大革命時期，巴黎的古蹟被破壞得很嚴重（大多數的雕像甚至都被砍頭）。密特朗當政時期，巴黎的市容為之一變。幾個重要的古蹟翻新計劃和新建設都在他任內完成，因此整個巴黎還可以嗅到一點屬於八○年代的味道⋯雷諾汽車、地鐵標示的用字（藍底白字）、巴黎地鐵的車廂和收票機，都是八○年代式的。

在巴黎的頭兩天我就換了兩間旅館。我從 *Let's Go to France* 的巴黎旅館名單上挑了兩家旅社，一開始是看上它們價錢便宜，可是住進去才發現要什麼沒什麼（沒有電話，有浴室但無廁所──在歐洲的平價旅館這是很正常的）。早知如此，不如住青年旅社。再加上第一天晚上因為穿在英國買到的馬丁鞋弄傷了腳，第二天巴黎又下了場大雨⋯我的巴黎行果真充滿了最後一站的黑色喜感⋯趕快打道回府吧。

為什麼想學法文

為什麼想學法文？對我而言，其實是實用的理由高於浪漫的（或理想化的）。對我來說法文是文學術語的語言、是法國六○年代諸哲學大頭的語言、是法國電影的語言。一○六六年征服者威廉佔領英國，中世紀英文於是揚棄大量的日耳曼

古字，以使用法文字爲風尚，這也造就了英文裡大量的法語字彙和拉丁詞。

曾經在一本英語語言史上看到這樣的話：在廚房裡還沒烹煮的肉，用的是英文本字，一但上了桌，就得改口用法文說了。於是公牛 Ox 變成 beef（現代法文寫成 bœuf），肉豬 swine 上桌成了 pork（現代法文寫成 porc）。風、水、土、火四大元素，名詞還是日耳曼語系的簡單字 (wind, water, soil, fire)，一旦變成形容詞、動詞，或專有名詞的一部份，就全部改用拉丁文或希臘文的字根了（例如通「風」*ventilation*、「水」力 *hydropower*、「石」刻 *lithography*、點「火」*ignite*，找不到半點「英文」的痕跡）。

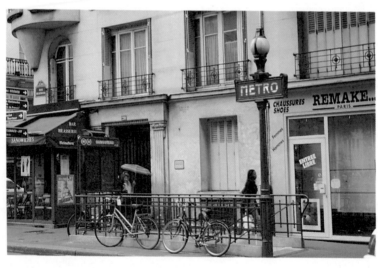

地鐵站、路牌、腳踏車：典型的巴黎街景。

228

還在德國的時候，曾和一些同學這樣形容法文和德文教材的差別。德文課本

通常是：第一課，問好；第二課，生活用品和吃飯；第三課，每日用詞；第四

課，都市生活……德國人的實用取向，反映在他們寫給外國人的教材上。

法文呢？我用過兩本法文課本，內容卻千篇一律不外是：第一課，自我介

紹、寒喧問好；第二課，約會(Rendez-vous)；第三課，吃飯；第四課，逛街；第五

課，一群人一起自我介紹、寒喧問好；第六課，一群人一起約會吃飯逛街……

聽我這樣一說，很多人甚至一度想投奔法文陣

營。

不過巴黎人有其勤奮的一面。我在巴黎的時候，

旅遊季節已接近尾聲，地鐵上已經看得到每日上班的

人群。另一方面，如果哲學家整天只是坐在左岸咖

啡館裡喝咖啡聊天寫信，是不可能寫出像《異鄉

人》(l'étranger)這樣的傑作的…最終那些「我

不在家裡，就在咖啡館；我不在咖啡館，

就在前往咖啡館的路上」的人，還是

得要回到他們的書桌前的。

RENDEZ-VOUS AU...

Café de Flore
PARIS

5-1-2 Jingumae, Shibuya-ku, Tokyo, Japan　(03)3406-8605

花神咖啡館的火柴盒、
名片和杯墊(前頁)。

巴黎的 Café de Flore(花神咖啡)除
了咖啡,還賣些雜物。

在聖母院領聖餐禮

星期天，去聖母院參加彌撒。

我不是教徒，但我覺得那種經驗蠻好的。我試著回想，湊了幾句拉丁文的禱詞，領了聖餐。彌撒將要結束，主教要我們和坐在身旁的人握手，「感謝其他人的存在所給予我們的意義」。和周圍的人們握手的那一刻，我是很感動的，幾乎掉下眼淚。突然發現我喜歡的並不是那種和上帝溝通的想像，而是和人接觸的渴望。我被大教堂感動，並不是因為那個其實可

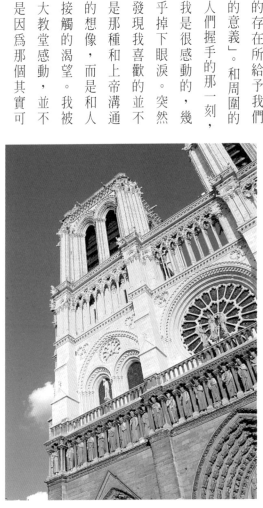

能是被建構出來的天籟幻覺，而是因爲想到那設計和建造這些不朽的精神力量，
還有彩色玻璃和玫瑰窗的美好。如此而已。

如此感動。暫時忘記啓蒙以來知識份子對教會體制的批判——還有，請想
想，雖然歐洲人已多不再勤於上教堂，但多數人還是接受這個信仰的。鄉愿地
說，人都是需要慰藉的。

只是仍不免想起馬克思的那句名言：

「宗教，是人民的鴉片。」

Religion is the opium of people.

差點忘了馬克思是來過巴黎

搞公社與革命的。

彌撒歌詞

在巴黎當個 bon vivant

Subject: 在巴黎邯鄲學步

Date: Fri, 29 Aug 1997 22:15:48 +0100

From: Dennis Liu <dennisl@ibm.net>

Reply-To: dennisl@neto.net

Organization: Foreign Langs. & Literatures dept., National Taiwan Univ.

To: Dennis Deng Liu <dennisl@neto.net>

BCC: [lots of people]

如果你下次要去巴黎，記得多帶點錢⋯在巴黎不好好吃晚餐太對不起自己了，偏偏我只吃得起麥當勞。

Well⋯⋯巴黎真的是屬於 "bon vivant"（中譯⋯講究生活的人）的都市，我只能用 "hyper cool"（法文⋯比 super cool 還高一級的形容詞）來形容。吃在巴黎是上帝賜的福氣，連沙拉醬都好吃。要準備很多法郎就是了。

233

終於見到著名的五十元法郎紙鈔了。和想像中比起來平凡多了，不過還是很喜歡法國人的創意：世界上還有哪個國家的銀行，會把他們最有名的文學人物和作家——聖修伯里的小王子 (le petit prince de Saint-Exupéry)——印在紙鈔上的？想像一下新台幣一百元紙鈔印上，well，張大春和他的說謊信徒？李敖和他的政治人物？蔡康永和那些再錯也要談戀愛的女女男男？我可能比較 prefer 朱天文和荒人，或邱妙津和鱷魚……

從星期二到現在，三天裡我已經換了三間旅館了。對，真的

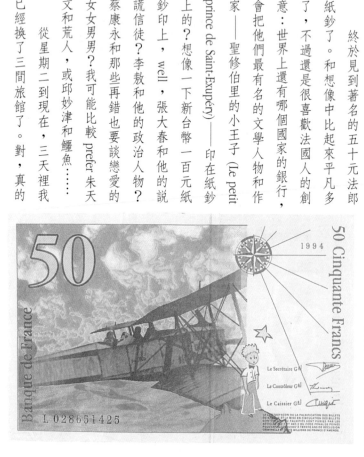

是旅館。大概也只有在巴黎，青年旅社和一般旅社的價錢會相差無幾了（所以，我當然選擇有電話可用，有電視可看的旅館）。在住方面，巴黎的旅館真是滿地爬，不過可並不是導覽手冊上推薦的旅館就一定不錯。我前兩天住的旅館，都讓我有「值超所物」的感覺。最後我在拉丁區（Le quartier Latin）找到這間名叫 Hôtel Jacques 的旅館。拉丁區是巴黎的文化區，這裡書店的密度，大概可以用台北的 7-Eleven 來類比。相反的，在一條大街之隔的聖傑曼大道（Boulevard de St. Germain）上，

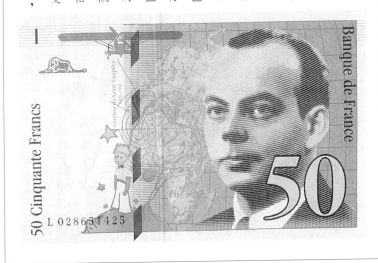

書店就消失了——取而代之的是和台北 7-Eleven 密度一樣高的服裝精

品店，還有高級餐館。

所以如果你下次也來巴黎，第一天或許只能待在書上推薦的旅

館。但是第二天，早點出來逛逛吧，你會發現有比手冊上所說更便

宜，更有特色的旅館。

目前為止，我所遇到的巴黎人都講流利的英文，害我有點小小

失望……本來以為可以在這裡加強我不太行的法文的。Well，也許就

是因為法文不夠好，所以巴黎人才不願意跟我講法文也未可知……

不過我真的講起法文，試著閱讀《世界報》(le Monde) 的標題，

甚至逛起書店來了……

有太多我們熟悉（熟悉，指的是「聽過他們的名字」和「會亂用

他們所創的名詞」）的法文作家和哲學家：聖修伯里、傅柯、西蒙波

娃、沙特、卡繆、羅蘭巴特、夾克第一大 (Jacques Derrida，德希達

啦)、李維史陀（如今唯一健在的結構主義大頭了）、波特萊爾、阿拉

貢 (Aragon)、韓波、巴爾扎克、大小仲馬、雨果，還有追憶似水年華

236

的普魯斯特……害我真的有那種想冒行李超重的險，多偷渡幾本法文書回來，當作案頭裝飾的衝動……（畢竟「旅行就是一種 Shopping」嘛，呼呼呼）。

和德語文學比起來，似乎更多人對法語文學有興趣多了。怎麼會這樣呢？

德語文學並不是沒有名作家。隨便想想就有歌德、赫塞、湯瑪斯曼……可是思想大頭的著作就未免太沉重了……馬克思太窮而常常躲房東，韋伯為威瑪共和所起草的第二五八條憲法條文最後讓希特勒成為元首，康德是個怪人，海德格同情納粹，尼采是瘋子……

唉呀呀，虧我還在德國吃了人家一個月的酸菜火腿，應該幫人家說一點好話的。總不能像法國人一樣，一天到晚笑他們只會喝啤酒。

我想，這也是歐洲的多樣性所帶來的樂趣……互相扯後腿。其實巴黎也有不怎麼樣的地方。巴黎的排水系統不怎麼樣，下起雨來**恐怖**極了（這又讓我想起台北了）。巴黎地鐵站也顯然缺乏設計上的特

色。另外就是台階之多，令人難以忍受。（倫敦也有相同的問題。）德國的公共設施在這一方面是考慮周到多了，不過畢竟德國的大都市幾乎都是重新來過的。我還能強求什麼呢？

（另外，我終於在巴黎地鐵站，一解過去我對台北木柵線捷運的疑惑：原來法國的地鐵車廂，真的都是用輪胎貼地行進，而不是在軌道上行駛的。現在，我知道馬特拉的怪設計來自何處了。）

（附帶一提：其實木柵線車站的內部裝潢還蠻有後現代特色的；我們也有"Métro"耶。高興一

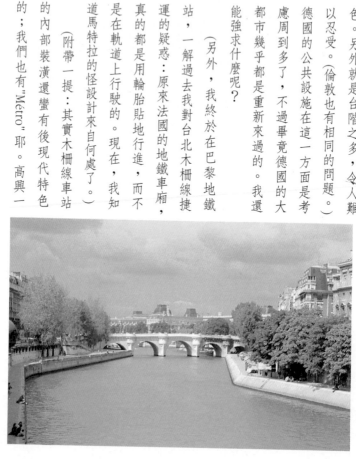

238

下吧，雖然造價驚人。）

所以，這樣說來，我也許是喜歡那些曾經存在於巴黎的人，更甚於喜歡這個城市本身。只是作為觀光客，我們都只能看到這座城市的 façade（門面）。

‧　　‧　　‧

我在下雨的時候走在巴黎的新橋上。實在很有趣，因為「新橋」(le pont neuf) 是巴黎現存最舊的橋。從河左岸走到河右岸，要提醒自己不要太詩情畫意。巴黎⋯⋯怎麼說呢？我覺得這是一座被太多人稱讚的都市，實在沒必要再多添一筆。巴黎就是巴黎，well⋯⋯來杯法式牛奶咖啡 Café au lait

239

（是誰開始把它翻成「咖啡歐蕾」的？）吧。

　　巴黎也塞車，在下班時間；香榭里舍大道上車水馬龍。不過巴黎的空氣實在比倫敦好上太多、太多、太多、太多了。

　　在兩天的閒逛（還有在「雙首咖啡館」Café les Deux Magots 喝三十二塊法郎一杯的冰咖啡）後，明天要開始用力逛博物館了。再寫信告訴你們吧。

PS：Café les Deux Magots，我後來才知道，是畢卡索生前最常去的咖啡館⋯⋯

240

Arthur
Rimbaud
10, rue
de Buci
Paris 6ᵉ

上：在巴黎常常可以買到像這樣的卡片，告訴你哪個名人
曾經住在哪裡。有些地方不起眼得令人難以想像。

下：巴黎夜景，風景明信片。

L'Obélisque, Place de la Concorde
La Tour Eiffel

走在街上的 *déjà vu*

Subject: 布拉格與巴黎，艾菲爾鐵塔，語言問題，旅行的顧忌

Date: Sat, 30 Aug 1997 00:35:52 +0100

From: Dennis Liu <dennisl@ibm.net>

Reply-To: dennisl@neto.net

Organization: Foreign Langs. & Literatures dept., National Taiwan Univ.

To: Dennis Deng Liu <dennisl@neto.net>

BCC: [lots of people]

突然覺得布拉格和巴黎是很像的。

也難怪一開始我對巴黎的街道有些麻木。布拉格和巴黎，在街道設計、城市規劃（同樣是順時針的分區 *arrondissement* 制），甚至地鐵形式、地鐵站牌用的字型、路牌風格（除了顏色，巴黎藍而布拉格紅），都極為相像。

布拉格可以說是依著法蘭西風格而設計的都市。（到底是誰抄誰？）

242

今天和兩個從德國上完課的同學會合。她們一出車站，就對巴黎的街道讚嘆不已：比起來，德國的街道是呆板多了。拉丁區多的是露天咖啡座，也讓她們驚訝不已。和她們坐計程車(她們兩個人竟然帶了三個大皮箱!!)經過龐畢度中心，終於親眼目睹那個「好笑」的設計。建築物外所有管線都用鮮豔的純色油漆標示出來，彷彿把一個有機體整個開腸破肚地(突然想起這兩位都是學過動物解剖的)展現在你面前一樣。Anyway，所謂現代主義，在藝術功能性上發展到極致，就會出現這樣的東西。只是能夠把它樹立在一個古老的都市而依然感到協調，這就是巴黎了不起的地方了。

．
　　．
．

一路走來的挫折，常常讓自己以為，自己是個很不會旅行的人。

但很多事情畢竟是比較出來的。對一個帶著電腦，背著相機，扛了六件 t-shirt 一件登山外套兩雙鞋(都是在歐洲買的)的人來說，我其實是很會玩的了。旅行中，猶豫不決 (indecisiveness) 一向是大忌諱，另外就是忌諱沒有主張，想看完所有的東西，結果浪費時間在閒晃上

243

（不是那種悠閒的閒晃）。不得不說獨自旅行是需要一點 arrogance 的。

去看了艾菲爾鐵塔，實際進去看，比想像中大得多了。巴黎和倫敦正好是一個強烈的對比：倫敦的一切都比想像中小，而巴黎的一切都比想像中大。

語言是旅行時最需要的工具。能夠和人溝通，就不只可以欣賞一個地方的視覺景觀，還得以切入（儘管只有一個切面）當地人的人文景觀，知道當地人的想法、觀點，或者他們的生活習慣、

他們的世界觀，更重要的是，一些平常觀光客不會知道的有趣地方、好吃的地方菜，或是避開人潮的訣竅。語言也是一個旅行者應該要懂得尊重的事物：即使到了英國，當地人的英文也有和我們所學的英文不盡相同之處。"Concession"不是讓步，而是折扣優惠；"Tube"是倫敦有名的地鐵；至於"Way out"，則完全沒有聽起來的那種存在主義哲學味（「生存的出路」？）…它的等義詞是…"Exit"。

在巴黎收到一個德文班同學的 e-mail，說有一個同期一起去的台灣學生，在蘇黎士旅遊時溺水淹死。台大的幾個老師都為此難過不已。本來想在歐洲多停留到十月初的同學，都被迫提早於九月回去。

我突然想到，我在瑞典和朋友去湖邊露營時，也差點發生游泳體力不支的事。歐洲的夏天其實沒有台灣熱（只有日照的時候很溫暖），因此水溫普遍比台灣低。另外就是長途旅行的人，常常會高估自己的體能狀況，以為自己拖個大行李，在車站跑來跑去，就是體力充沛的保證。這已經是第二個發生在身旁同學的溺水事件了。我除了震驚還是感到震驚，也對自己在瑞典的游泳經驗感到心有餘悸。

羅浮宮，凱旋門，以及拉德芳斯

Subject: Louvre et La Défense
Date: Sun, 31 Aug 1997 00:52:35 +0100
From: Dennis Liu <dennisl@ibm.net>
Reply-To: dennisl@neto.net
Organization: Foreign Langs. & Literatures dept., National Taiwan Univ.
To: Dennis Deng Liu <dennisl@neto.net>
BCC: [lots of people]

今天去了巴黎的大景點：羅浮宮，世界最大的美術館。

羅浮宮有三個世界著名的收藏：《蒙娜麗莎的微笑》(*La Jaconde*)、《米羅的維納斯》(*Venus of Milo*，*Le Vénus de Milo*；米羅是地名，不是那個超現實的米羅 Joan Miró)、《薩蒙特斯島的勝利之翼》(*The Nike of Samothrace*，*Le Victoire de Samothrace*；Nike 運動鞋商標的靈感就是從此雕像來的)。除此之外，還有極完整的希臘羅馬文物，近

246

東和回教文明工藝品。另外就是從中世紀一直到十九世紀印象派前的歐洲各重要畫家的作品。美術館的部份由三棟相連接的宮廷建築所構成。即使是走馬看花，用極快的速度瀏覽，至少也要兩到三個小時才能「逛完」。而實際上，如果要每一個部份都仔細觀賞，至少要花上三到四天。我只好挑自己有興趣的作品，例如林布蘭（Rembrandt）、德拉夸（Delacroix，註一）及其同時期的畫作，用一個下午的時間做中等深度的瀏覽。

羅浮宮的中東藝品收藏，比大英博物館來得豐富，讓人得以欣賞到伊斯蘭世界最精緻的一面。阿拉伯世界的科學（尤其是醫學和數學）、商業、藝術風格和香料，在十世紀的時候就已經發展到頂盛

米羅的維納斯

247

了。同時
期的歐洲
雖然並不
如想像中
的「黑暗」
（「黑暗時
代」是啓
蒙時代的
思想家詆
毀過去歷
史的一種
說法），在藝術成就上卻顯然不及「東方」。西方繪畫至少要等到文
藝復興（十五世紀）之後，畫作的主題才漸漸脫離宗教、基督受難、
教會儀式，或是使徒行傳這一類的事物，而開始走向世俗化的素材，
以及更多樣的風格。

萬神殿

羅浮宮的

玻璃金字塔，

對我這個現代

主義的愛好者

（如果不是盲從

者的話）來說，

比羅浮宮的宮殿建築本身還來得有風采。古典和現代建築的水乳交

融，展現的是貝聿銘（註二）的天才（金字塔無論就結構、內部動線，

乃至於採光，都只能用不世出來形容）、法國政治家對藝術的投資，

以及現代主義的一大驕傲（triumph）。

離開羅浮宮，前進到協和廣場（Place de la Concorde），香榭里舍大

道（Avenue de Champs Élysées），最後來到了凱旋門。星形廣場（L'étoile）從

凱旋門上方看來就是不一樣，而遠方的拉德芳斯大拱（Le grand arche

de la Défense），在高瓦數的水銀燈照射下，和凱旋門相呼應，把巴黎

最壯觀的一面呈現在每個人的面前。

時間不多的人，花
20法郎買本《羅浮
宮快速導覽》吧。

249

拉德芳斯大拱

……該怎麼形容呢？「變態」是我第一個想到對拉德芳斯的形容詞。此拱門可供一架波音七四七經過，高度寬度則可容下聖母院的門面。在精心設計下，拱門的位置就設在凱旋門的正西方，從香榭大道上可直望去。於是羅浮宮、協和廣場的埃及方尖碑 (Obélisque de Louxor)、凱旋門、拉德芳斯，構成了一條直線。拿其長度以羅浮宮作圓心畫圓，正好就是大巴黎的完整範圍。

　　本來想在羅浮宮結束我的巴黎藝品採購行的，但是一方

巴黎分區地圖，許多旅遊書都會建議你買一本。不過記得要貨比三家。在香榭大道上的書攤，一本要賣到60法郎；在拉丁區卻只花了38法郎。

面羅浮宮的海報並不特別吸引我（我比較有興趣的作品，都收藏在奧賽或龐畢度中心），二方面則是此間的海報，並不比在台灣買便宜。考慮再三的結果，或許還是帶一瓶香奈兒的香水，或是agnes b.的襯衫，回去餽贈好友，還來得值得。

明天要去龐畢度中心和奧賽美術館，再告訴你們好不好玩。

PS. 我為什麼一直用「近東」、「東方」、「伊斯蘭世界」這種充滿著「西方」色彩的詞彙呢？突然發現自己對阿拉伯文明（又來了）的認識是很粗淺、很CNN的。

註一：兩百元法郎上的人頭就是Delacroix的。一百元是艾菲爾，而五十元則是小王子和聖修伯里。

註二：當然，天才的設計是要付出高昂代價的。美國的建築界就有這樣的笑話：Ie-Ming Pei, I pay, you pay.貝聿銘的英文名正是Ie-Min Pei。Pei唸起來就像"pay"。

L'église d'Auvers-sur-Oise
梵谷‧亞維的教堂

在奧賽美術館看到梵谷《亞維的教堂》。

很久以前就看過那幅畫，在一個朋友家裡。從奧賽買回來的海報用壓模處理過掛在牆上。天空是一整片血染的藍（很奇怪，對不對）。一座小小的教堂在眼前展開。亞維（Auvers-sur-Oise）是梵谷人生的最後一站。他在這裡畫下《午後》、《鞋》等畫。人生的高峰；人生的終點。

這畫比想像中大了些二。油彩在畫布上留下清楚的痕跡：這是任何複製品所無法取代的，那種立體的、創作過程中所留下的每一條印記。

……

是因為旅行已經到達了終點，或是？

好想哭。

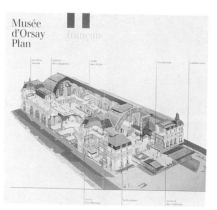

羅浮宮的簡介

252

上：奧賽美術館的大鐘。
下：迷路了嗎？你其實已經找到奧賽美術館了。

巴黎最後的採購行

我該回去了。回去前還想到應該要為那些曾經來過巴黎、想念巴黎（他們和我不同，都是巴黎的愛慕者）的人，買一些 souvenir 的。Souvenir，紀念品也，我當初猜測它的法文字源是 sous-venir，"under-come"……難道「紀念品」是從桌底下收到的東西（這不成賄賂了嗎？）後來查字源辭典才知道，原來是從拉丁文 subvenere，"what comes to mind"來的。

說是幫別人採購，其實說穿了還不是為自己的添衣添書增加藉口。就好比，去 agnes b.的「旗艦店」為老爸買純黑領帶，其實是為了替自己偷渡冬衣一樣。

agnes.b. 的店

254

agnes b.號稱是最具巴黎味的設計師。在流行界，她不走聖羅蘭或 Dior 的華麗

風，反而比較和美國的現代主義相呼應。她有幾款最古典的正式衣服是每年都

有，不做大幅翻新的。這在巴黎講求設計師個人特色和年年推陳出新的 haute

couture (high fashion)風是背道而馳的。

但會想要去逛 agnes b.，說起來還是和 e-mail 有關。半年前我無意逛到這位設

計師的網站，當時只覺得這是個簡單的展示網站而已，看不到什麼實用的東西

(當時網站上擺的還是上上一季的服裝資訊)。我寫了封信給網站管理者，算是一

些建議吧。結果很驚訝地，我很快就收到了回信：

"Dear Mr. Liu, I appreciate your suggestion to our website, we are working very hard on

putting our newest catalogue onto the website...if you are ever coming to Paris, do drop a

visit to our boutique. Paris is a fascinating city, and I believe you'll enjoy your trip there!

Your sincerely."

(「劉先生，我很謝謝你對我們網站的建議。我們正努力將最新的目錄

放到網頁上……如果你真的會來巴黎，請務必來看看我們的精品店。

巴黎是個迷人的都市，我相信你會喜歡在這裡旅行的！」)

署名只有簡單幾個字…agnes b.

是不是她本人回的信有什麼關係？（雖然我總幻想著，以 Internet 的本質，這

應該是有感覺的。）重要的是我收到一封很親切、很個人的信。

所以我決定來這裡帶點東西回去。

"Je voudrais acheter un petit cadeau de Paris pour ma soeur comme..."

（我想買給我妹一些東西，作為從巴黎帶回的禮物……）

這好像是我這輩子講過最長的法文句子……

"Elle est..un peu plus *forte* que vous."

（她比您「強壯」一些。店員很快地接話。）

（她比我……一些，我說。）

"Elle est un peu plus *forte* que moi."

（我馬上就會過意來…

"Bien, oui, oui! Elle est *forte*. On dit comme ça en français?"

（是啊是啊，她很「強壯」，法文是這樣說的嗎？）

"Oui, bien sûr! On n'est jamais trop direct en français."

（那當然，法文是從來都不直接的。）

256

啊，原來如此。法文原來也是要繞圈圈的語言。（還有，我妹其實並沒有比我「強壯」多少，這是我一定要澄清的。）

一本十法郎的《惡之華》

最後的採購行是在要離開巴黎當天早上匆匆完成的。那天早上八點醒來，才想起應該要幫人帶一本原文的《小王子》、一本巴特《寫作的零度》、一本當作送給自己禮物的普魯斯特的《在斯萬的家》（Du côté de chez Swann），（即《追憶似水年華》卷一）。雖然知道自己要讀懂這位法文大頭的作品，不知道是多少年後的事，但畢竟是買下來了。

十點要搭車前往戴高樂機場，九點半才想到還要幫人買一本波特萊爾的《惡之

257

華》(les fleurs du mal)。幸好我們是在拉丁區，而拉丁區永遠不愁沒書店。我們住的旅館對面就是一家舊書店，走進去才發現那實在是個寶庫。不知道法國是不是有一套完整的舊書流通制度；剛剛才買到的新書，在這裡都找得到。也許是因爲法國書價眞的是太貴了吧。

最後買了一本極乾淨的、無註解的《惡之華》，一本才十塊法郎而已。臨

走前發現書店裡竟然還有一整櫃的古本拉丁文希臘文書，包括希羅多德(Herodotus)的《歷史》(Historia，電影《英倫情人》裡男主角帶在身邊的那本書)。算了算了，如果眞的想唸那種書，未來有的是時間。

位在蒙馬特區的這一條不起眼的小巷，竟是巴黎最古老的街道之一。

在巴黎的最後一天

Subject: 和平咖啡館喝完咖啡後，在龐畢度中心微笑不止

Date: Wed, 3 Sep 1997 02:38:54 +0100

From: Dennis Liu <dennisl@ibm.net>

Reply-To: dennisl@neto.net

Organization: Foreign Langs. & Literatures dept., National Taiwan Univ.

To: Dennis Deng Liu <dennisl@neto.net>

BCC: [lots of people]

　　捷克和法國的相同之處，現在又包括了電源插頭。歐洲有不同的語言，不同的電視訊號，不同的電話標準，不同的郵政系統……歐洲是個不折不扣的巴別塔(Babel Tower)。表現在物質面上，則看到的是到處都有的「兩替所」(日文：外匯兌換處)。歐洲的公司一年在貨幣交換的費用，竟然佔了營運成本的3%～5%(這是從《經濟學人》上看來的)。所以事實上推動歐元，從自由派的觀點來看，對歐洲的

經濟是有幫助的。

巴黎有三大交通網路：聞名於世的 Métro 地鐵，一樣很方便但不有名的巴士（和倫敦一樣，會塞車，會不準時——但司機比倫敦友善太多了，我不蓋你），還有 RER (Reseau Express Régional)。RER 是在大巴黎區高速行駛的地下鐵路，在巴黎市內只有幾個大站。RER 的車廂是雙層車廂，運量當然也比 Métro 大。如果和柏林作個類比，則 RER 比較像柏林的 S-Bahn，只是 RER 在巴黎市內都還不見天日，而柏林的 S-Bahn 卻多半是高架的。

歐洲三大都市的地鐵各有特色：柏林的 U-Bahn 以藍底白色"U"字的招牌標示，車廂保有一九三〇年代的原木色內裝風格；坐在裡面時，我總是想像著溫德斯電影裡的天使坐在我身旁傾聽我心裡的話。倫敦的"Underground"以著名的紅色圓環藍底標題，成為倫敦的彩色圖示(icon)；舊路線的車廂看起來活像有屋頂的礦坑運煤車，黃金路線的新車廂則看起來像是名符其實的"tube"(倫敦的地鐵俗稱就是 tube"。巴黎地鐵車站的標示讓人想到一九八〇年代：保守主義、黑底黃色

260

圓體字、冰冷的地鐵出入口，還有過多的階梯。

地鐵可說是歐洲大都市的命脈，也是任何一個旅行者對一個都市的第一印象。地鐵的存在本身是奇異的：一方面，地鐵網路的細密度，將整個都市收編在一個網絡中；另一方面，地鐵和地鐵站上方的建築，卻又沒有任何的關連。同樣長相的地鐵站，可以是巴黎的 Opéra，倫敦的 Piccadilly Circus，柏林的 Zoo，或甚至是布拉格的 Muzeum（國立博物館站）：地鐵網路既和城市緊緊相連，又和城市保持著一種本質上的疏離感。我們在搭地鐵的同時，也失去了傳統生活中「移動」這個行為的附加價值。當我們搭公車或走路的時候，移動不只是從一地搬移到另一地，我們還總會看看沿路的風景。看看 Café de la Paix 的咖啡座今天坐的是哪位貴婦，看看六月十七號街的勝利女神倒下來沒，看看 Criterion 戲院又上演了哪部新戲。在地面上移動時，我們和整個城市的脈動是緊緊相連的。可是當我們從地上走進了地下，這種視覺上的關連就完全消失了。我們唯一剩下的是千篇一律的地鐵站，無止盡的黑暗和轉車，以及從一地進入，從另

一地出來，最單純的「移動」：也因此我們在城市裡的生活，只剩下了孤立的幾個景點，就和地鐵路線圖上幾個閃爍著的紅綠小點一樣。「移動」的意義被純粹化，被抽離出來，而我們也從此和城市的脈動疏離。

地鐵反映了現代人活在都市中的孤獨：每個人都只在他自己的幾個點之間往返著。再也沒有一條完整的街，完整的路線。生活也變成了幾個不連續的碎塊，彼此長得如此令人厭惡地相像，卻沒有任何關連。

都市人的孤獨是高度現代化難以避免的產物。

就因為厭惡這樣的孤獨，今天我決定，從和平咖啡館出來之後，要坐公車來到龐畢度中心。

‧
‧
‧

和平咖啡館，有個很響亮的法文名字。"Café de la Paix"，用法文唸起來，這名字漂亮極了，正好是兩組抑揚 (iambic) 音節，最後音調又落回到 Paix 一字上。許多眾人熟知的名句，用的都是這樣的結構。

請看：

Shall I compare thee to a summer's day?
Thou art more lovely and more temperate.

莎士比亞《十四行詩集》第十八首

或者是政治口號：

Working men of all countries, unite!

全世界的無產階級（註：德文為 Proletarier）
團結起來！

英文版 《共產主義宣言》

名字好聽，咖啡也很好喝。和平咖
啡館是巴黎最勢利的咖啡館之一，一
直是騷人墨客（很有錢的騷人墨客）和
上層階級的人品嘗咖啡的地方。Let's

263

Go 手冊的形容是：：「這裡的人喝完咖啡後都在討論，下一站去哪裡購物：：亞曼尼（Armani）還是聖羅蘭（YSL）？」勢利味之重可見一般。

咖啡館勢利，連服務生都以在此服務為豪。當我用勉強可聽的法文問：：這家咖啡館最有名的咖啡是什麼？為我端來menu 的那位 garçon（法文的服務生）突然很嚴肅地說：：這裡的咖啡杯杯有名，杯杯好喝。我張口結舌不知如何接話，點了一杯 Café parisien grande tasse（大杯的巴黎咖啡）。根據和我一起的一

和平咖啡館

264

位咖啡迷説，這咖啡果然煮得有一手，咖啡香，嘗起來不苦不澀，只有甘醇，加上牛奶則更棒，害我依依不捨慢慢喝完。比較起來，我朋友所點的 Espresso double 則乏善可陳，不提也罷。其實就目前我們幾個人所逛過的巴黎名咖啡館而言 (除了 Café de la Paix 外)，他們的招牌咖啡都沒有想像中的好喝，似乎是形勢強過人，名氣和裝潢勝過咖啡本身。我們也不得不懷疑這些在台灣被吹捧得跟名牌一樣的咖啡館，是不是也過氣了，而淪為觀光客的集散地：我們在拉丁區看過更多裡面有更體面，穿著更優雅的客人的咖啡館，清一色巴黎人，且時時座無虛席。奈何我們時間有限 (更重要的原因是沒那種布爾喬亞的閒錢)，無法一一比較，只好按圖索驥，像觀光一樣逛完三大咖啡館。

喝完 Café parisien 後，我坐公車到了龐畢度中心。一下車我就笑個不停。不是笑它的荒謬，是那種會心一笑，很開心的笑。不知道到底在開心什麼。但看到龐畢度中心那種把建築內「功能性結構」通通開腸破肚翻開來給你看 (而且還把管線漆得和 Benetton 的衣服一

樣五顏六色），不得不覺得這建築的可愛。整個建築是很突兀，和四周建築（巴黎最有歷史的馬雷區！）搭起來卻沒有什麼不搭調的感覺。厲害。

從後背繞到中心廣場，我一直在尋找黃威融在《旅行就是一種 shopping》裡所說的那個西元兩千年前倒數讀秒鐘，卻怎麼都找不著。問館員才知道那鐘早在半年前就被拆掉了。至於理由，我問了好幾個人，個個支吾了半天，總之大概是和龐畢度擴建，各種複雜的政策決定云云有關。事實上連巴黎人都不能理解為什麼龐

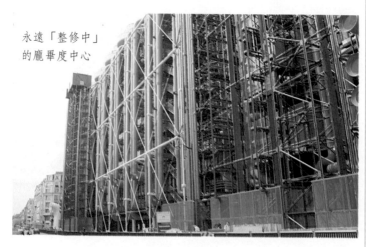

永遠「整修中」
的龐畢度中心

畢度擴建，就要把那鐘移去。據一個館員說，著名的報紙《世界報》甚至曾花了兩大頁的評論版面，來報導和討論這件事，最後報紙的結論只有一句話：Il était une mystère (這真是件離奇的事)。

給想要在巴黎享受世紀末頹廢 (la decadence de la fin-de-siècle) 的

人：倒數計時的工作現在已經被搬到艾菲爾鐵塔上了，不過單位是天，而不是秒。今天寫這篇旅行手記的時候，離二〇〇〇年一月一日還有八百五十一天。

　　·　·　·

說一些與現代主義有關的事：

繪畫上的現代主義，是建立在對傳統繪畫技法（以及其所反映的世界觀）的懷疑和挑戰上的。印象派開始探討主觀的光影，在此之後每一個繪畫的元素都被提出來重新檢視。空間、時間不再是絕對的、透視的、連續的；繪畫的內容開始進入夢境，進入抽象的殘酷（例如畢卡索的《奎尼卡》Guernica）……嗯，等等。再這樣寫下去，我的雜記就要變成高中《世界文化史》課本了，就此打住。

可惜我來的不是時候。龐畢度有五萬件收藏品，但兩層展覽室只能容下不到一千件的展品。我在巴黎的時候，龐畢度展的是一九四九年之後的現代藝術作品，幾個現代主義大師的創作已經到後期，失去他們在盛年時的爆發力了（夏卡爾可能是少數的例外）。我們熟

悉的幾張畫：蒙德里安 (Mondrian) 的《構成》 (Composition)、畢卡索的《亞維農少女》 (les demoiselles d'Avignon)，很抱歉——這些都要等到龐畢度中心整修完成後才可能在此重見天日，而那是西元二〇〇〇年後的事了。我反而是在柏林還在展「現代主義的時代」(Die Epoche des Modernismus) 的時候，看到了馬格麗特的《不可能的嘗試》(The Attampt of the Impossible) 等龐畢度的著名收藏的。之後的兩年其實並不適合到歐洲旅遊，大都市都在整修中。柏林在全面翻新，巴黎的「協和廣場」也從九七年底開始整修，英國的大英圖書館要搬家；連倫敦的地鐵都想要搶在西元兩千年前完成新的「金禧年線」(Jubilee Line，慶祝英女王七十大壽)，每個地鐵站都有一部份被封閉起來整修。

一切都是為了二〇〇〇年的到來而做準備，每個大景點都想「翻兩番，搞上去」——所以不喜歡看到工地的人，還是等一九九九年的除夕夜，睡個大頭覺醒來，發現並沒有所謂世界末日這回事之後，再來計劃歐洲旅行的好。

（我並不討厭看到工地，所以以上建議對我自己並不適用。）

一九四九年之後的作品，技法上的細節我不是很了解。但是在意識形態上，現代主義的那種強調典律（canon）的色彩已經淡去了——我不知道繪畫能不能用文學的思潮流變來解釋，但我就以我所學會的一點皮毛來說說看吧。這些在龐畢度展出的作品，都已經不再是能夠獨立擺在你家裡的擺飾了：你會把Klein的藍色發泡棉擺在自己家的客廳中，宣稱它是「藝術品」嗎？這些作品之所以能有它們的地位，在我看來，多少和作品之外的一些外在的東西有關：例如說，展示的環境（environ——後來這成為了一種新的藝術形式）、燈光、和其他作品的關係，當然還有展品的標題（展品所要表達的意識形態，已經比展品作為藝術品本身還來得重要了）。簡單地說，就是除了「文本」（text）之外，當代的藝術還相當依賴藝術品周邊的情境（context）。其實這兩者本來就是相互依存的，但是當代藝術更將這種相互依存，互為主客體（inter-subjective）的關係表現出來。

270

Princess Di 在巴黎車禍身亡。

我竟還是在回到旅館時，

打開 CNN，看到移柩現場轉播。

可是那時只覺得這新聞很怪

(因為並沒有任何字幕交代畫面上發生的事)，

所以我還是得上網查 CNN 的新聞

(幾個小時前的新聞稿，

竟然已經要用「搜尋」功能才找得到)，

才知道這新聞的全貌。

伴隨 Diana 之死的是後現代的媒體瘋狂。

英語世界的媒體極盡剝削

(exploitation，後來有人以此創新字：di-ploitation) 之能事，

連 Elton John 也要插一腳

(但一個夏天內，他就失去了 Versace 和 Di 兩位朋友，

也真夠慘的)。反倒是巴黎的報紙一片平靜：

《世界報》、《解放報》、《費加洛報》、《每日報》

在事件隔天都有用頭版報導這件新聞，

但第二天這些新聞就不再是最重要的頭條了。

法國報紙果然夠嚴肅。

Où là, là.... la vie est difficile !

Au revoir, Paris

Subject: 將離開巴黎
Date: Wed, 3 Sep 1997 03:08:19 +0100
From: Dennis Liu
<dennis1@ibm.net>
Reply-To: dennis1@neto.net
Organization: Foreign Langs. & Literatures dept., National Taiwan Univ.
To: Dennis Deng Liu
<dennis1@neto.net>
BCC: [lots of people]

再過幾個小時就要離．

開巴黎了。。離開巴黎前的

據說畫家馬蒂斯曾住
在這附近

272

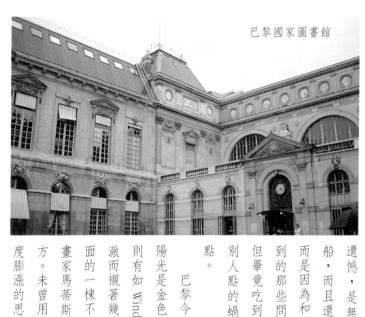

巴黎國家圖書館

遺憾，是無法搭上塞納河上的夜船，而且還不是因為自己沒辦法，而是因為和別人一起旅行所常常遇到的那些問題所造成的。很生氣。

但畢竟吃到法國的生蠔大餐（還有別人點的蝸牛肉），以美食畫下句點。

巴黎今天的天氣奇好，黃昏的陽光是金色的，聖母院後面的天空則有如 Windows 95 開機畫面般，清澈而襯著幾片雲。聽說聖母院斜對面的一棟不起眼的五層樓建築曾是畫家馬蒂斯（Henri Matisse）住過的地方。未曾用力打聽，但相信這些過度膨漲的思想靈魂（或者蘆葦），的

確曾經是存在於這個都市中，而他們住的地方說不定也極其平凡普通，一如許多偉大的事物一般。

我能看到的巴黎就是這麼多了。

在星期一天空飄著雨的時候，我走進了巴黎的國家圖書館。和大英一樣，只有真正在做研究工作的人才可以進入閱覽室讀書。我只好站在門口，呼吸著和這些讀者們一樣享受著的空氣：那是數百年來的藏書圍繞在大圓形閱覽室所沉澱的甜美氣味。國家圖書館位在一條不起眼的街上，連建築也普通。再一次地覺得美好的事物不一定要是龐大的。巴黎的精緻藏在巴黎平凡的一面中。

我想回家了。

· · ·

下次再來，想去盧森堡公園(Le jardin du Luxembourg)，去 Chartres 看大教堂，爬聖母院鐘塔（就是鐘樓怪人敲的那個鐘塔啦）⋯⋯每一次旅行都總或多或少有些遺憾，但在巴黎特多。我想我是真的累了；

274

一個月點狀地切過了柏林，布拉格，倫敦，巴黎（開始變成像名牌設計師 t-shirt 上的字樣：BERLIN-PRAGUE-LONDON-PARIS），怎麼想都覺得自己是已經夠了不起了。

還是要說，儘管「歐洲是給我們一輩子來好幾次用的」，儘管出國旅行已經不是真的很遙不可及的事，我只能說，我不知道下次再來將是什麼時候，而那時的世界又變成什麼樣子了。想去紐約，想去香港，想去南歐，甚至想去希埃羅日本俄羅斯中國或甚至澳洲南非……貪心的我像極了賣靈魂的浮士德（最後浮士德賴皮，佔了魔鬼便宜還不認帳，這也是很德意志的），但當我再一次走在巴黎的西提島（île de la Cité）上時，我想的卻是那首佛洛斯特（Robert Frost）的詩：

I shall be telling this with a sigh

...Yet knowing how way leads on to way,
I doubted if I should ever come back.

Somewhere ages and ages hence:

Two roads diverged in a wood, and I --

I chose the one less traveled by,

And that has made all the difference.

還會再來嗎？

知道得太多反而失去。

就讓我為這些故事嘆息

記憶雜沓紛雜之處褪色、逝去……

生命中的兩條小徑，我走上了，

別人不走的路。

一切都不再相同。

(Robert Frost, *The Road Not Taken*, 1916)

帶著很可能超重的行囊（罰款：每公斤以頭等艙票價的百分之一計算），我將要像尤里西斯一樣回到家鄉了。尤里西斯在腓尼基人一夜千里的船上沉沉睡去，而我則將在飛機上大啖航空公司的預熱晚餐。

Au revoir, Paris, je penserai à toi...
(Goodbye Paris, I will be missing you.)

RIMBAUD

Poésies
Une saison en enfer
Illuminations

Préface de René Char
Édition établie par Louis Forestier

nrf

Poésie / Gallimard

韓波詩集書影

地鐵詩。倫敦和巴黎都有地鐵詩。

倫敦的地鐵詩選的是一些輕鬆的小品，

然而巴黎的地鐵詩文，回想起來就看過巴爾札克、

波特萊爾、韓波、阿拉貢……都是些文學大頭。

就是這樣，在某個地鐵站裡，

無意間發現韓波的詩，

一首未曾讀過卻很可愛的詩。

真的，該回家了。

 Départ

Assez vu. La vision s'est recontrée à tous les airs.

Assez eu. Rumeurs dês villes, le soir, et au soleil, et toujour.

Assez connu. Les ârrets de la vie. ---- Ô Rumeurs et Visions !

Départ dans l'affection et le bruit neufs !

 別離

看夠。已看過的浮沈在大氣中重現不停。

受夠。城市的紛亂，夜晚，陽光下，不變。

太熟悉；人生的種種決定─不安和希望罷了！

在聽到更多雜音前逃離！

 Arthur Rimbaud (1854-1891), *Illuminations*, 1886

finale

台北・家
Taipei ・ Home
September 3 - ...

Finale (Bewegt, doch nicht zu schnell)

終樂章（澎湃，但勿太快）

巴黎 CdG 機場——香港

台北、捷運、家

尾聲

謝誌

巴黎CdG機場——香港

就如同在歐洲搭火車時所經過的無數轉車站一樣，香港，也是個旅行的轉運站。我沒去過香港，其實應該找時間去的。我好奇是否每個轉運站都像這樣⋯成為旅行者的某種淡淡的遺憾，因為轉運點本身可能就很好玩？

不過車站，畢竟和城市又有所不同。這樣想來，我應該做的是像「全世界各大機場之旅」或是「全德國車站之旅」才對。這其實又是另一種詭異的事了。

　　　　·　·　·

兩個月的旅行已經結束。告訴自己是旅行而不是旅遊。旅遊⋯在安排好的行程和幾個景點打轉，像勾選check-list一樣地——跑遍各地。旅行⋯移動本身就是一種目的，四處漂泊，沒有家和沒有朋友。

我在飛機上打開Pad，在日記上如此寫著。

其實在香港的時候人已經很疲倦了，只想快點回到家中。我和「Frau顧」、「Frau張」聊著開學前一週的計劃。不知道為什麼，旅行結束，大家反而有種釋然

280

的感覺，沒有太多依依不捨。

翻開報紙，寫的都是黛安娜的事。台灣現在又是如何呢？九月初的天氣應該依舊炎熱吧。

旅行真的結束了。我們晚了半個鐘頭從戴高樂機場起飛，卻提早一個多小時飛抵香港！一路上不記得有睡什麼覺。其實，就因為快要回家，我根本已經興奮得睡不著了。

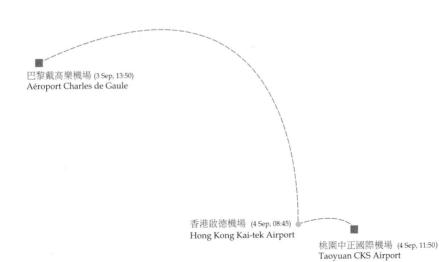

巴黎戴高樂機場 (3 Sep, 13:50)
Aéroport Charles de Gaule

香港啟德機場 (4 Sep, 08:45)
Hong Kong Kai-tek Airport

桃園中正國際機場 (4 Sep, 11:50)
Taoyuan CKS Airport

281

台北・捷運・都市人

Taipei Metropolitan

"There's no place like home."

台北是個詭異的城市。住在台北久了，有些時候會懷疑台北到底是不是台灣的一部份（這句話並沒有任何政治的意味在裡面）。曾經有個同學如此說，「一個美國人在巴黎，或者，一個台北人在台灣？」

台北有什麼呢？台北有著以東方傳統美德（四維八德）命名的東西向主要道路。有極紛亂的公車系統、昂貴的捷運、伸手就叫得到的計程車，還有每走幾百公尺就有一家的 7-Eleven。

在台北生活久的人，不一定就會熟悉台北。我認識太多來台北唸書，玩起來卻比台北人還識路的同學。但是不熟悉台北，並不代表台北人就可以遠離台北……離開這城市，台灣是個比台北還陌生的地方。

所以我在想，我之所以對大都市這麼著迷，說不定就是因為從小就沒有踏出都市一步。每次遠離都市，就是這麼斷斷續續的幾天，看看風景，掠奪式地把一

些記憶搜刮回城市（不一定都是美好的），然後又繼續躲在城市的保護傘下。久了，反而會依戀這種都市所供給的源源不斷的動能，讓人一出城市，反而開得發慌起來。

我真擔心，自己是不是快要喪失了那種欣賞都市以外事物的能力。我太習慣都市，以至於我和自然或土地，幾乎是像地疏離了。

可是這裡畢竟是我的家。十九世紀末的人，認為都市人是失根的存在：他們被經濟的力量驅離土地，住進了離地面數公尺高的樓層裡，變成了各種街道管線規則體制的一個小零件、一個隨時可以被別的人或事替代的、被平面化的存在……可是這樣的感傷並無法阻止都市的繼續擴張。於是許多人乾脆認同起都市：這裡就是我的家、我的城；一個以「人」為主體的國。

我討厭台北的許多地方。討厭台北的空氣、台北的從不準時的公車、台北的霸道（佔盡所有資源和好處）。但是我似乎無法恨它。甚至在旅行的時候，我還是時常想起這個有人說是具有「灰色動感」的都市。

真的。There's no place like home.

epilogue
尾聲

寫到這裡，我的旅行算是正式結束了。

回來之後和不少人聊過我這趟歐洲行。有些同樣去過歐洲的同學，會很好奇地問我對他們喜歡的城市的看法。假期裡沒出國的同學，則說了不少在兩個月裡島內所能發生的事。台北市公車漲價、北港香爐，還有颱風。作為這些事件的缺席者，我常常是聽完同學們的故事後，有一種淡淡的失落感。我想，大概是因為少了很多成為八卦新聞主角的機會吧。

偶爾會想起歐洲：在公車拖班的時候、在城市下小雨的時候，還有在夜裡一個人讀卡夫卡的《城堡》或 E.M.佛斯特的《此情可問天》的時候。記憶中的柏林依舊是我的最愛，布拉

格依舊非常卡夫卡，倫敦依舊好玩，而巴黎依舊令人感到慵懶疲倦。但是很快地，我又回到了原來的生活步調，每天每天。有時候難以相信自己曾經這麼瘋狂過，從布拉格坐十幾個小時的車到瑞典，或是不顧一切地從阿姆斯特丹逃到英國。

‧

‧　　‧

‧

於是我決定將那時所記錄下來的、發出去和朋友們分享的 e-mail，還有許許多多一路上片片段段寫下的、「尚未顯影」的文字，整理起來，算是對於這些瘋狂的一種封存。

旅行總要結束，卻並不代表我將不再逃離。誰知道呢？有太多還沒看過、還沒體驗的事物，尚未在記憶的地圖中展開。說不定，什麼時候，又開始厭煩起眼前的一成不變。那時我將會再度帶著 Pad，開始下一段旅行。

因為離開這裡，那就是我的目標。

在寫這本書的低潮，我總是聽這張顧爾德所演奏的 Byrd: Galliards。

285

Acknowledgement
感謝

寫作的本質是自私的，只是程度有別。我想，在所有的文類（genre）中，「謝誌」一定是最自私的了。在「謝誌」裡，作者擺明了將只有對作者和作者的朋友們有意義的人事物，通通寫進去虐待讀者的眼睛。一篇謝誌毋寧是一篇作者深層自我（ego）的寫照：有的人的謝誌反映了好萊塢式的明星性格，有的人則是用短短數言耍酷，還有人是在謝誌裡偷渡一些款曲與慾望，趁機用某種形式的公器從事私領域的越界行為……而讀者們久了也就學聰明，面對這種自私／自大（egoistic）的謝誌，最簡單的閱讀策略就是：忽略它（to ignore it, totally）。

不過謝誌還是要寫的，因為作者愛寫。謝誌是一個讓自我膨風的地方，還有就是會讓某些人的履歷表上多一項光采的紀錄。

但，畢竟，沒有這些人的幫助，我是不可能寫出這本書來的（我不說「永遠」，因為，任何事情給定無限長的時間，都是有可能發生的）。

286

謝謝你們，真的。
．　．　．

我要謝謝的人有：

他人。

謝老，因為妳慫恿我把 Pad 帶出門，我才可能在歐洲持續地寫 e-mail 給妳和其

威君，你私授的玩樂指南，勝過十本《旅行就是一種 shopping》。

Wendy，除了因為妳幫我開出「倫敦八大」的列表，還因為妳的「行前惡補」，讓我至少沒被英國人當面笑英文不好過。

小 Bee，妳的幻燈片拍得太棒了，為我的書增添了一項 nice touch。

Robert，謝謝你的海德堡夜景。

Achim，我在你班上所打的「低級」德文基礎讓我在德國受益良多。應該請你喝啤酒的。

台大的姚彼德、麥安莉和歐茵茜三位老師為我們的布萊梅之行付出許多，謝謝你們。

Joseph，你的另類旅遊資訊啊……

Gavin，雖然你在回來後不斷糗我沒在布萊梅好好過夜生活。好吧，還是謝謝

你的冷笑。

Richard，我的 shopping 習慣是被你「帶壞」的。不過，謝謝你的鼓勵。

施蘭芳老師，上妳的法文課，好像在學《新橋戀人》裡的對話一樣。教點正經的東西嘛，人生不是只有 rendez-vous（約會）和吃飯。

卞尚理老師，謝謝你幫我訂正法文。

謝桑（日文）。他閱讀了這本書的初稿，給了不少建議和鼓舞人心的話。

Lawrence，這本書是你牽線促成的，你是我的 mentor。

Göran，能有你這樣的朋友呀……

Yifen，晚餐雖然花了四十馬克，但畢竟很難得，不是嗎？

Walter，你和我一起修訂了佛洛斯特、韓波、辛波斯佳三人詩的中譯，讓他們的詩譯成為 une pièce bien faite，在此特別謝謝。

Ron，謝謝你借我 De Doute et de Grace 這片聽起來很巴黎的 CD，使我得以渡過低潮期。

謝謝 Ernesto，你好幾年前送給我的那本 On Writing Well，替我解答了不少寫作的疑惑。

我要特別謝謝妹。

288

謝謝 Vati、Muti，還有 Oma。

在寫書的低潮，我的 CD player 裡總是放著顧爾德所彈，William Byrd 的《嘉雅舞曲》(*Pavan and Galliard*)。十六世紀的英式曲風，總會讓我想到在倫敦被冷醒的夜。現在書寫完了，再將它拿出來聽一回慶祝一下，蠻好的。

最後想把這本書獻給 K。

te q...

(Light fading, a faint voice comes from the backstage)

Missing piece: For I know that you're the one escaped.

Ask this question no more;

Then let it sink back into the sea of

Impossibilities

And say it has been so beautiful.

TERMINAT HORA DIEM, TERMINAT AUTHOR OPUS. MCMXCVIII.

國家圖書館出版品預行編目

背著電腦，去歐洲流浪／劉燈著　初版
台北市：大塊文化，1998 (民 87)
　　面；　　　公分　　(Catch ；15)

ISBN 957-8408-47-4 9 (平裝)

1. 歐洲 - 描述與遊記

740.9　　　　　　87004575

讀者回函卡

謝謝您購買這本書，為了加強對您的服務，請您詳細填寫本卡各欄，寄回大塊出版 (免附回郵) 即可不定期收到本公司最新的出版資訊，並享受我們提供的各種優待。

姓名：＿＿＿＿＿＿＿＿＿＿＿＿＿身分證字號：＿＿＿＿＿＿＿＿＿＿＿＿＿＿

住址：＿＿＿＿＿＿＿＿＿＿＿＿＿＿＿＿＿＿＿＿＿＿＿＿＿＿＿＿＿＿＿

聯絡電話：(O)＿＿＿＿＿＿＿＿＿＿＿＿＿ (H)＿＿＿＿＿＿＿＿＿＿＿＿＿

出生日期：＿＿＿＿年＿＿＿月＿＿＿日

學歷：1.□高中及高中以下 2.□專科與大學 3.□研究所以上

職業：1.□學生 2.□資訊業 3.□工 4.□商 5.□服務業 6.□軍警公教
7.□自由業及專業 8.□其他＿＿＿＿

從何處得知本書：1.□逛書店 2.□報紙廣告 3.□雜誌廣告 4.□新聞報導
5.□親友介紹 6.□公車廣告 7.□廣播節目8.□書訊 9.□廣告信函
10.□其他＿＿＿＿＿

您購買過我們那些系列的書：
1.□Touch系列 2.□Mark系列 3.□Smile系列 4.□catch系列

閱讀嗜好：
1.□財經 2.□企管 3.□心理 4.□勵志 5.□社會人文 6.□自然科學
7.□傳記 8.□音樂藝術 9.□文學 10.□保健 11.□漫畫 12.□其他＿＿＿

對我們的建議：＿＿＿＿＿＿＿＿＿＿＿＿＿＿＿＿＿＿＿＿＿＿＿＿＿
＿＿＿＿＿＿＿＿＿＿＿＿＿＿＿＿＿＿＿＿＿＿＿＿＿＿＿＿＿＿＿
＿＿＿＿＿＿＿＿＿＿＿＿＿＿＿＿＿＿＿＿＿＿＿＿＿＿＿＿＿＿＿

LOCUS

LOCUS

LOCUS

LOCUS